What Would Designers Do?

Vol.2

상업 공간,
경험을
디자인하다

JONGKIM DESIGN STUDIO
NONE SPACE
KOVALT STUDIO
TEAM VIRALS
DENOVA
LIMTAEHEE DESIGN STUDIO
LABOTORY
STUDIO GIMGEOSIL
NIIIZ DESIGN LAB
MY NAME IS JOHN
SHOWMAKERS
STOF
OFTN STUDIO

CSLV
EDITION

CSLV
EDITION

공간이 아닌 경험을 디자인하는 시대. 브랜드의 오프라인 공간은 제품을 선보이고 판매하는 것을 넘어 소비 경험을 판매하는 경험 마케팅의 장소로 거듭난 지 오래다. 단기적인 성과보다 소비자들과 보다 적극적이고 지속적으로 소통하고자 하는 요즘 브랜드들에게는 그 중요성이 점점 더 커지고 있다. 또 자신의 경험을 주체적으로 선택하고 에디팅하며 보다 높아진 심미안을 갖춘 소비자들을 만족시키기 위해 상업 공간 디자인 또한 전례 없는 극강의 완성도를 보여주고 있는 중이다. 이에 공간 디자이너들은 건축, 인테리어, 브랜딩을 하나의 언어로 촘촘히 엮어 소비자의 심리적, 문화적 요구를 반영한 다감각적이고 미학적인 공간을 제안한다.

공간 디자인을 통해 일상에서 완전히 동떨어진 환상적인 장면을 실현하거나 머무는 것만으로도 평소에 느낄 수 없는 감정을 자아내는 것은 물론 구체적인 페르소나와 세계관의 공간을 탄생시킨다. 아울러 꾸준히 오래가는 것이 잘 만들어진 공간이었던 과거와 달리, 단발성으로 생겼다가 사라지는 팝업 스토어와 2~3개월마다 그 모습을 탈바꿈하는 플래그십 스토어 등 효율을 높이는 것이 새로운 미덕으로 자리 잡았다.

이 책은 매거진 〈까사리빙〉의 연재를 묶은 두 번째 인터뷰집이다. 까사리빙은 끝임없이 변화하는 트렌드와 헤아릴 수 없이 다분화된 소비자의 취향의 최전방에서 공간을 제안하고 있는 13명의 공간 디자이너를 만났다. 그들에게 던진 질문은 단순했다. '공간 디자이너라면 어떻게 할까?' 저마다의 개성으로 새로운 공간 경험을 창출하고 있는 그들을 만나 공간 디자인의 솔루션과 방향성, 그리고 가치에 관해 대화를 나눴다. 책의 앞부분은 공간의 본질에 대한 인터뷰를, 뒷부분은 경험과 공간 브랜딩에 중점을 둔 이야기를 실었다. 까사리빙이 큐레이션한 흐름대로 또는 평소 관심 있던 디자이너를 골라 읽어도 좋다.

Contents

JONGKIM DESIGN STUDIO
NONE SPACE
KOVALT STUDIO
TEAM VIRALS
DENOVA
LIMTAEHEE DESIGN STUDIO
LABOTORY

STUDIO GIMGEOSIL
NIIIZ DESIGN LAB
MY NAME IS JOHN
SHOWMAKERS
STOF
OFTN STUDIO

What

Would

Designers

Do?

JONGKIM
DESIGN STUDIO

종킴 디자인 스튜디오 김종완 소장

프랑스에서 일하던 김종완 소장이 한국으로 돌아와 2016년 설립한 디자인 스튜디오로, 브랜드의
철학을 극대화하고 단점을 상쇄하는 공간 전략을 펼친다. 하이엔드 플래그십 스토어를 비롯해 패션,
뷰티, F&B 등 여러 영역의 공간을 담당했으며, 대표 프로젝트로는 V&MJ피부과, 콤파스, 촬명, 닥스
등이 있다.

@jongkimdesignstudio

가치를 쌓은 공간

그들만의 독보적인 스타일을
구축해온 종킴 디자인 스튜디오.
최근 작업물을 살펴보면 새로운
감각이 엿보인다. 빛의 산란처럼
한층 다채로워진 디자인은
그들의 정체성을 더욱 선명하게
보여준다.

인터뷰어 _ 김소연

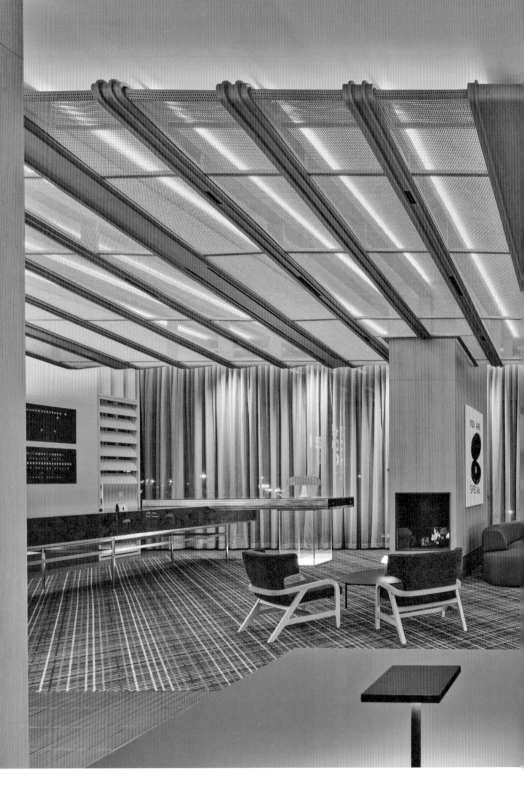

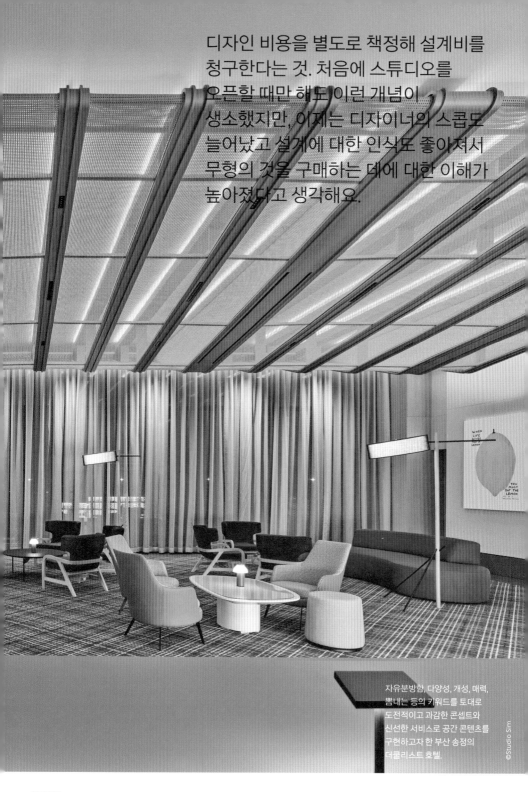

디자인 비용을 별도로 책정해 설계비를 청구한다는 것. 처음에 스튜디오를 오픈할 때만 해도 이런 개념이 생소했지만, 이제는 디자이너의 스콥도 늘어났고 설계에 대한 인식도 좋아져서 무형의 것을 구매하는 데에 대한 이해가 높아졌다고 생각해요.

자유분방함, 다양성, 개성, 매력, 뽐내는 등의 키워드를 토대로 도전적이고 과감한 콘셉트와 신선한 서비스로 공간 콘텐츠를 구현하고자 한 부산 송정의 더쿨리스트 호텔.

©Studio Sim

김종완 소장과의 대화는 많은 것을 넘나든다. 공간 디자인에 국한되지 않고 국내 디자이너의 환경과 나아가야 할 길, 그리고 교육까지 그 주제도 다양하다. 이야기의 끝은 팀 구성원 한 명, 빛을 발하지 못하고 있는 작은 스튜디오에 대한 관심으로 귀결된다. 프로젝트 또한 그렇다. 고급스럽고 호화로운 대형 프로젝트부터 자립 준비 청년들을 위한 작고 소중한 공간까지 종킴 디자인 스튜디오의 손길이 닿는다. 결국 좋은 공간에는 좋은 사람이 있다.

프랑스의 건축사무소에 몸담고 있다가 한국으로 돌아와서 종킴 디자인 스튜디오를 설립하셨어요. 스튜디오를 열며 가장 중요하게 생각한 것은 무엇이셨나요?
한국의 디자인 스튜디오가 어떻게 운영되는지 모르는 상태에서 개소하게 되었어요. 주변의 많은 사람이 한국의 스타일과 시장은 굉장히 다르기 때문에 프랑스의 방식대로 운영하면 안 된다고 이야기를 해주었지만, 제 스타일대로 밀고 나갔죠. 처음부터 지금까지 프랑스에서 배웠던 설계 방식, 프로세스 그대로 진행하고 있어요.

한국과 프랑스 프로세스의 가장 큰 차이는 무엇일까요?
디자인 비용을 별도로 책정해 설계비를 청구한다는 것. 처음에 스튜디오를 오픈할 때만 해도 이런 개념이 생소했지만, 이제는 디자이너의 스콥도 늘어났고 설계에 대한 인식도 좋아져서 무형의 것을 구매하는 데에 대한 이해가 높아졌다고 생각해요.

디자인에 대한 합당한 로열티와 디자이너에 대한 존중을 하나의 문화로 만들고자 노력하시네요. 그 과정에서 큰 브랜드들과 작업을 많이 했는데, 그런 부분에서 어려움이 따랐을 것 같아요.
큰 브랜드들은 총괄하는 사람이 매우 많아요. 저희는 하나의 디자인 언어로 브랜드를 대변하는 일을 하다 보니 그들을 설득해야 하는데, 많은 사람을 대상으로 하는 과정이 힘이 들 때가 있어요. 선 하나, 컬러 하나에도 이유와 타당성이 있어야 하므로 근거를 마련하고, 또 그것이 어떤 세일즈 퍼포먼스로 이어지는지 설명해야 하죠. 진심을 다해 이야기를 했는데 쉽게 크리틱을 받으면, 그 진심이 옅어지는 것 같아 아쉬워요. 자신들이 선택한 설계사를 믿는 것이 클라이언트의 미덕이라는 생각도 듭니다.

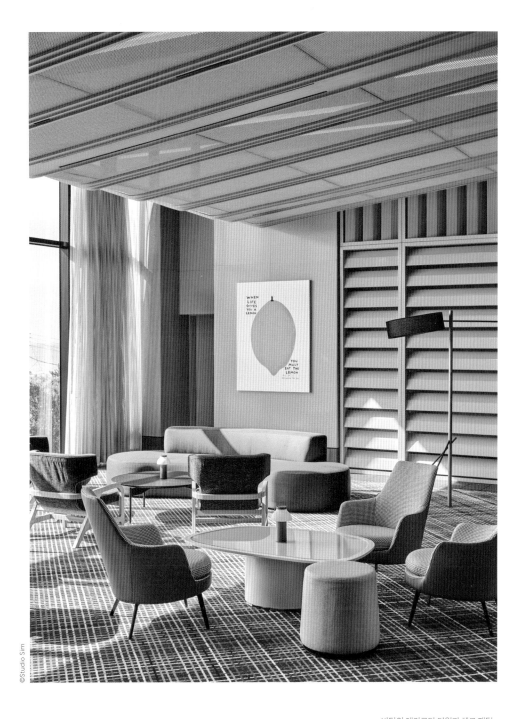

바닥의 테라코타 타일과 체크 패턴
카펫, 그 위로 벽의 옐로 컬러 우드
등 다양한 마감재와 컬러가 조화를
이루며 강렬한 인상을 선사하는
라운지.

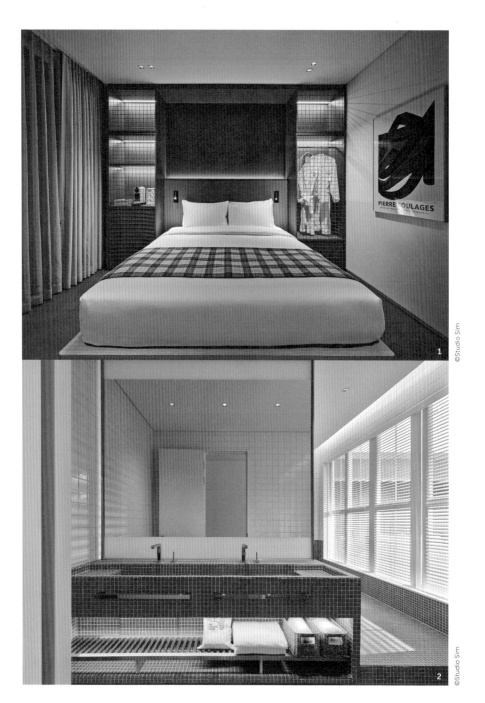

©Studio Sim

©Studio Sim

1 5가지 타입 외에도 층별 천장 컬러가 랜덤이어서
 여러 번 방문하더라도 매번 다른 인상을 가질 수
 있도록 했다.
2 화장실도 다채로운 컬러를 입혀 공간의 콘셉트를
 섬세하게 이어간다.

JONGKIM DESIGN STUDIO

쌓아온 레퍼런스를 살펴보면 종킴 디자인 스튜디오 스타일로 칭할 수 있는 럭셔리한 미감이 있어요.

예전에는 유기적인 곡선미, 풍성한 마감재의 사용, 고급스러운 소재 이런 디자인적으로 일관된 언어를 표현하고자 했던 게 사실이이에요. 하지만 요즘에는 다양성을 추구하는 방향으로 변화하고 있어요. 브랜드와 타깃에 맞는 다채로운 공간을 설계할 수 있는 흡수가 빠른 집단이 되고 싶습니다. 이번에 부산 송정에 더쿨리스트 호텔이라는 20, 30대 타깃의 부티크 호텔을 오픈했어요. 우리가 해왔던 럭셔리 라인이 아니라 완전히 팝하고 비비드한 컬러를 머금은 캐주얼한 프로젝트예요. 종킴 디자인 스튜디오의 새로운 면모를 보여줄 수 있어 기대됩니다.

확실히 최근 프로젝트에서는 새로운 시도가 많이 엿보여요.

얼마 전 10, 20대 타깃의 조각 피자 스토어 프로젝트를 회의하다가 갑자기 회장님 미팅을 했어요. 이렇게 카테고리를 넘나들 때 문득 내가 바라던 디자이너의 삶을 살고 있구나 싶어서 행복해요. 실제로 저 자신도 이중성이 있는 사람이에요. 대외적으로 머리 모양새와 옷차림을 정갈하게 갖추는데, 사실 미팅이 없는 날은 스트리트 패션을 입거나 힙합을 듣는 것을 좋아해요. 취향 또한 다양해서 순수 미술 쪽을 좋아하는 동시에 SF 영화나 픽사 만화 영화를 많이 보죠. 픽사 만화 영화를 보면 때때로 디자이너가 상상하지 못한 공간들을 담고 있어서 많이 배워요.

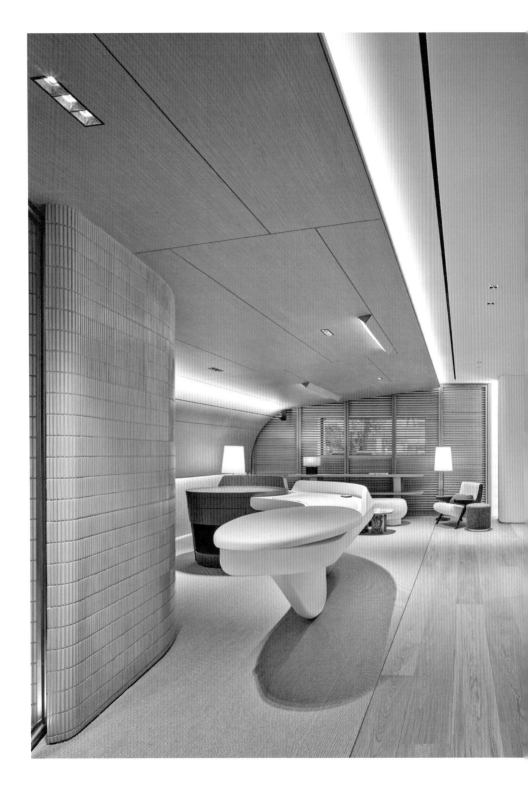

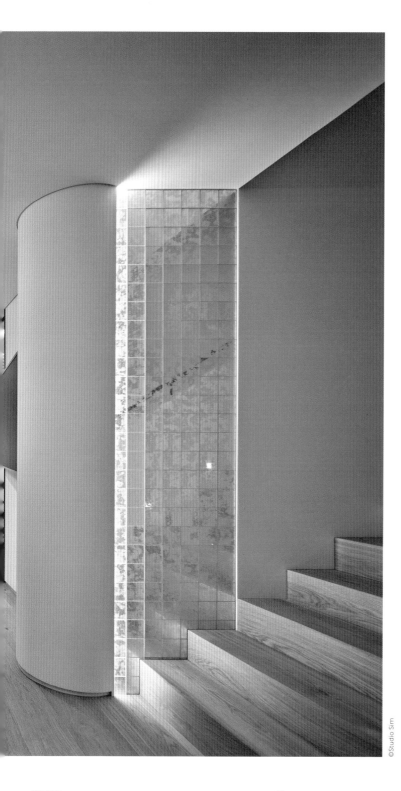

©Studio Sim

V&MJ피부과는 벽에서
천장까지 이어지는 우드
단 천장과 민트색 라운드
벽으로 로비의 영역을
구획하고 볼륨감 있는
공간을 연출했다.

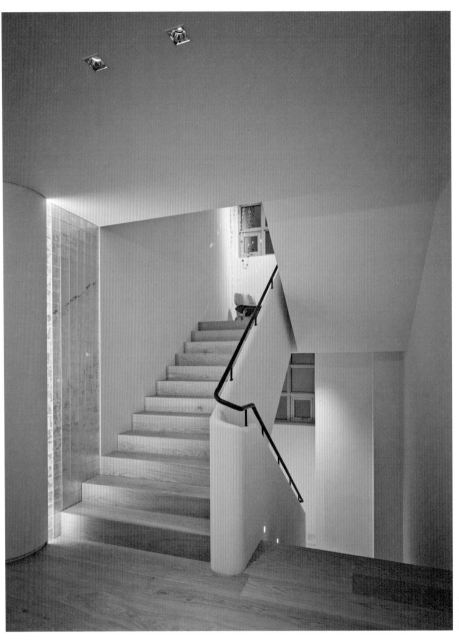

©Studio Sim

단정하고 따뜻한 무드의 배경과 디자인
가구로 포인트를 준 계단실.

서로 다른 스타일을 넘나들면서도 상업 공간에서 가장 중요한 것은 무엇이라고 생각하세요?

무엇보다도 그 브랜드가 주인공이고 우리는 그 브랜드를 도와주는 파출부라고 생각해요(웃음). 그래서 공간이 주가 되면 안 되고 브랜드 제품이 잘 팔릴 수 있도록 돕는 역할을 해야 하죠. 고객들이 들어왔을 때 새로운 경험을 하는 것도 의미 있지만, 그 브랜드에서만 할 수 있는 경험이 가장 중요해요. 일례로 설화수 스파를 계획하면서 실제로 여러 스파를 경험해봤어요. 옷을 갈아입는 시간 동안 단절되었다는 느낌이 들더라고요. 여기서 호롱불이라는 빛을 이용한 테마를 떠올렸는데, 방문했을 때부터 호롱불이 계속 따라다니면서 서비스가 연장되는 느낌을 주는 것이죠. 향이나 빛처럼 눈에 보이거나 강렬하지 않더라도 어떠한 경험으로 기억할 수 있는 공간을 만들고 그것을 브랜드와 엮으려고 노력하는 편이에요. 또 시작할 때 그 브랜드의 장점을 극대화하는 것에 초점을 맞추고, 단점은 최대한 숨기려고 노력을 많이 하죠. 최근에 빈폴 프로젝트를 작업하고 있는데, 다른 사람들은 빈폴 제품을 왜 사람들이 안 사는지에 집중하더라고요. 반면에 저희는 사람들이 왜 빈폴 제품을 사는지에 집중하고자 했습니다. 신규 고객을 유입하는 것도 중요하지만, 기존 고객의 충성도에 주목한 것이죠. 그래서 백화점에 가서 빈폴을 사는 사람들을 직접 인터뷰하며 아이디어를 얻었어요.

강렬한 찰나의 이미지보다는 브랜드의 본질에 집중하는 것으로 볼 수 있겠네요.

요즘 우리나라에서는 공간의 이슈가 주 타깃인 것 같아요. 인스타그램에 어떻게 올라갈지, 어떻게 하면 주목을 받을지 그것이 목적이 되는 것 같아 아쉬워요. 그런 공간은 항상 빠르게 소모되고 질리게 되는 것 같아요. 그러면서 아이러니하게 친환경 소재처럼 자연 친화적인 주제가 함께 이야기되죠. 저는 오래갈 수 있는 공간이야말로 친환경이라 생각합니다. 그래서 오래가는, 산책할 수 있는 공간을 추구하는 것이죠. 산책하는 것처럼 오픈하고 다음 날 가도, 1년 뒤에 가도 새로운 면모를 찾을 수 있는 그런 공간. 우리가 만드는 공간에는 작은 디테일이 많이 들어가는데, 모든 게 한 번에 노출되기보다는 찾을 때마다 새롭게 보이는 시퀀스가 있었으면 해서예요. 물론 트렌드에 관심이 없다는 건 거짓말이죠. 하지만 민감하게 반응하지 않는 것 같아요. 흘러가는 대로 하다 보면 오히려 트렌드가 될 때도 있어요.

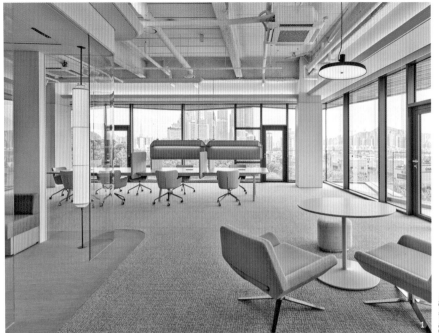

1 전형적인 오피스 프레임에서 탈피해 소통이 중심이 될 수
 있도록 설계한 SPC2023.
2 공용 복도와 공용 오피스를 잇는 캔틴의 공간적 경계를
 허물어 다소 딱딱한 오피스에 유기적인 흐름을 더했다.

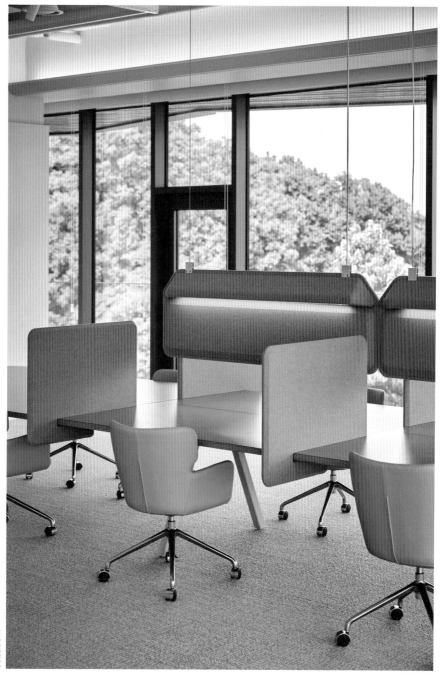

개인의 프라이버시가 보장되는 가구들을 사용해
획일화된 움직임에서 탈피해 잠시나마 사유할 수 있는
환경을 구축했다.

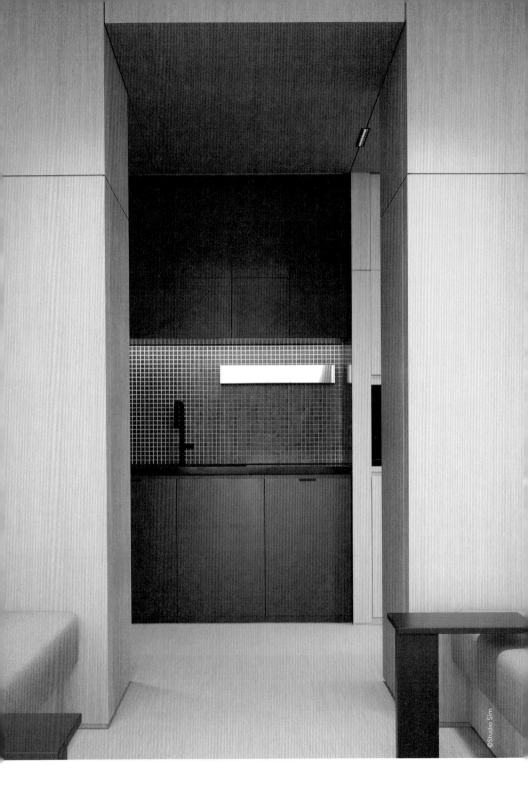

종킴 디자인 스튜디오의 프로젝트에서는 소재에 대한 이야기도 빼놓을 수 없어요.

때에 따라 하나의 소재로 담백하게 표현하기도 하지만, 대체로 풍요롭고 풍성한 걸 좋아해요. 그러면서도 그 안에서 요란하거나 복잡하지 않게 하모니가 이루어지게끔 하고자 하죠. 소재에 관한 스터디를 많이 하는데, 신소재가 나오면 연구하고 직접 개발하기도 해요. 이번에 보일라 카페 프로젝트에서는 피아노 도장으로 벽 전체를 마감했고, 빈폴 프로젝트도 작가와 협업해 마감재를 개발했어요. 쿠오카 프로젝트처럼 소재에서 인스피레이션을 받아 디자인하는 경우도 있죠. 벽체를 페인트로 마감했는데 그 위에 테이프를 붙이고 떼고를 반복해서 유광과 무광의 라인을 잡았어요. 시공하는 분들이 어려움을 겪었지만 새로운 시도라 의미 있었습니다. 안 써본 소재를 과감하게 적용하는 편이라 어떤 돌발 상황이 생길지 모르는 불안함이 있기도 해요.

스튜디오 자체적으로 매년 방학을 한다는 점도 인상적이었어요. 공간 디자인 스튜디오로서 쉽지 않은 선택이었을 것 같아요.

우리가 하는 일은 창의성을 가지고 하는 일이잖아요. 새로운 것을 만들어내기도 어려운데 클라이언트와 약속한 데드라인이 정해져 있기 때문에 시간적 압박과 스트레스가 심하죠. 정해진 시간만큼 일한다고 완성되는 것이 아니라 야근도 잦고 고생을 많이 해요. 그러다 보니 제가 해줄 수 있는 것은 방학밖에 없다고 생각했어요. 남들은 어려운 일이라고 하지만, 저에게는 가장 쉬운 선택이었던 것 같아요. 종무식이 끝나면 "내년에 봐" 인사하고 방학 동안 연락도 하지 않죠(웃음).

종킴 디자인 스튜디오가 설립 7주년을 맞았어요. 추상적인 질문을 하나 하고 싶어요. 종킴 디자인 스튜디오는 지금 어디쯤 왔을까요?

뒤돌아보니 벌써 구성원이 30명 가까이 돼요. 아직 성장통을 겪고 있는 청소년기의 스튜디오인 것 같아요. 잘하고 있는가에 대해서, 우리의 넥스트는 무엇인가에 대해서 고민을 많이 하죠. 요즘에는 우리 말고도 설계하는 스튜디오들이 다 힘든 것 같은데 그중에서도 바쁜 회사는 항상 바쁘고 어려운 회사들은 계속 어려워요. 잘하는 스튜디오들의 각자의 개성이 부각되어서 평준화가 되었으면 합니다.

가장 좋은 곳은 모두가 쓸 수 있는 위치에 자리 잡아야 한다는 큰 주제로 레이아웃을 설계했다.

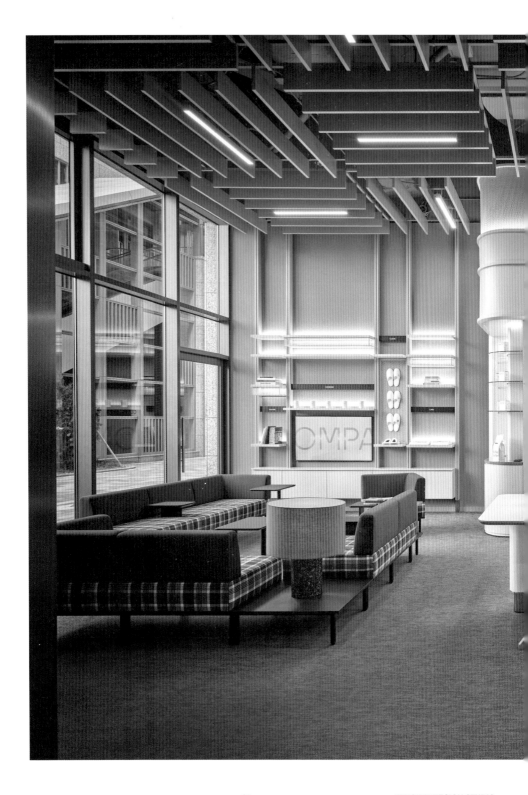

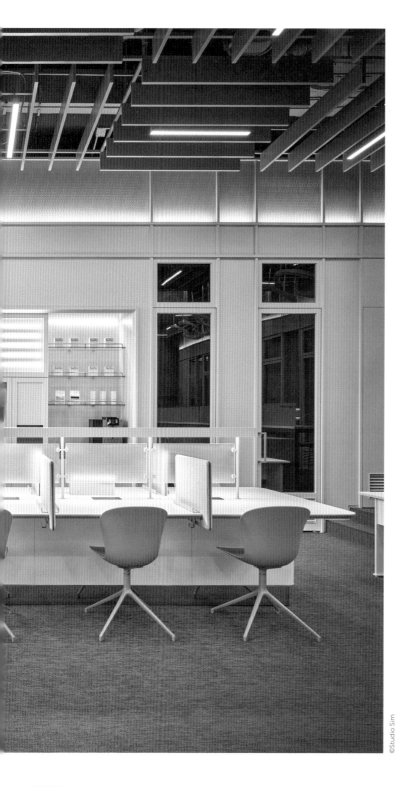

콤파스 프로젝트는 화사한
블루, 옐로 컬러와 패턴을
더해 창의적이고 활기찬
공유 오피스로 연출했다.

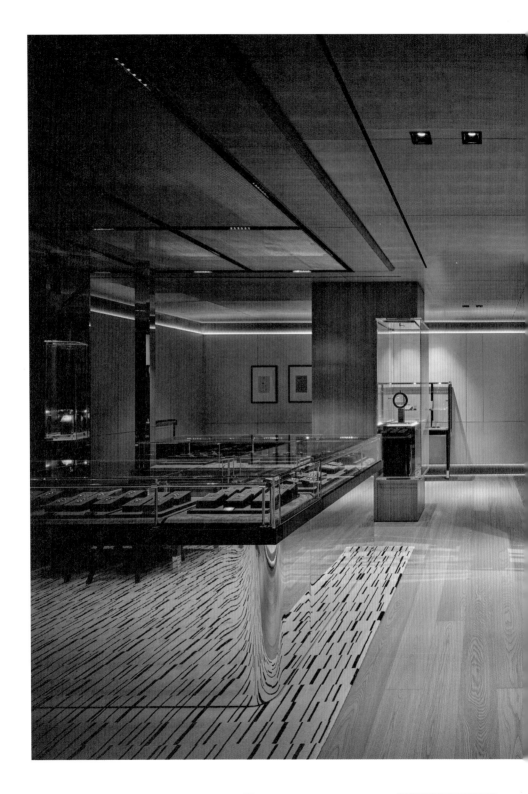

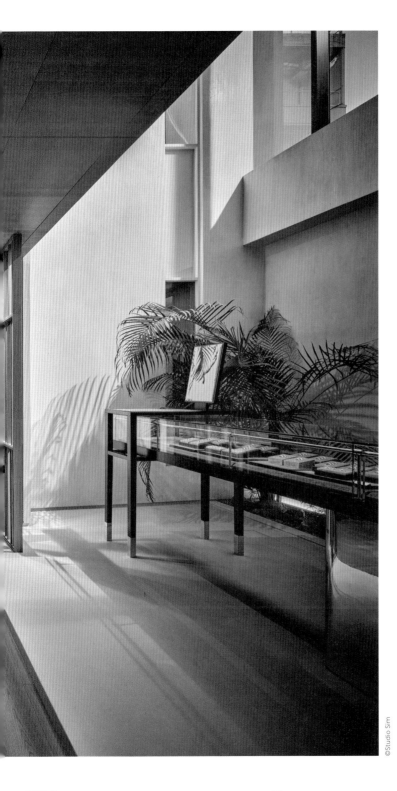

자칫 어두울 수 있는
지하 쇼룸에 자연광이
들어오도록 해 보석이 가진
자연의 색을 볼 수 있도록
한 누니주얼리 플래그십
스토어.

©Studio Sim

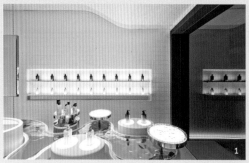

1 벽과 천장의 텍스처는
 쿠오카를 위해 개발한
 핸드메이드 마감재로
 신선한 이미지를 보여준다.
2 제품을 체험해볼 수 있는
 공간은 자체 제작한
 집기와 디자인 수전으로
 갈무리했다.
3 제품과 정보가 돋보일 수
 있도록 디스플레이 장 또한
 제작했다.

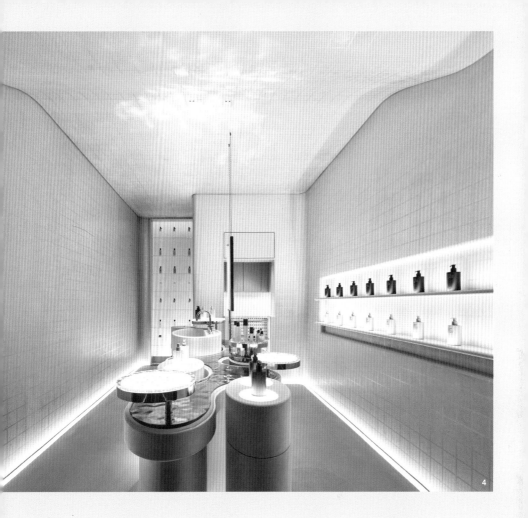

4　유려한 곡선형과 특별한
　　마감재로 몽환적이고
　　신비로운 분위기를
　　자아낸다.
5　전면 통유리로 외부의
　　빛에 따라 시시각각
　　변화하는 쿠오카의 내부.

©Studio Sim

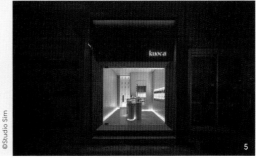

더쿨리스트 호텔

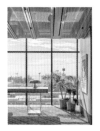
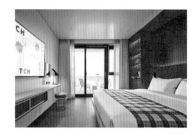

V&MJ피부과

SPC2023

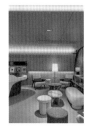
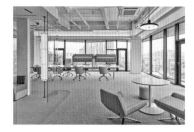
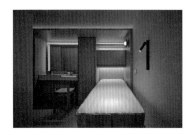
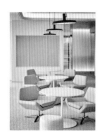

누니주얼리 플래그십 스토어

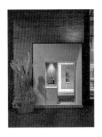 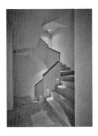

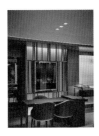

쿠오카 성수

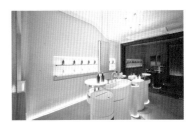

콤파스

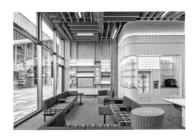 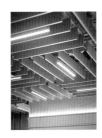

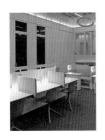

NONE SPACE

논스페이스 신중배 대표

공간 경험 디자인 스튜디오로 공간을 근간으로 건축, 브랜딩, 제품 등 다양한 분야를 섭렵하는 디자인 스튜디오다. 현재는 상업 공간의 브랜드 경험 공간을 주요 프로젝트로 진행하며, 대표작으로 섬세이 테라리움, 메이드림, 타임투비, 옹녀의신전, 주신당 등이 있다.

경험, 사유를 만나다

신중배 대표는 공간이 우리 곁에
가장 가까이 있는 인문 예술이라
말한다. 인간의 삶, 사고 같은
근원적 문제에 대해 고민하고
사유한 끝에 내보인 프로젝트는
쉽게 마음을 움직이고 자연스럽게
발길이 찾아들게 하기 때문에.

인터뷰어 _ 김소연

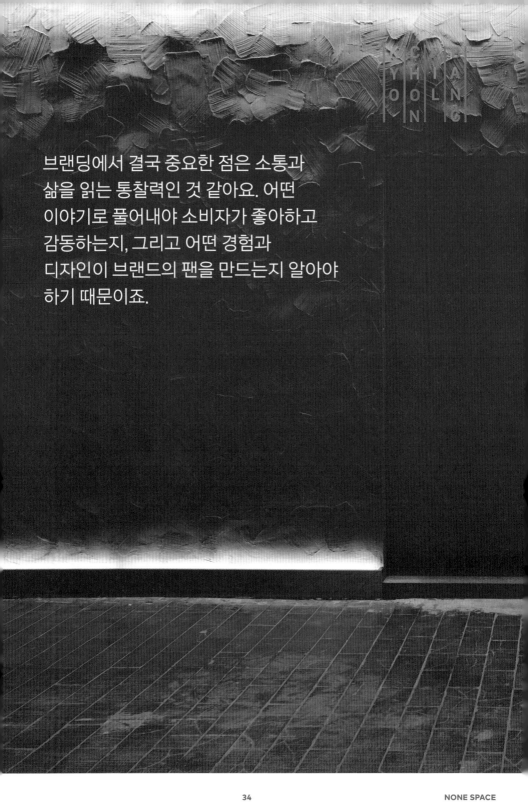

브랜딩에서 결국 중요한 점은 소통과
삶을 읽는 통찰력인 것 같아요. 어떤
이야기로 풀어내야 소비자가 좋아하고
감동하는지, 그리고 어떤 경험과
디자인이 브랜드의 팬을 만드는지 알아야
하기 때문이죠.

예술 활동을 바탕으로 좋은 재료를 발굴하고
연구하는 공간이었던 과거의 필방에서
영감을 얻어 설계한 교촌필방.

논스페이스의 손을 거친 디자인은 단순히 시각적인 영역에 머무는 것이 아니라 개념적인 부분까지 고려된다. 가장 중요한 점은 사용자들의 '유의미한 경험'을 디자인하는 것. 이에 때로는 누군가에게 편안한 공간을, 때로는 의도적으로 불편한 공간을 만들기도 한다. 경험의 질과 의미를 고민한 공간은 브랜드를 선명하게 인식시킨다.

공간을 다루는 스튜디오의 이름이 논스페이스인 데는 의미심장한 이유가 있을 것 같아요.
논스페이스는 하얀 도화지처럼 비움을 의미해요. 우리의 취향을 강요하기보다는 공간의 특성이나 장소의 의미를 담은 공간을 디자인하자는 다짐이죠. 주거 공간은 그 집에 사는 사람을 닮아야 하고 상업 공간은 브랜드를 담아야 한다고 생각하기 때문에 우리를 비우고 프로젝트에 임하고자 해요.

논스페이스의 작업물을 보면 경험을 디자인하는 스튜디오라는 생각이 들어요.
저희 디자인 스튜디오는 눈에 보이는 것과 보이지 않는 것 모두를 디자인해요. 건축, 인테리어, 조경부터 제품 디자인, 브랜딩 작업까지 하는 거죠. 다시 말해 마감재를 고르고 동선을 계획하는 일은 많은 공간 디자이너가 할 수 있지만, 저희는 더 나아가 브랜드 경험을 디자인하고자 하는 거죠. 프로젝트를 담당할 때 고객과 브랜드의 다른 생각을 하나로 잇고 서로의 간극을 좁히는 솔루션을 찾아가요.

브랜딩은 어떤 프로세스로 이뤄지나요?
브랜딩, 공간, 건축 등 모든 디자인은 다 같은 과정을 거친다고 생각해요. 타깃 소비자를 고려해 브랜드가 가고자 하는 방향을 수립한 후에 관련 레퍼런스를 조사하고 몸으로 경험해보기도 하죠. 저희 스튜디오는 공간, 건축, 시각 디자인 전공부터 비전공자까지 다양한 장점을 지닌 팀원이 모여 있는데, 콘셉트를 정할 때는 항상 다 같이 논의하는 시간을 가집니다. 브랜딩에서 결국 중요한 점은 소통과 삶을 읽는 통찰력인 것 같아요. 어떤 이야기로 풀어내야 소비자가 좋아하고 감동하는지, 그리고 어떤 경험과 디자인이 브랜드의 팬을 만드는지 알아야 하기 때문이죠.

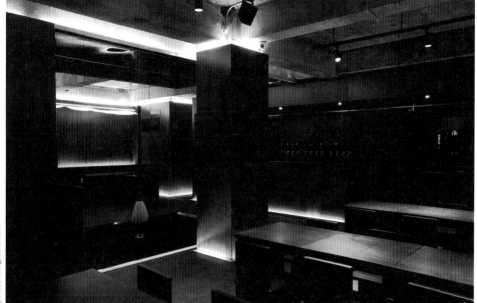

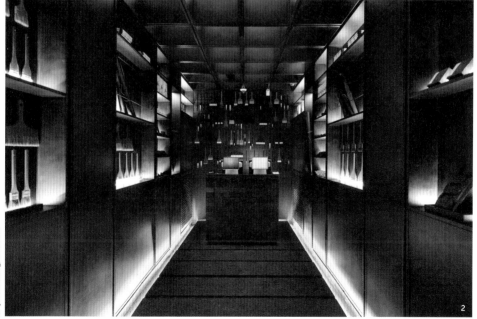

1 홀은 상부에서 하부로 떨어지는 흐름이
 패턴화된 옻칠 한지로 마감되어
 교촌필방의 장인 정신을 대변한다.
2 수납장들은 수직선과 수평선이 맞물리며
 비례를 만들어 문방사우가 배치된 실제
 필방과 같은 모습을 보여준다.

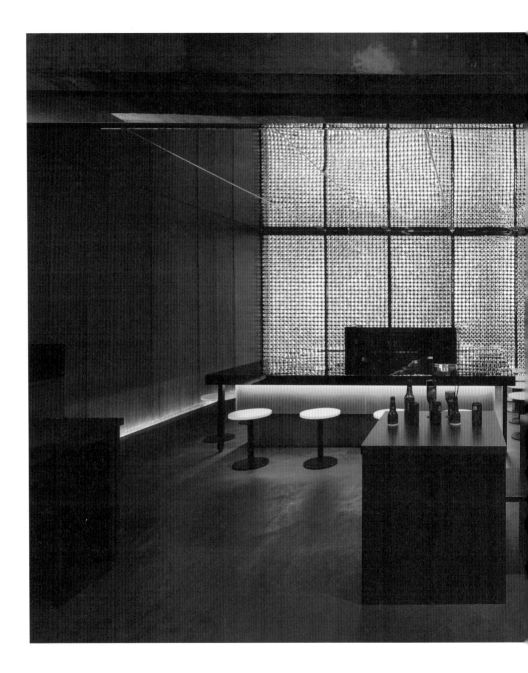

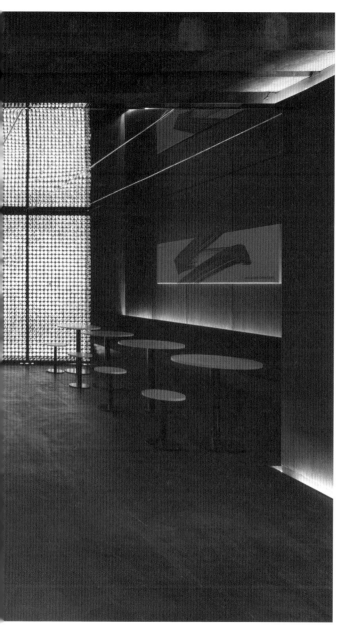

©Hyunseok Jang, Eenomski

한쪽 벽면에 버려지는 맥주병을
재활용해 미디어아트 월로
구성하였는데, 이태원이라는
지역적 특성에 맞게 DJ들이
공연할 때 음악에 맞는 배경으로
변환된다.

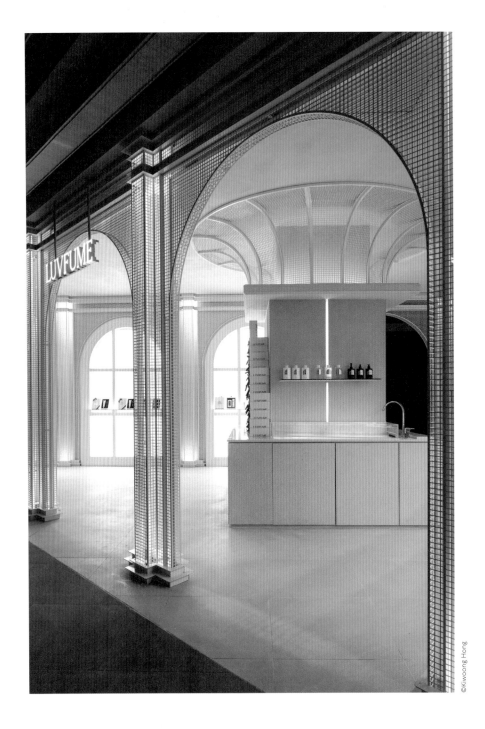

'일상 중 특별한 순간을 기억하게 하는 향기'를
모티프로 탄생한 브랜드 러퓸.
얇게 짠 금속 소재로 신전의 입구처럼 연출해
견고함과 개방감 두 가지 특성을 모두 담아냈다.

브랜드에 따라 풀어내는 표현 방식도 다를 것 같아요.

성격이나 목표에 따라 은유적으로 표현해야 하는 브랜드가 있고,
직설적으로 해야 하는 브랜드가 있는 것 같아요. 브랜드의 이미지가
고착되어 있거나 좋지 않을 때는 그 브랜드를 전면에 드러내는 것보다는
넛지 마케팅을 적용해서 은유적으로 드러내는 거죠. 엔제리너스
아일랜드점은 다소 올드한 브랜드 이미지를 새롭게 재해석해 보여주고자
한 프로젝트예요. 클라이언트의 요구는 MZ세대를 모으는 것과 ESG
경영을 녹여달라는 것이었어요. 위치상 바로 앞에는 벚꽃길이 있고
북쪽으로는 수성못과 산이 있는 정말 자연에 둘러싸인 곳이었는데요,
외부의 환경이 너무 좋아서 이를 잘 끌어들이면 자연히 MZ세대를 모으고
브랜드의 이미지를 바꿀 수 있겠다는 생각이 들었죠. 네이밍도 저희가
변경해서 엔제리너스 아일랜드로 제안했어요. 반사되는 소재를 주조로
사용해서 자연을 내부로 끌어들이고, 미디어 아트를 이용해 자연의
이미지를 투영했어요. 엔제리너스라는 브랜드 정체성도 깃털, 초 같은
디자인 요소로 은은하게 암시했죠. 아울러 테라스에 신진 아티스트들이
버스킹할 수 있는 장소도 마련해 사회적인 메시지도 담고자 한
프로젝트예요.

반면 브랜드를 직설적으로 전면에 드러내는 프로젝트도 있겠네요.

주신당 프로젝트는 매우 콘셉추얼한 프로젝트였어요. 클라이언트는
출입구가 숨겨진 스피크이지 바 형태를 원했죠. 바가 자리할 신당동에
대해 자세히 스터디해보니 예전에 시체를 내가는 문이 있었고 무당이
많이 살았다고 해요. 저희가 그걸 기반으로 스토리를 만들었어요. 망태기,
부적, 촛대 등으로 점집을 연상시키는 외관을 연출하고 안으로 들어서면
신들의 지상낙원 같은 환상적인 공간이 펼쳐지죠. 세상에 없는 개념을
설정하고 투시도로도 구현하기 힘든 디자인이라 어려움이 따랐지만,
좋은 반응을 얻을 수 있었어요. 이어 광주에 주신당 2호점을 만들었는데,
그곳은 술과 음식을 파는 F&B 건물에 위치했다는 점에 집중했어요. 술을
마신 다음에 사람들이 어떤 행동을 하기 좋아하는지 생각해봤는데, 그중
하나가 아이스크림 먹기더라고요. 아기자기한 아이스크림 가게같이 생긴
외관을 보고 안으로 들어오면 반전으로 몽환적인 바가 등장하죠.

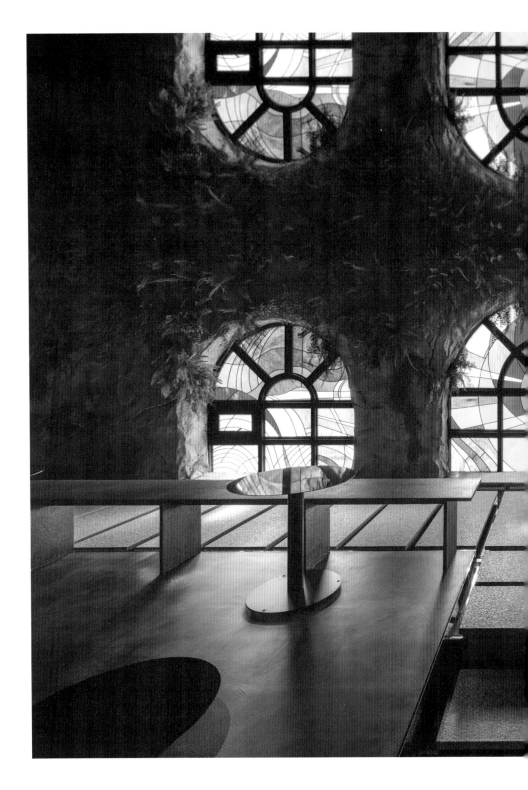

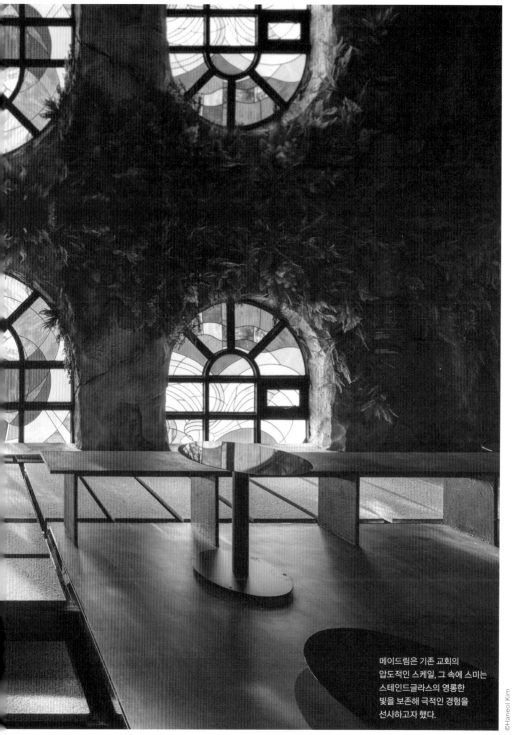

메이드림은 기존 교회의
압도적인 스케일, 그 속에 스미는
스테인드글라스의 영롱한
빛을 보존해 극적인 경험을
선사하고자 했다.

©Haneol Kim

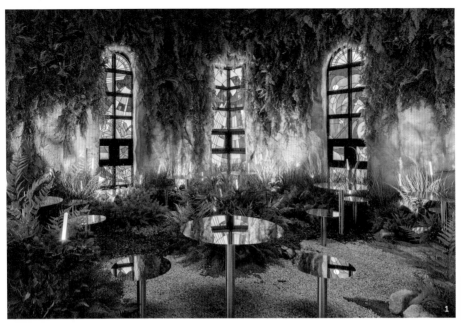

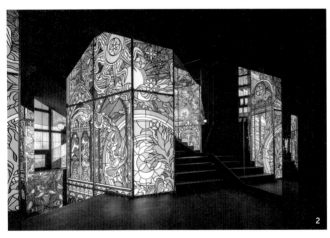

1 시간을 품은 생명의 순수함을
 느낄 수 있도록 연출된 공간.
2 종교 공간에서 문화 공간으로
 변모하기 위해 태고의 정원이라는
 근원적이고 원초적인 신비의
 정원을 콘셉트로 설정했다.
3 벽면을 털로 마감해 동물의 숨결이
 느껴지게끔 의도했다.

**같은 맥락으로 굉장히 직관적이고 콘셉추얼한 메이드림 프로젝트도
최근 큰 관심을 받고 있어요.**

메이드림은 영종도에 위치해 접근성이 뛰어나지 않거든요. 그래서 정말
콘셉추얼한 공간을 만들어서 사진을 보는 것만으로도 가고 싶다는
생각이 들도록 했죠. 재생건축의 개념으로 오래된 교회를 개조해서
디자인을 풀어가려 했고, 이름에서 느껴지듯 내부에 거대한 숲을
만드는 게 콘셉트였어요. 숲을 만들어서 고객들에게 휴식과 사색의
공간을 제공하고 싶었죠. 에덴동산에서 착안해 땅이 생성되고 열리면서
바닷물이 들어오고 하늘이 열리는 최초의 동산이 만들어지기까지의
이야기를 직설적으로 공간에 담아냈어요. 교회가 간직해온 오래된 벽돌,
스테인드글라스, 높은 층고 같은 특성은 최대한 보존하고, 내부는 태초의
정원처럼 숲과 물을 만날 수 있게 했죠. 또 내부에 공연장, 외부에 전시
공간도 마련해 풍성한 경험 요소를 담았어요.

**카페라는 하나의 카테고리 안에서 계속해서 차별성을 만드는 것도 쉽지
않을 것 같아요. 전에 없던 새로움을 구현하기 위한 방법이 있을까요?**

저는 가장 중요한 게 장소성이라고 생각해요. 대지라는 것은 한정적이고
유한하기 때문에 자연스럽게 차별성이 있죠. 장소성을 기반으로, 대지에
스며든 기억, 시간 등을 파악한 후에 콘셉트를 설정하죠. 가장 중요한 게
지역의 맥락을 읽는 것이라고 생각하는데, 넓게는 자연환경 혹은 문화
역사적 배경, 좁게는 땅의 형태와 축 등을 폭넓게 이해해요. 이런 것들을
공간에 잘 적용하면 자연스럽게 하나밖에 없는 차별성 있는 브랜드
공간이 완성되죠.

©Haneol Kim

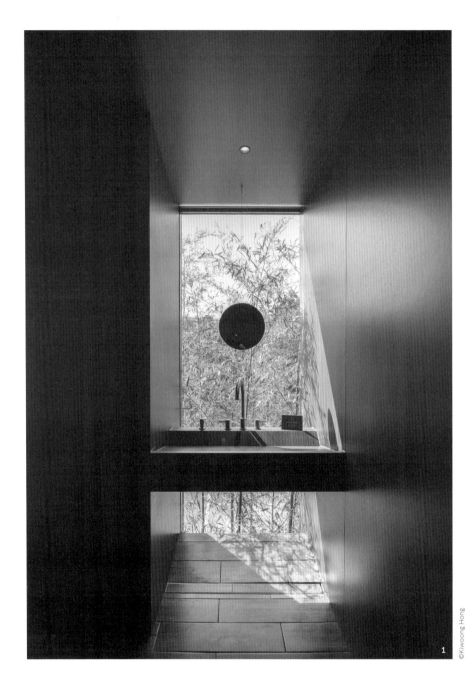

1 타임투비 프로젝트는 자연 속에서의 온전한
 쉼과 여유를 위해 디지털에서 잠시 벗어나
 아날로그적 시간 갖기를 권유한다.
2 모든 공간에는 흐르는 자연의 시간을
 담아내고자 했다.

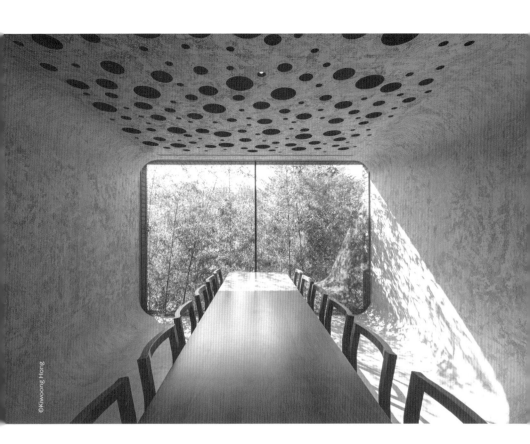

섬세이 테라리움은 맨발로 마주하게 되는 보디
드라이어 제품의 특징을 공간에 풀어내기 위해
층별로 다른 감각을 열어주도록 기획했다.

장소성 외에도 상업 공간 디자인에서 고려하는 것이 있다면요?

어떻게 하면 장사가 잘될지를 고려할 수밖에 없죠. 그렇다고 좌석을
많이 구성하고 시각적으로 강렬한 공간을 만드는 것처럼 단순히 매출을
올리는 것이 방법은 아니에요. 브랜드의 특성에 맞춰서 매력적인
기획을 찾는 게 중요해요. 타임투비 프로젝트는 브랜드의 진정성을
소비자와 공유할 수 있는 공간으로 만들었어요. 클라이언트가 은퇴한
회장님이었는데, 여생을 베풀면서 선순환하는 사업을 하고 싶어 하셨죠.
요즘 MZ세대가 환경에 대한 생각을 많이 하기 때문에 자연과 여유로운
시간을 강조하는 지속 가능한 공간을 만들고자 했죠. 1322m²(400평)
정도 되는 대형 카페임에도 불구하고 파격적으로 테이크아웃을 안 하는
매장이면 좋겠다고 제안했어요. 그리고 빛과 자연을 주제로 공간을
디자인했는데, 자연의 현상을 내부로 끌어들여서 특별한 경험을 할 수
있도록 했어요. 한지로 천창을 가려서 나무의 그림자가 비치고, 빛을
투과해서 물그림자가 맺히게 하는 등 자연의 한가운데 들어온 것 같은
느낌을 선사했죠.

디자이너는 눈에 보이지 않는 것을 시각화하는 직업이라는 생각이 드네요. 공간 디자이너에게 가장 중요한 것은 무엇일까요?

저는 경험의 힘을 믿어요. 화면으로 아무리 좋은 건축물을 본다
한들 실제 공간에 가서 향유하는 것과는 느낌이 완전히 다르잖아요.
브랜드나 공간을 만들 때도 직접 가서 몸으로 느끼고 사용자들이 어떻게
반응하는지 직접 관찰하는 게 중요하다고 생각해요. 그리고 사유 또한
중요하고요. 건축, 공간, 브랜딩 모두 우리 곁에 가장 가까이 있는 인문
예술이라고 여기거든요. 그렇기 때문에 일반적인 디자인을 탈피해서
세계적으로 일어나는 사회 현상이나 환경 혹은 정치, 종교까지도
유기적으로 연결하는 통찰력이 중요한 것 같아요. 그런 행위들을
예측하고 계획하려면 사유 없이는 불가능하죠. 그래서 입버릇처럼
'생각하면서 디자인하자'고 이야기하죠(웃음).

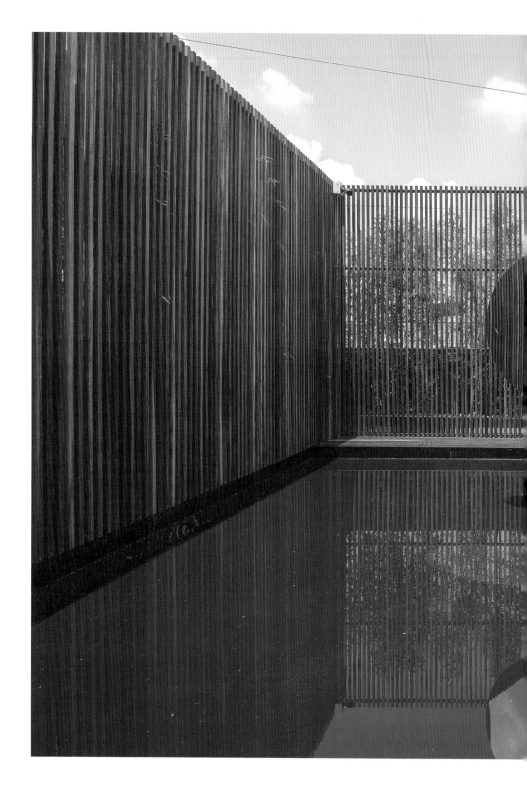

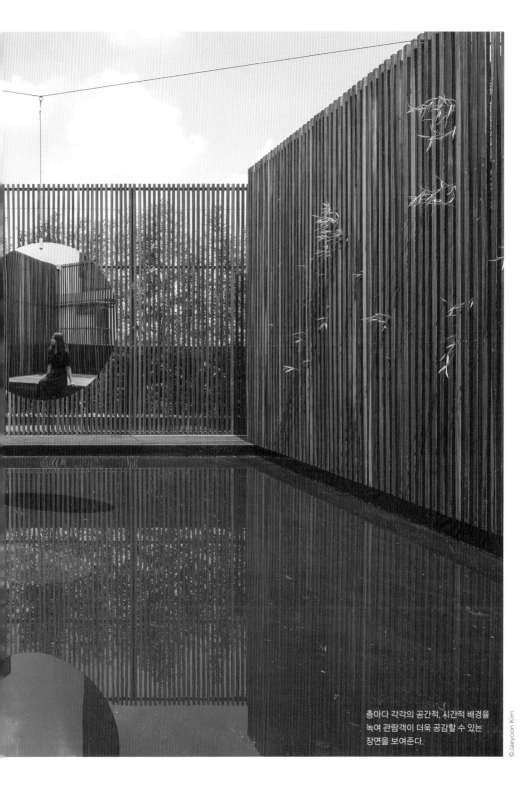

층마다 각각의 공간적, 시간적 배경을
녹여 관람객이 더욱 공감할 수 있는
장면을 보여준다.

교촌필방

러퓸

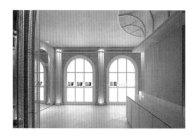

메이드림

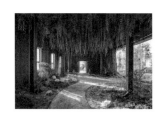

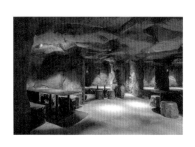

섬세이 테라리움

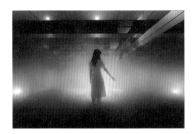

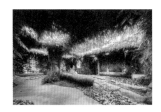

엔제리너스 아일랜드

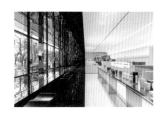

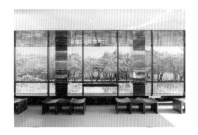

사유의 집

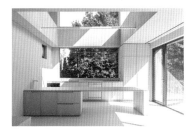

타임투비

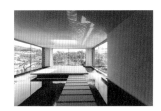

KOVALT STUDIO

**코발트 스튜디오
김세미, 이수정 공동 대표**

노티드, 다운타우너, 리틀넥, 호족반 등 개성 강한 F&B 매장을 중심으로 작업했으며, 그 외에도 고유 성형외과, 바버숍 헤아(Herr) 등 다양한 성격의 프로젝트를 맡았다. 브랜드의 성격을 명확히 표현하며 컬러와 소재, 조형으로 신선하고 개성 있는 공간을 만들어가고 있다.

@kovalt_studio

그곳에서 비롯된
새로움

트렌디한 상업 공간을 선보여온 코발트 스튜디오와의 인터뷰에 앞서 발랄하고 기발한 아이디어가 오갈 것을 예상했다. 하지만 오히려 그들이 이야기하고자 한 것은 지속 가능성, 로컬리티부터 내구성, 상업 공간에 대한 원론적인 이야기였다. 눈에 보이는 화려한 장식보다 묵직한 본질에 집중하는 코발트 스튜디오를 만났다.

인터뷰어 _ 김소연

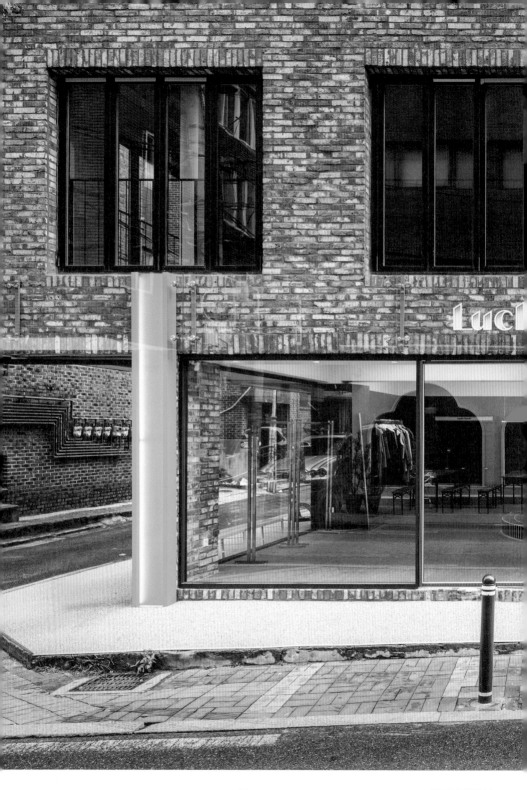

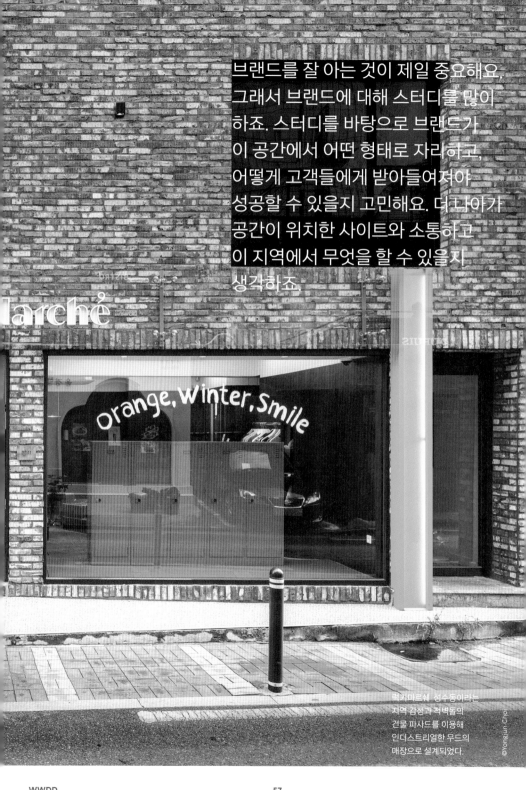

브랜드를 잘 아는 것이 제일 중요해요.
그래서 브랜드에 대해 스터디를 많이
하죠. 스터디를 바탕으로 브랜드가
이 공간에서 어떤 형태로 자리하고,
어떻게 고객들에게 받아들여져야
성공할 수 있을지 고민해요. 더 나아가
공간이 위치한 사이트와 소통하고
이 지역에서 무엇을 할 수 있을지
생각하죠.

Orange, Winter, Smile

럭키마르쉐 성수동이라는
지역 감성과 적벽돌의
건물 파사드를 이용해
인더스트리얼한 무드의
매장으로 설계되었다.

©Yongjun Choi

사람들은 왜 여행을 떠날까? 그곳에서만볼 수 있는 풍경, 거기서 얻게 될 새로운 감상과 영감 때문이 아닐까. 이제 멀리 떠나지 않더라도 일상의 환기를 위해 상업 공간을 찾는 이들이 많아졌지만, 역설적이게도 우리 눈앞에 펼쳐지는 것은 천편일률적인 공간들이다. 그 사이 로컬리티를 바탕으로 그곳에만 있는 특색 있는 공간을 만드는 코발트 스튜디오의 김세미, 이수정 대표를 만났다.

디자인 스튜디오 이름을 컬러에서 따왔네요. 코발트블루.

코발트블루 컬러를 좋아해요. 코발트블루는 어떤 색이나 공간과 조합했을 때 세련됨을 만들어준다고 생각해요. 어디에나 잘 어울리면서 세련된 작업을 하고 싶어서 그렇게 이름 지었어요. 저희 둘은 스페이스 브랜딩 회사 얼반테이너에서 함께 일하던 동료 사이였는데, 독립해서 가끔 서로의 일을 도왔죠. 같이 작업하는 게 즐겁다 보니 자연스럽게 함께 일하게 되었어요.

그럼 코발트 스튜디오만의 색은 무엇일까요?

과감하고 트렌디하다는 평을 들어요. 상업 공간을 많이 작업하는 만큼 트렌디함을 놓쳐서는 안 되겠지만, 사실 그것이 지속적이지 않으니 기피하는 것도 있어요. 트렌드를 따르기보다는 컬러, 소재, 구조 같은 요소에서 포인트를 주려고 의도해요.

상업 공간 디자이너가 트렌디함을 기피한다니 새롭네요. 상업 공간 디자인에서 어떤 것이 트렌드보다 더 중요하다고 생각하세요?

브랜드를 잘 아는 것이 제일 중요해요. 그래서 브랜드에 대해 스터디를 많이 하죠. 스터디를 바탕으로 브랜드가 이 공간에서 어떤 형태로 자리하고, 어떻게 고객들에게 받아들여져야 성공할 수 있을지 고민해요. 더 나아가 공간이 위치한 사이트와 소통하고 이 지역에서 무엇을 할 수 있을지 생각하죠. 그래서 코발트 스튜디오 작업물은 지역성이 묻어나는 프로젝트가 많은 것 같아요. 하나의 브랜드라 하더라도 지점마다 다양성과 고유성을 섞으려고 노력해요. 같은 음식을 서빙하는 브랜드임에도 디자인이 다채롭다면 지점을 찾아가는 재미가 있고 한번 더 눈길이 가는 것 같아요. 일례로 다운타우너의 한남동 매장을 작업할 때는 러프하고 골목이 많은 동네 분위기를 반영해 오래된 느낌을 살린 디자인을 제안했죠. 그다음 프로젝트가 청담점이었는데, 이전 매장의 느낌을 걷어내고 고급스럽고 정돈된 디자인으로 완전히 다르게 연출했어요.

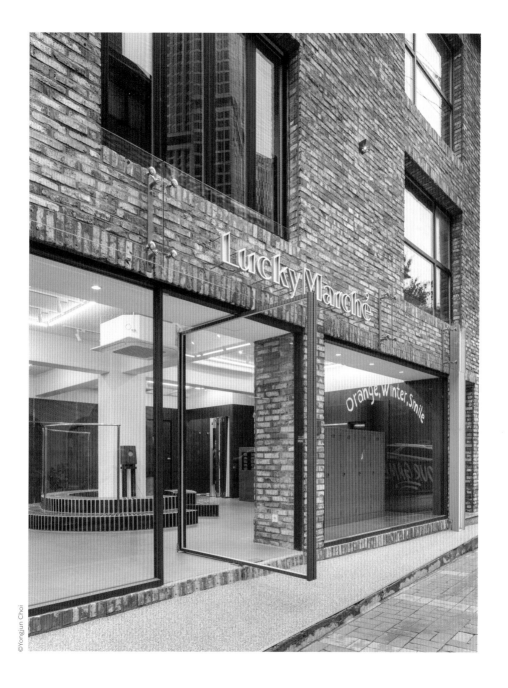

©Yongjun Choi

H빔과 벽돌, 금속 프레임
등의 러프한 소재를 주로
사용하되, 비비드한 컬러를
입혀 익숙하면서도 새로운
분위기를 자아낸다.

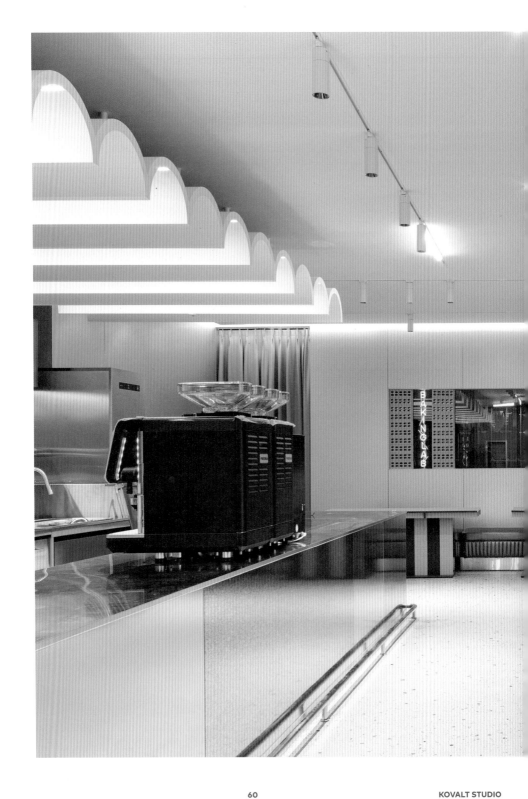

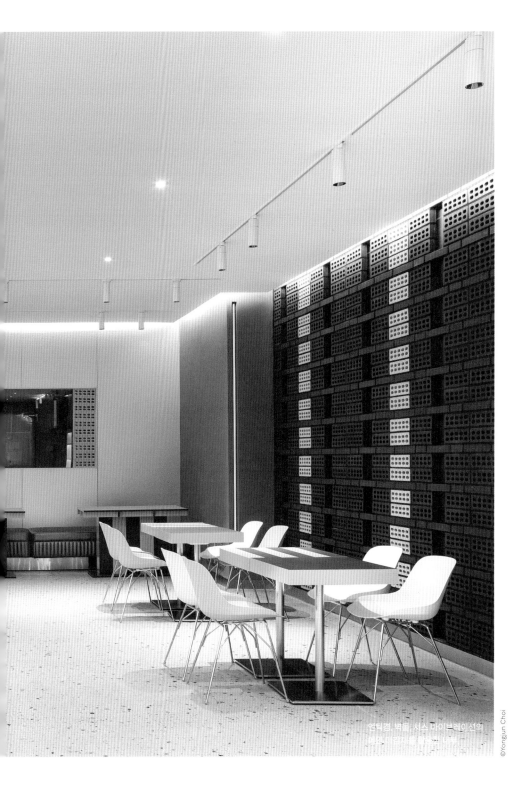

엔틱경, 벽돌, 서스 바이브레이션의
에어 마라라를 통해 이어지는

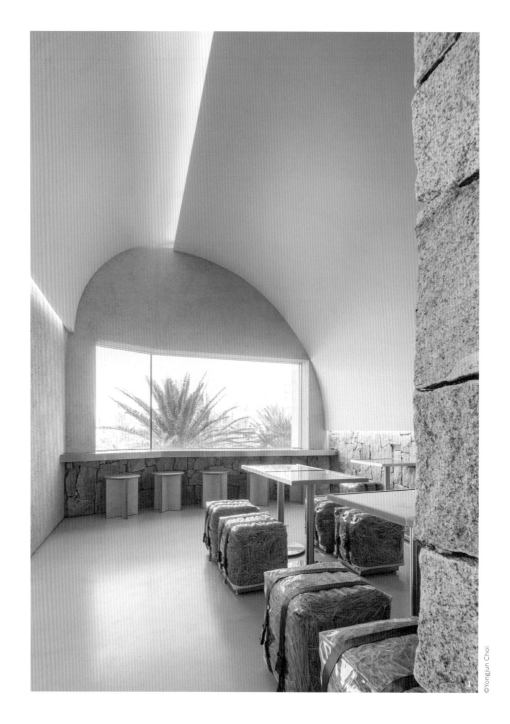

©Yongjun Choi

KOVALT STUDIO

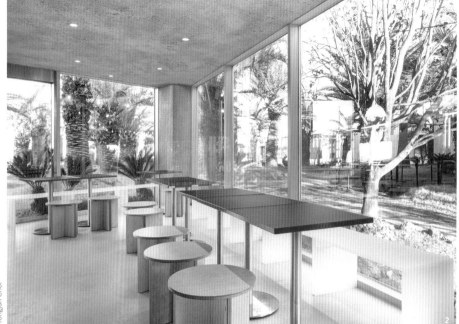

©Yongjun Choi

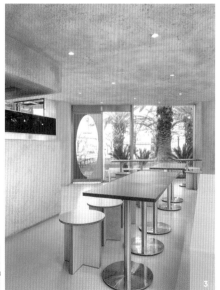

©Yongjun Choi

1 제주도에서 흔히 볼 수 있는 볏짚으로 의자를
제작하고 브랜드 컬러인 블루 벨트로 포인트를
주었다.
2 제주의 지역적 특성을 적극 반영한 호피석과 짚을
메인 소재로 공간을 꾸민 다운타우너 애월.
3 바다를 바라보며 제주의 경치와 함께 식사를 즐길
수 있는 공간으로 의도했다.
4 다운타우너는 매장마다 인테리어 콘셉트를
달리해 지역성을 보여준다.

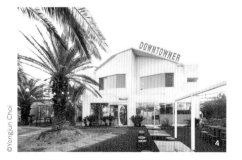

©Yongjun Choi

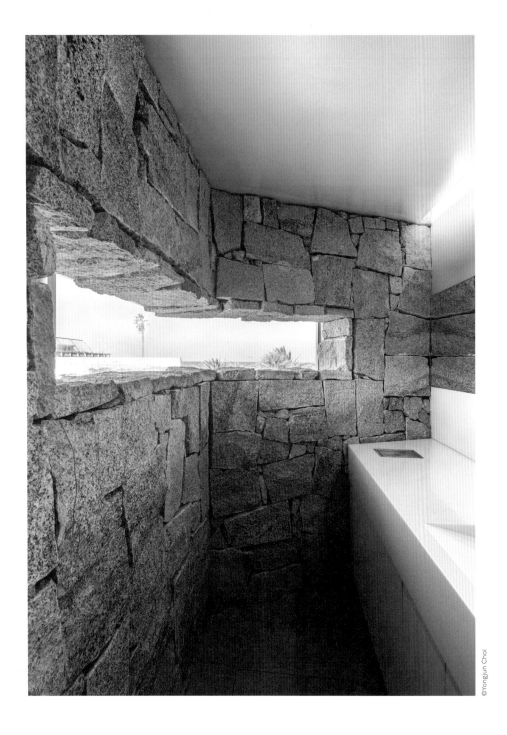

©Yongjun Choi

호피석을 적극 활용해 제주에서만
느낄 수 있는 다운타우너의
감성을 구현했다.

특히 제주도에 위치한 다운타우너와 노티드 매장 같은 경우에는 지역성이 강하게 배어나더라고요.

사실 제주도를 가면 다운타우너 버거나 노티드 도넛이 아니어도 먹을 것이 무척 많잖아요. 그렇다면 왜 그곳을 가야만 하는지 이유를 만들어야 하죠. 그곳에 있는 매장을 방문하시는 분들이 어떤 기대를 가지고 있을지 깊이 생각했어요. 지역 특색이 강한 동네의 경우에는 외부의 풍경을 내부에 들이기도 하고, 그곳에서 발견할 수 있는 소재를 활용해 디자인을 풀어낼 때도 있어요. 소재를 예전부터 써온 방식이 아닌 새로운 방식으로 가공해서 익숙하지만 색다르게 느낄 수 있도록 하죠. 다운타우너 애월도 제주 하면 떠오르는 장면을 매장에 끌어들이고 제주의 소재, 특히 볏짚을 적극 활용했어요. 원래 제주도가 척박한 환경이라 주로 보리로 음식을 해 먹었다고 하더라고요. 그래서 의자를 볏짚을 활용해서 제작했을 뿐 아니라 프레스 우드보드 테이블을 매치하고 벽면에도 제주도에서 돌담을 짓는 방식으로 돌을 쌓아 연출했어요.

다운타우너 안국 또한 이전의 매장과 완전히 다른 분위기의 프로젝트였죠.

다운타우너 안국은 기존 한옥을 복원하는 데에 많은 시간을 쏟아냈어요. 한옥의 형태는 최대한 살리면서 우리나라의 전통적 생활 양식인 좌식을 디자인으로 재밌게 풀어내려고 했죠. 이 매장의 경우 다운타우너의 브랜드 컬러인 블루가 한옥에 잘 어우러지지 않는다고 판단해서 가구 일부에만 국소적으로 사용했어요.

그러고 보면 공간이 위치한 지역적 특성과 방문객의 성격이 다를 수 있는데 하나의 브랜드라고 해서 일관된 디자인 언어를 가져야 한다는 건 고정관념일 수도 있겠네요.

저희는 획일화된 디자인 언어에 얽매이지 않는 편이에요. 노티드는 브랜드 컬러가 옐로인데, 사실 저희는그 색을 많이 사용하지 않았어요. 최근에 오픈한 노티드 여의도 IFC 매장은 핑크를 메인 컬러로 썼는데요, 핑크와 블랙을 조합해 시크하게 풀어내서 기존의 아기자기하고 러블리한 느낌과는 상반되는 매장을 만들기도 했죠.

오히려 다채로운 공간들이 브랜드의 이미지를 더욱 역동적으로 만드는 것 같기도 하네요.

한 브랜드의 여러 매장을 작업해보니 강하게 콘셉추얼한 공간을 연출하면 브랜딩이 더해졌을 때 과해 보이는 경우가 있더라고요. 우리의 생각보다 약간 모던하고 심플하게 덜어내야 브랜딩과 어우러지고 한 방향으로 치우치지 않더라고요. 그래서 브랜딩에 집중하기보다는 오히려 상업 공간에 대한 이해를 많이 녹여내려 해요. 디자인이 강조되면 매출을 해치는 경우가 있어요. 생각한 비주얼을 구현하려는 마음과 매출을 창출해내는 기능성에 대한 이해 사이에서 밸런스를 맞추는 게 중요한 것 같아요.

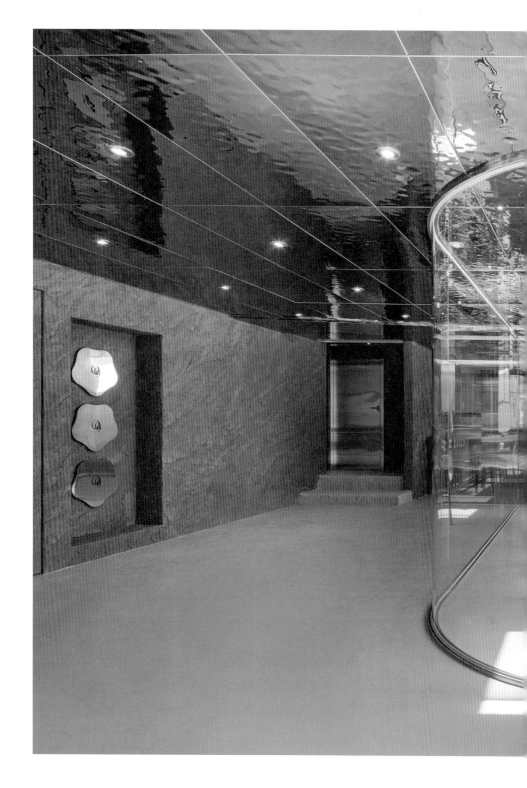

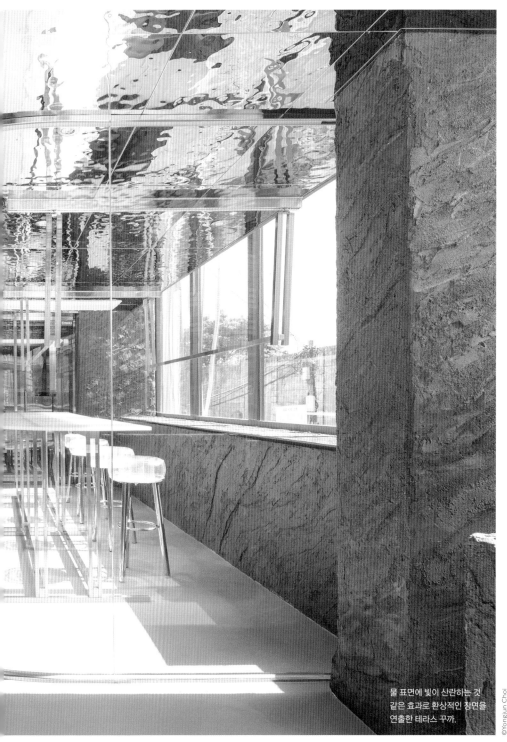

물 표면에 빛이 산란하는 것
같은 효과로 환상적인 장면을
연출한 테라스 꾸까.

©Yongjun Choi

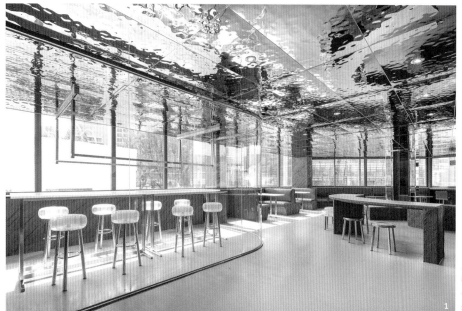

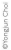

©Yongjun Choi

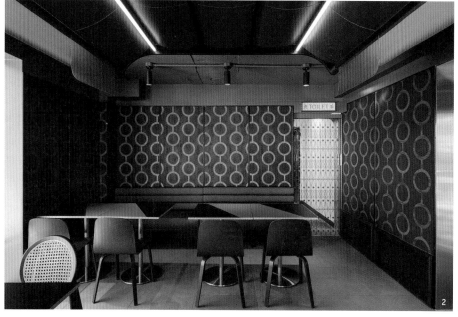

©Yongjun Choi

1 워터 웨이브 금속을 천장
전체에 과감하게 적용했다.
2 웍셔너리 청담의 내부는 볼드한
패턴의 벽지를 활용해 이국적인
무드를 끌어올렸다.

과하지 않게 덜어낸 공간. 그러면서도 다른 곳과 다른, 그런 한 끗 차이는 어떻게 만들까요?

다른 것보다 소재에 의외성을 많이 녹여내려고 해요. 일상적으로 쉽게 볼 수 있는 소재임에도 완전히 새롭게 변형할 수 있다는 걸 보여주죠. 최근에 작업한 테라스 꾸까는 꽃을 다루는 브랜드라는 근본적인 아이덴티티를 바탕으로 공간을 연출했는데, 꽃의 자연스러운 이미지를 닮은 마감과 워터 웨이브 금속을 사용했죠. 천장 전체에 워터 웨이브 금속을 시공해서 물결과 파동이 치는 듯한 환상적인 공간을 연출했어요. 특수 소장을 이용해 땅의 느낌을 낸 원형 구조를 중심으로 공간이 확장되고 일렁이는 시각적 효과를 의도했죠.

또 코발트 스튜디오 디자인의 킥은 파사드가 아닐까 하는 생각도 들었어요.

저희의 지난 작업물이 파사드에 컬러를 과감하게 쓰고 사인도 특이하다 보니 악센트가 되었던 것 같아요. 매장으로 들어오게까지 하는 데 제일 중요한 것이 파사드의 컬러와 소재라 생각해요. 아무래도 사진에 잘 담기고, 자연스럽게 핸드폰 카메라를 켜게 만드는 공간이어야 하죠. 그래서 늘 색이나 소재를 고를 때 카메라에 잘 담기는지 테스트를 해요. 웍셔너리라고 아메리칸 차이니스 퀴진을 작업한 적이 있는데, 이곳이 압구정 로데오 거리 중에서도 유동 인구가 가장 많은 골목에 위치해 있어요. 그래서 파사드가 타 매장보다 눈에 띄어야 해서 예산의 많은 부분을 과감하게 파사드에 할당했죠. 홍콩의 거리 같은 느낌을 주려고 중국 전통 놀이 마작에서 얻은 모티프를 살리고 철제 접이 장식과 네온사인을 적용해 독창적인 파사드가 눈길을 사로잡아요.

수많은 F&B 공간을 디자인 해오면서 결국 가장 중요한 것은 무엇이라고 생각하세요?

상업 공간은 시각적으로뿐만 아니라 물리적으로도 호흡이 아주 빨라요. 물리적으로 공간이 빠르게 소비되기 때문에 잘 유지되고 견고해야 하죠. 다른 성격의 공간을 맡더라도 이전의 작업 방식이 전이되어 튼튼하고 디테일한 것, 오히려 본질적인 것에 신경을 쓰게 돼요.

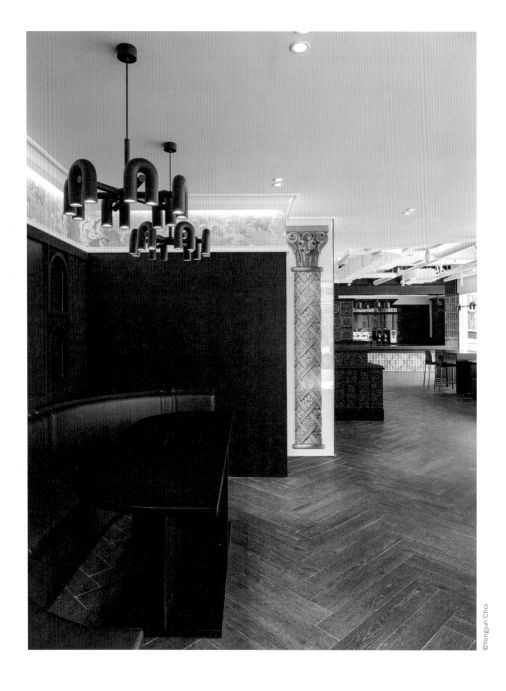

르네상스 모티프의 기둥을
실제로 세우는 것이 아니라 2D로
프린팅해 유쾌하게 표현했다.

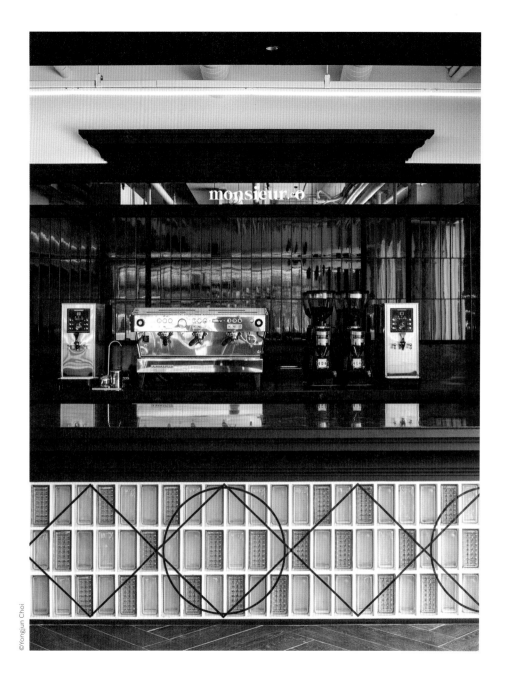

©Yongjun Choi

프랑스어로 신사라는
뜻의 '무슈오'로 이름 지은
카페는 남성성을 강조하는
디자인으로 브랜드의
정체성을 강화했다.

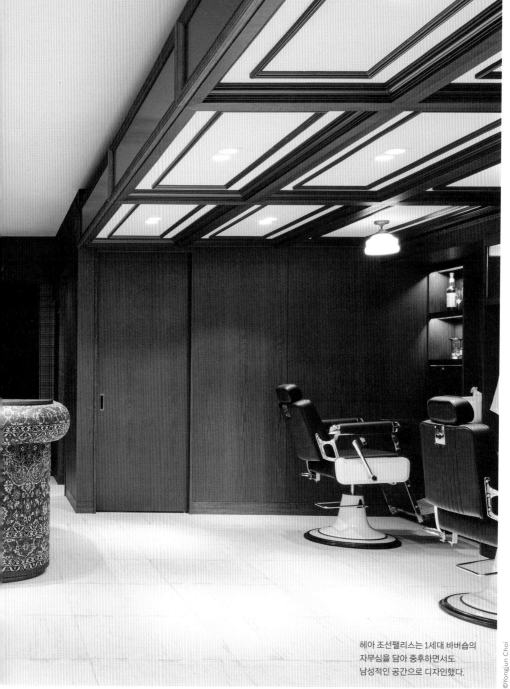

헤아 조선팰리스는 1세대 바버숍의
자부심을 담아 중후하면서도
남성적인 공간으로 디자인했다.

©Yongjun Choi

노티드 여의도 IFC

다운타우너 애월

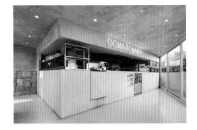

럭키마르쉐

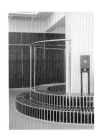

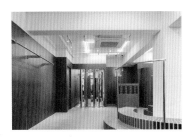

무슈오

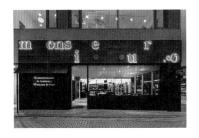

헤아 조선팰리스

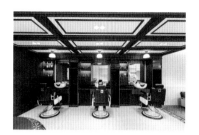

웍셔너리 청담

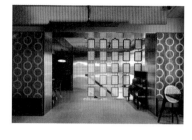

테라스 꾸까

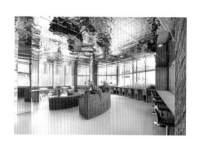

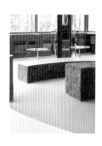

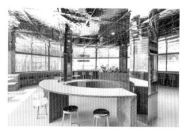

TEAM VIRALS

팀바이럴스
정석병 대표, 문승지 디렉터

가구와 공간, 브랜딩 디자인, 전시 등 다방면에서 활발히 활동하는 그룹으로, 정석병, 문승지, 정창기 세 사람이 함께 이끌고 있다. 디자이너의 개인적인 역량이 극대화될 수 있는 팀, 작업을 끊임없이 고민하며 새로운 도전에도 주저함이 없다. 대표작으로는 블루보틀 제주, 인스밀, 프릳츠 제주 등이 있다.

본질 그리고 지속 가능성에 대한 고민

디자이너는 단순히 아름다운 것을 만들어내는 사람이 아니다. 결과물의 쓸모와 지속 가능성을 함께 고민해야 한다. 팀바이럴스는 클라이언트와의 협업을 통해 브랜드가 마주한 상황이나 문제를 해체하고 명확한 디자인 솔루션을 제시한다. 늘 새로운 공간, 가구를 선보여온 팀이지만 그들의 지향점은 매우 기본적인 것에 맞닿아 있다.

인터뷰어 _ 유승현

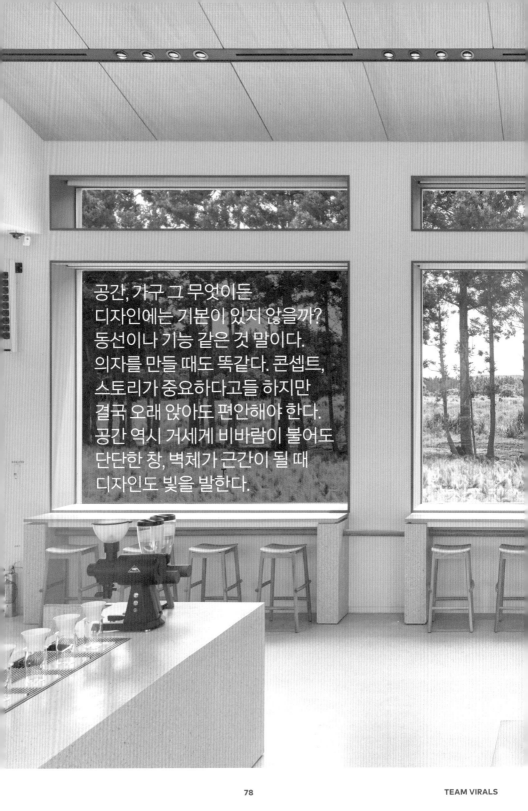

공간, 가구 그 무엇이든
디자인에는 기본이 있지 않을까?
동선이나 기능 같은 것 말이다.
의자를 만들 때도 똑같다. 콘셉트,
스토리가 중요하다고들 하지만
결국 오래 앉아도 편안해야 한다.
공간 역시 거세게 비바람이 불어도
단단한 창, 벽체가 근간이 될 때
디자인도 빛을 발한다.

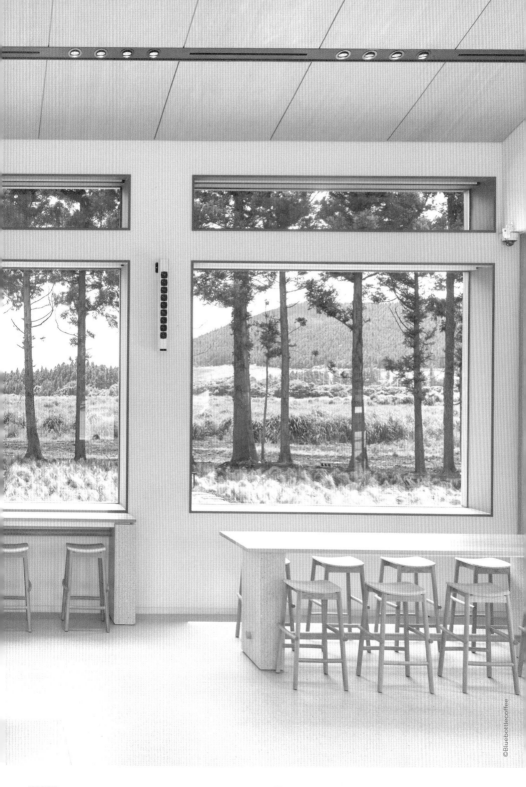

79

단순히 다양한 스타일을 제시하는 일이 디자이너의 역할만은 아니다. 사용자, 클라이언트, 더 나아가 사회가 안고 있는 문제에 형태와 기능으로 해결책을 찾아내고 보다 나은 미감을 제시하는 역할까지 감당해야 한다. 그런 면에서 팀바이럴스는 매우 영민하게 디자이너의 본분을 다해왔다. 본질과 지속 가능성이라는 두 가지 키워드를 늘 염두에 두고.

2017년 팀바이럴스 설립 당시 디자인 스튜디오 대신 아티스트 레이블이라 정체성을 규정했어요.

문승지 맞아요. 회사라는 구조, 타성에 젖게 되는 일을 지양하고, 디자이너들이 좀 더 재미있게 디자인하는 환경을 만들고 싶었습니다. 하지만 7~8년 동안 쉬지 않고 일을 했고 몸집도 너무 커져버렸죠. 여전히 정체성에 대해 고민하고 있어요. 재능 있는 구성원이 모인 그룹으로 생각해주면 좋겠습니다.

그만큼 가구, 공간 디자인, 브랜딩, 전시 심지어 조향까지 다양한 범위의 작업을 선보였습니다. 팀바이럴스의 활동 범위를 규정할 수 있을까요?

문승지 규정할 수 없는 것이 저희가 지향하는 방향이에요. 매일 빠른 속도로 새로운 콘텐츠가 등장해 그 디자인의 경계를 부수죠. 디자인의 영역을 구분하기 어려운 시대예요. 그저 저희에게 주어진 일을 매번 감사하게 생각하며 다양한 일에 도전하고자 했습니다. 다만 지난 몇 년간 작업량이 너무 많아지면서 우리가 처음 지양했던 '회사'처럼 변화하는 것은 아닌지 경계하고 있습니다.

정석병 어제도 새벽 3시에 퇴근했습니다(웃음). 이렇게 7년을 지냈더니 항상 졸립네요(웃음). 그럼에도 그룹으로 모여 있는 우리가 해결해야 할 숙제들이 분명 있다고 봐요. 처음 모인 취지부터가 혼자서 하기 어려운 작업을 함께 모여 해내는 데 있었으니까요. 브랜딩이나 건축 등은 저희가 그룹으로 모이면서 도전하고 경력을 쌓게 된 분야예요. 저희가 모여서 내는 시너지를 클라이언트가 믿어주신 덕분이죠. 그룹 안에는 팀바이럴스 구성원도 있지만 외부에서 함께 일하는 파트너도 있습니다.

©Bluebottlecoffee

더하는 것보다 빼는 것에 집중해
완성한 블루보틀 제주. 절제되어
있지만 친근하고 개방적인
공간을 지향하는 블루보틀의
철학과도 동일하다.

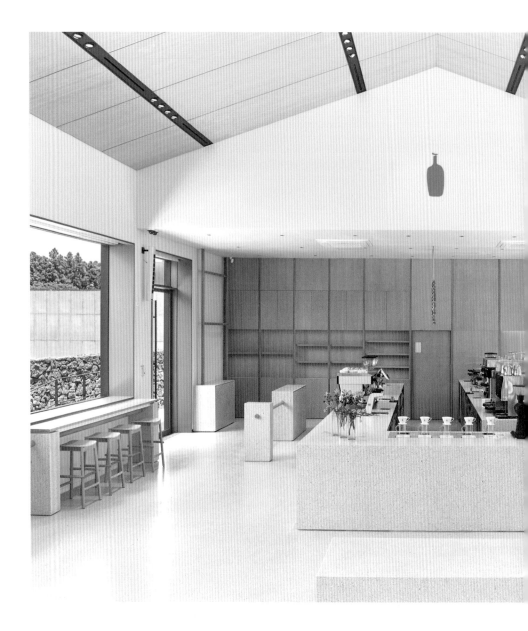

©Bluebottlecoffee

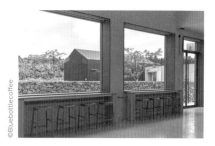

©Bluebottlecoffee

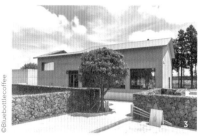

©Bluebottlecoffee

1 카운터 바 앞 쾌적한 동선을
위해 제주 전통 가옥 대문의
정낭을 더했다.
2 넓은 창을 두어 제주의 볕과
자연이 실내로 든다.
3 팽나무의 제주도 방언인 '퐁낭'.
마을 어귀 퐁낭이 있는 곳은
지역 주민들의 휴식 공간이자
만남의 광장으로 자리하는데,
블루보틀 제주는 퐁낭을
콘셉트로 디자인했다.

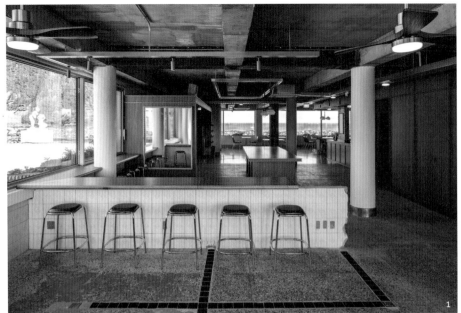

©Kiwoong Hong

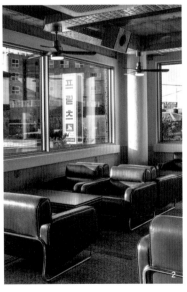
©Kiwoong Hong

©Kiwoong Hong

1 브랜드가 지닌 아이덴티티를 팀바이럴스의
 디자인 저력으로 극대화한 프릳츠 제주성산점.
2 1992년 지어진 기와 건물 백록 회관을
 리모델링했다.
3 동선이나 가구를 통해 바리스타와 손님 사이의
 친근한 소통을 의도했다.

TEAM VIRALS

덧붙여본다면 클라이언트도 그룹 안에 속한 파트너라 할 수 있지 않을까요?

정석병 공감합니다. 클라이언트라 부를 뿐이지 실은 이들과 파트너십을 맺고 함께 나아간다고 생각합니다. 결국 모두 사람이 하는 일이니까요. 프로젝트가 끝난 이후에도 저희와 좋은 인연을 이어가는 클라이언트가 많은 편입니다.

문승지 리더십을 가진 누군가가 끌고 가는 회사가 있는가 하면, 애초에 저희는 협업이라는 개념으로 모였기 때문에 클라이언트, 건축가 그 누구든 함께 좋은 시너지를 낼 수 있는 협업 환경을 만드는 데 능하다고 생각합니다. 사실 그게 우리가 제일 잘할 수 있는 일이기도 하고요. 지속 가능성에 대해 자주 생각하는데, 클라이언트와 동반 성장할 수 있는 관계를 만드는 일 또한 그 안에 포함된다고 봅니다. 디자인만 하고 끝나는 프로젝트보다는 프로젝트가 마무리된 후에도 지속적으로 관계를 이어갈 수 있는 일을 지향하는 편입니다.

그간의 인터뷰 내용을 보면 팀바이럴스의 팀워크에 대해 꽤 강조해왔습니다. 대화 속에서 안팎의 팀워크를 아울러 말하는 거였다는 생각이 듭니다. 클라이언트, 구성원이 함께 디자인을 한다는 것은 어떤 의미인가요?

문승지 이따금 프로젝트의 리더가 클라이언트가 될 수도 있다는 생각을 합니다. 당연히 디자이너가 프로젝트의 방향성을 리드할 때가 대부분이지만, 클라이언트가 프로젝트를 리드하게 되는 경우도 이따금 찾아봅니다. 이럴 때 리더가 정확한 방향을 잡지 못하면 처음 기획했던 것과 전혀 다른 방향으로 흘러가게 되죠. 갈피를 잃을 때면 클라이언트에게도, 디자이너에게도 리스크가 큽니다. 그래서 좀 더 나은 방향을 잡아갈 수 있도록 좋은 서포터로서의 역할을 자처할 때도 있습니다. 물론 모든 리더가 자신의 지향점을 알고 우리를 찾아오는 것은 아니에요. 작은 프로젝트든, 큰 프로젝트든 시작하는 단계에선 언제나 '상대가 무엇을 상상하고 우리를 찾아왔을까?'에 대해 깊이 고민합니다.

정석병 클라이언트의 성향이나 취향도 마찬가지입니다. 내향적인 사람이나 조직에 트렌디하고 힙한 공간을 만들어주면 운영하는 내내 얼마나 힘들겠어요. 디자인의 색깔을 만드는 저희의 일은 극히 초반의 단계라 봅니다. 지속해서 유지, 관리하는 것은 클라이언트의 몫인데 저희의 스타일, 철학이라며 강요할 수 없습니다.

문승지 저희가 손을 뗀 이후에도 공간, 디자인이 살아 있어야 합니다. 좀 더 책임감 있게, 촘촘한 디자인과 세세한 가이드를 만들고자 노력하는 이유예요.

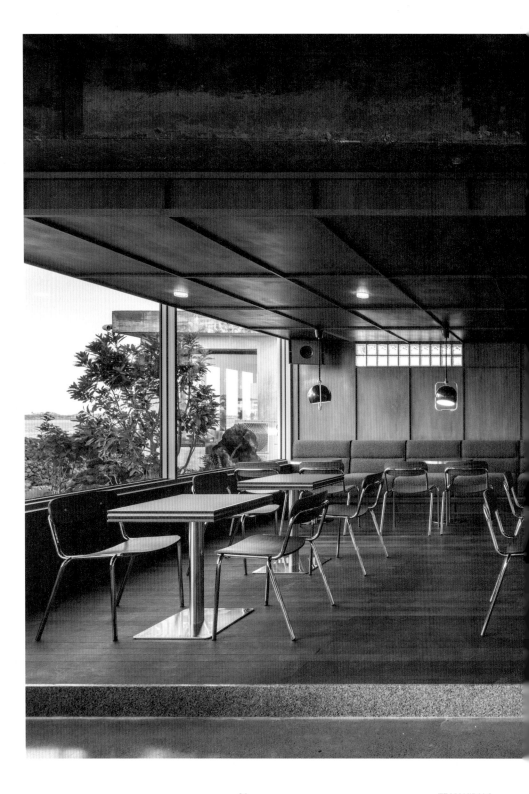

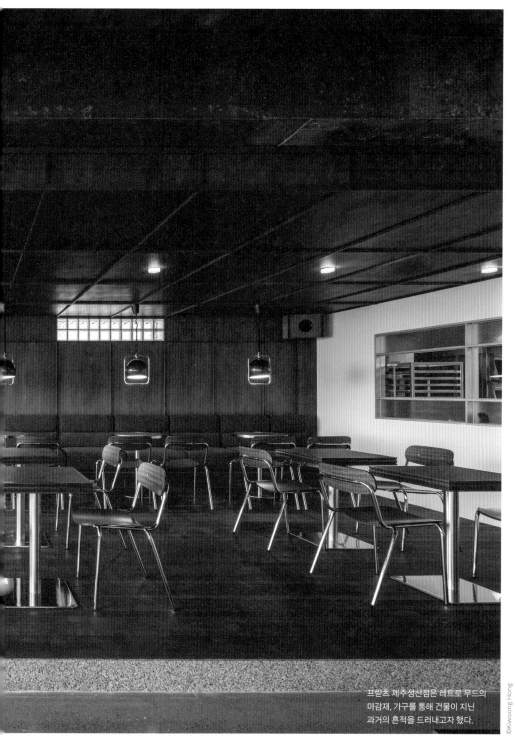

프란츠 제주성산점은 레트로 무드의
마감재, 가구를 통해 건물이 지닌
과거의 흔적을 드러내고자 했다.

©Kiwoong Hong

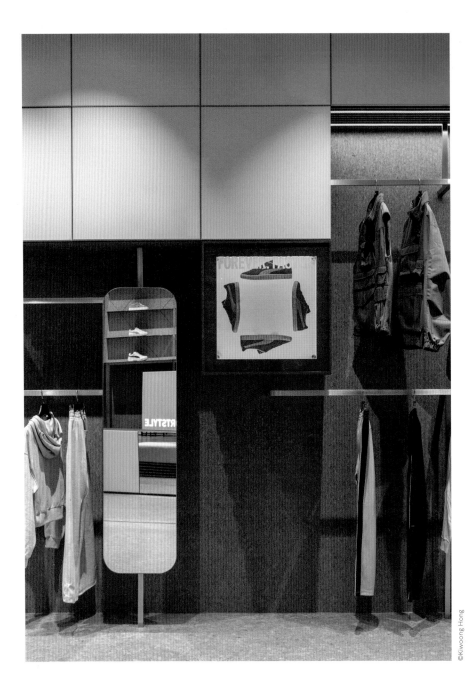

푸마 신세계백화점 센텀시티점은 브랜드가
74년간 쌓아온 역사와 발자취를 표현하는
것에 주안점을 두었다.

그러한 철학이 십분 드러나는 프로젝트가 블루보틀 제주 아닐까 싶습니다. 제주 전통 가옥 대문에 놓는 정낭을 활용해 순환하는 동선을 짠 것을 보고 감탄했거든요. 공간이 직면한 문제를 디자인적인 언어로 풀어냈죠.

문승지　　　공간, 가구 그 무엇이든 디자인에는 기본이 있지 않을까요? 동선이나 기능 같은 것 말이에요. 의자를 만들 때도 똑같습니다. 콘셉트, 스토리가 중요하다고들 하지만 결국 오래 앉아 있어도 편안해야 하죠. 공간 역시 거세게 비바람이 불어도 단단한 창, 벽체가 근간이 될 때 디자인도 빛을 발합니다. 블루보틀을 처음 의뢰받았을 때 큰 사랑을 받는 브랜드기에 공간마다 고객의 트래픽이 높다는 문제를 파악했어요. 블루보틀 제주는 여행 중 공항에서 차로 1시간을 달려야 도착하는 위치에 있는데, 큰 기대를 안고 오는 손님들에게 실망감을 주고 싶지 않았습니다. 작업에 앞서 블루보틀의 몇몇 매장을 방문해 손님들의 동선, 트래픽을 좌표로 찍어 데이터화했습니다. 특히 트래픽이 밀집하는 공간이 있었는데 브랜드와의 미팅에서 해당 자료를 근거로 이곳에 순환하는 동선을 주어 쾌적한 공간을 만들고 싶다고 설득했습니다. 다행히 브랜드에서도 저희의 기획을 좋게 봐주었고요. 말씀하신 것처럼 정낭이라는 제주의 전통 가옥의 건축 요소를 차용해 문제를 해결했죠. 디자이너에게 각기 다른 스타일의 시안을 몇 개 받아 고르던 시대는 지났다고 생각해요. 이제는 디자이너의 기획력에 비용을 지불하고 우리는 그에 걸맞은 서비스를 제공해야 합니다.

정석병　　　개인적으로는 추가 레퍼런스를 만드는 문화가 사라져야 한다고도 생각합니다. 되레 그것이 디자이너의 책임을 클라이언트에게 전가하는 무책임한 일은 아닐까? 싶어요. 디자이너는 공간에서 일어나는 일, 문제를 간파하고 설득력 있게 해결해줘야 합니다.

동시에 휘발성은 강하지만 인스타그래머블한 공간을 원하는 클라이언트도 있을 테죠.

정석병　　　그 또한 클라이언트가 처한 문제기에 팀바이럴스의 기획력, 디자인으로 해결해줄 수 있는 일이라 봅니다. 다만 앞서 말했듯 디자인을 위한 디자인, 장식을 위한 장식을 하고 싶지 않을 뿐이죠.

문승지　　　제주의 인스밀이 대표적인 예라 생각해요. 손님들에게 제주도민의 삶, 자연을 있는 그대로 보여주고자 했을 뿐인데 감사하게도 많은 사람들의 관심을 받는 공간이 되었어요. 저는 단번에 드러나는 화려함에는 큰 재미를 느끼지 못하는 편이에요. 되레 손님의 동선을 유도해 어떠한 감흥을 느끼게 할 때 즐겁죠. 그게 팀바이럴스가 좀 더 욕심을 부려 해내고 싶은 영역이기도 합니다.

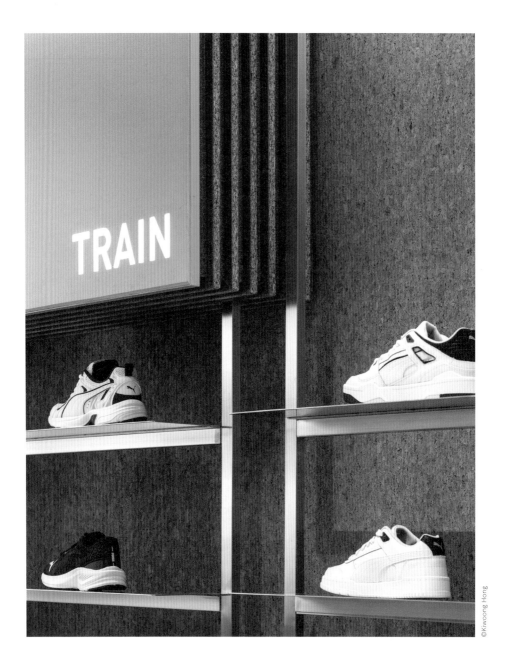

TRAIN

©Kiwoong Hong

나무에서 느껴지는 나이테, 켜켜이 쌓은
레이어가 브랜드의 역사를 대변한다.

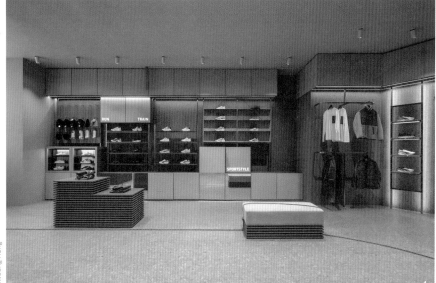

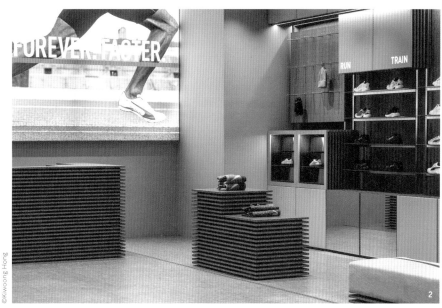

1 스토어 바닥 전반을 타고 흐르는
 붉은 선이 역동적이고도 계속해서
 나아가는 브랜드를 연상시킨다.
2 파티클보드와 다양한 코르크 등
 친환경 소재를 활용해 공간에 온기를
 더하는 감성을 전달하는 동시에, 지속
 가능성을 추구하는 브랜드의 가치를
 드러냈다.

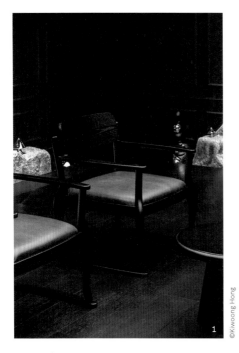

©Kiwoong Hong

©Kiwoong Hong

1 주얼리 & 워치 메종 까르띠에와
 협업해 완성한 팝업 전시 공간.
2 독창적이면서도 조화로운 공간을
 표현하기 위해 심혈을 기울였다.
3 한국의 정원과 서양의 살롱의
 기능적 공통점에서 영감을 얻어
 완성했다.

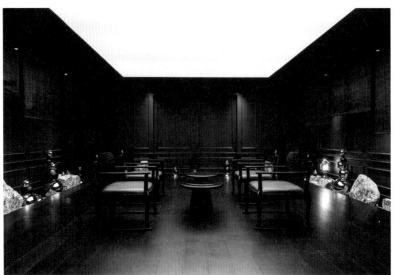

©Kiwoong Hong

TEAM VIRALS

**공간을 비롯해 가구, 브랜딩 등 곳곳에 건축적 시퀀스가 더해진
느낌입니다(웃음).**

정석병 맞아요. 어쩌면 디자인의 의도가 중요해서일 수도 있겠죠.
예쁜 것 이상의 무언가를 항상 찾습니다. 그래야 저희가 만들어낸 것, 그
무엇이든 좀 더 오래 유지될 수 있다고 봅니다. 1~2년 만에 다시 손보고
싶은 공간을 만들고 싶지 않아요.

문승지 오래 남는 것에 대한 갈증이 큽니다. 최근 내부적으로 가구
브랜드를 만들고 있는데, '어떤 디자인을 해야 할까?' 본질적인 질문을
계속 던지고 있습니다. 리빙 시장이 빠르게 성장하면서 개인적으로
느낀 피로도가 상당했습니다. 워낙 트렌드가 급변하기도 하고요.
하지만 사람들이 즐겨 사용하는 건 집에 어울리는 동시에 눈이 편안한
것들이에요. 그래서 저희를 드러내기보다 기본에 충실한 것을 만들고
싶습니다. 공간 프로젝트도 마찬가지죠. 최근 진행했던 프로젝트를 보면
팀바이럴스를 앞에 내세우기보다는 브랜드의 스토리가 좀 더 잘 전달될
수 있도록 좋은 조력자 역할을 하기 위해 부단한 노력을 기울였습니다.

**특히 프릳츠 제주는 프릳츠라는 브랜드, 카페의 기존 정체성만 드러나게
디자인했더라고요.**

문승지 브랜드, 공간이 지닌 좋은 힘이 강했습니다. 그 안에서 우리는
그저 그것들의 좋은 면을 더 살려주는 역할만을 하고 싶었어요. 가구도
모두 새로 디자인했는데 기존 프릳츠 스타일을 따랐습니다. 브랜드가
지닌 색을 더 많은 사람이 공감할 때, 클라이언트와 우리도 좋은 관계를
쌓아갈 수 있을 거라 판단했습니다. 이 또한 앞서 말한 팀워크의 영역이죠.

정석병 이것이야말로 우리가 오랫동안 행복하게 디자인을 할 수
있는 방법이라 한 번 더 확신했어요. 저희가 디자인한 공간이 1~2년
만에 문을 닫을 때, 그것이 클라이언트만의 책임이라 생각하지 않습니다.
과시적이고 주도적인 디자인보다 그들이 잘하는 것을 더 잘할 수 있게
조력하는 편이 좋습니다. 저희가 한 가지 스타일에 10년 이상 물리지 않고
파고드는 성향의 사람들도 아니고요.

문승지 일상 속에서 다들 매일매일 생각이 바뀌잖아요. 또
시기마다 삶에 다른 레이어가 쌓이기도 하고요. 제가 다층적인 삶을
살아와서일까요? 저희가 지향하는 스타일, 롤모델을 하나의 콘셉트 삼아
그룹을 이끌기엔 부자연스럽다고 느껴요. 이러한 생각 또한 변할 수도
있겠죠. 그럼에도 그저 자연스럽고 기본을 지키는 것이 좋아요.

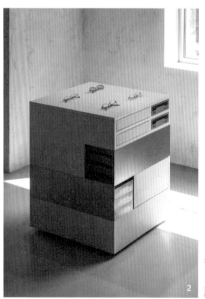

1 음악을 모티프로 전개하는 아이웨어
 브랜드 뮤지크(Muzik)의 신사동 쇼룸
 프로젝트.
2 스틸 소재를 사용해 간결하지만
 힘 있게 완성한 쇼케이스.

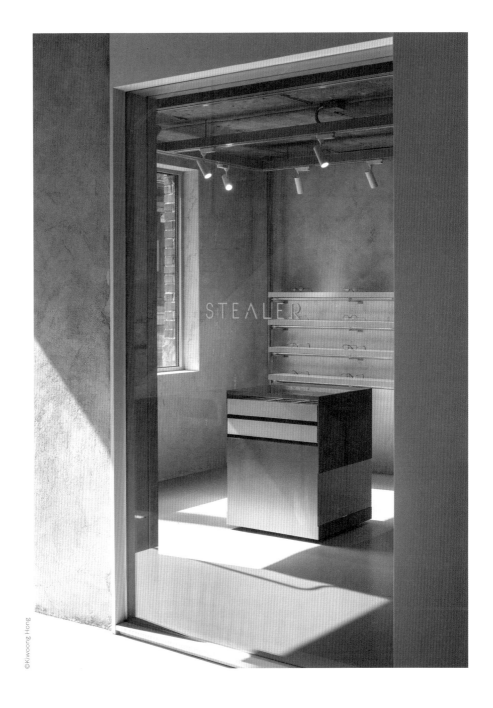

©Kwoong Hong

레코드 숍을 콘셉트로 40년 된
주택을 리모델링했다.

블루보틀 제주

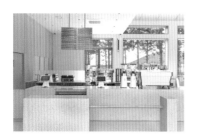

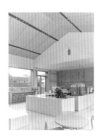

프릳츠

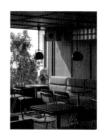

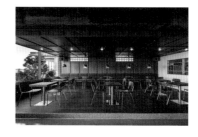

월정사

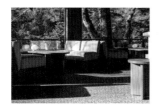

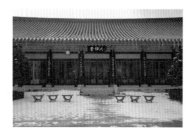

푸마

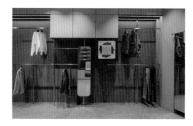

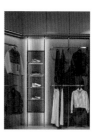

까르띠에

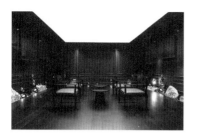

놀로스퀘어

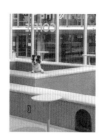

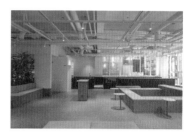

뮤지크

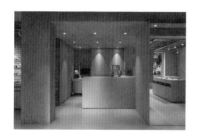

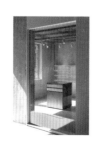

인스밀

DENOVA

디노바 차경민 대표

디노바는 공간을 이끌어나갈 사람들과 그 땅의 이야기로 그곳에서만 존재할 수 있는 공간을 만들고자 2012년에 설립되었다. 스토리텔링을 바탕으로 건축 및 공간 설계가 포함된 디자인 계획 업무와 건축, 인테리어 시공이 포함된 건설 업무 등 공간이 완성되기 위한 전 과정에 참여한다. 대표 프로젝트로는 묵리459, 디스케이프, 긴, 아티클 서촌, 마애, 라바르 등이 있다.

@denova_official

누군가의 사적 기록

사실 세상의 모든 이야기는 지극히 사적인 이야기로 종속된다. 그래서 디노바의 공간은 누군가의 은밀한 일기를 엿보는 것과 같다. 누군가는 완전히 새롭고 비일상적인 장면을 양산해낼 때, 반대로 디노바는 한 개인의 삶과 일상을 찬찬히 들여다본다. 자서전과 같이 기록으로 쓰인 공간은 오히려 새로운 풍경과 감각을 만들고 사람들에게 진한 울림을 준다.

인터뷰어 _ 김소연

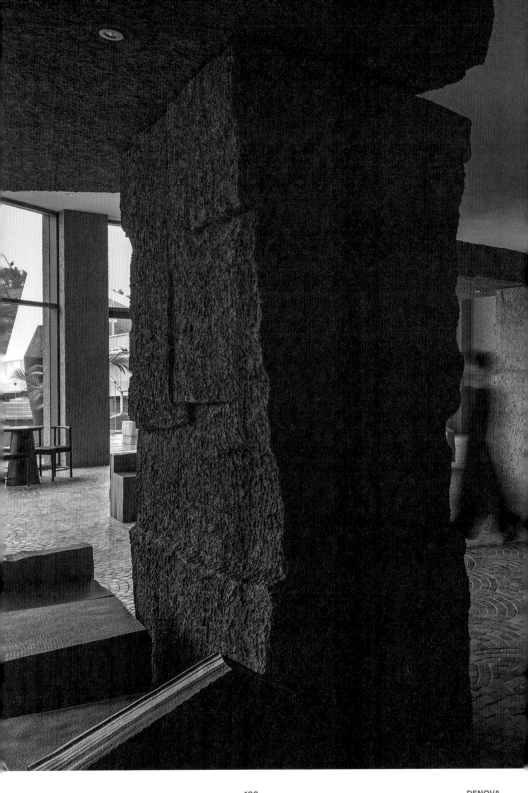

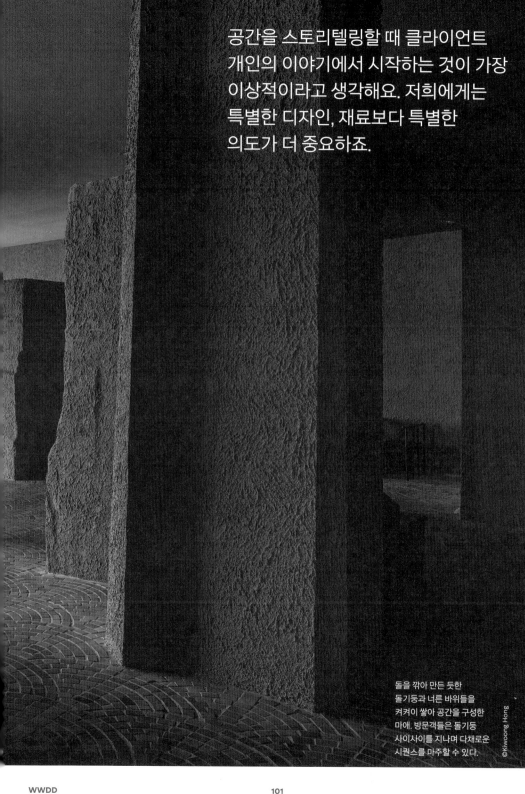

공간을 스토리텔링할 때 클라이언트
개인의 이야기에서 시작하는 것이 가장
이상적이라고 생각해요. 저희에게는
특별한 디자인, 재료보다 특별한
의도가 더 중요하죠.

돌을 깎아 만든 듯한
돌기둥과 너른 바위들을
켜켜이 쌓아 공간을 구성한
마애. 방문객들은 돌기둥
사이사이를 지나며 다채로운
시퀀스를 마주할 수 있다.

©Kiwoong Hong

도심에서 멀리 위치해 여행을 떠나듯 오랜 시간을 들여야만 닿을 수 있고, 한참이나 줄을 서서 기다리게 하는 카페가 있다. 이런 불편함마저 무던히 감수하게 만드는 공간은 어떤 곳일까? 디노바의 차경민 대표를 만나 공간의 내밀한 힘에 관해 이야기를 나눴다.

묵리459(이하 묵리), 디스케이프, 카페 길 등 디노바가 작업한 공간은 도시 외곽에 위치하지만, 사람들의 발길을 이끄는 힘을 지닌 것 같아요. 그 '힘'이란 무엇이라고 생각하세요?
떠나야 하는 이유를 만들어준다는 것. 과거에는 여행의 목적지가 제주도, 전주와 같은 지역이었다면, 지금 그리고 앞으로는 콘텐츠가 될 것 같아요. 특별한 공간을 가기 위해 그 지역의 여행을 계획하는 거죠. 저희가 작업한 프로젝트도 그렇게 방문해주시는 분이 많아요.

저도 묵리를 다녀왔는데, 멀긴 하더라고요(웃음).
사무실이 위치한 종로에서도 차를 타고 2시간 반 거리니까 멀죠. "커피 마시러 가자" 해서 집 앞에 스타벅스 가는 것과 다르게 "묵리 가자"가 목적이 되는 것 같아요. 당일이 아니라 훨씬 이전부터 계획해 방문을 하는 거죠. 그곳에 가는 것이 일종의 여행이 되는 거예요. 그 여정에서 여행의 설렘을 느끼기도 하고요. 그래서인지 묵리는 단골이 많아요. 일회성 방문으로 그치는 것이 아니라 처음에는 연인, 친구와 왔다가 그다음에는 가족과 함께 찾는 거죠.

아무것도 없었을 곳에 첫 삽을 떴던 그 시작이 궁금해지네요.
묵리가 위치한 곳은 처음에는 정말 황량하기 그지없었어요. 클라이언트가 레스토랑을 의뢰했는데, 동떨어진 곳에 있다 보니 이점이 없을 것 같아서 카페로 업종 변경을 제안했어요. 이곳에 형성된 상권이 없어 하나의 마을로 접근해도 되겠다는 생각이 들었죠. '그 땅의 힘을 만든다'라는 주제로 공간을 전개해나갔어요. 가로등 하나 없는 곳이라 밤이 되니 앞이 안 보일 정도로 어두웠죠. 그 대신 별이 정말 많이 보였거든요. 이걸 디자인적으로 풀어서 기존에 있던 건물 두 동 사이에 중심점을 찍고 이 반경으로 별이 회전하는 모양처럼 둥글게 마당과 조경을 연출했어요. 건물로 들어가면 한쪽 창밖으로 암반이 보이는데 그 둘레의 산세가 특히 아름다워요. 그래서 조도를 낮춰 산세가 선명하게 눈에 들어오도록 했죠.

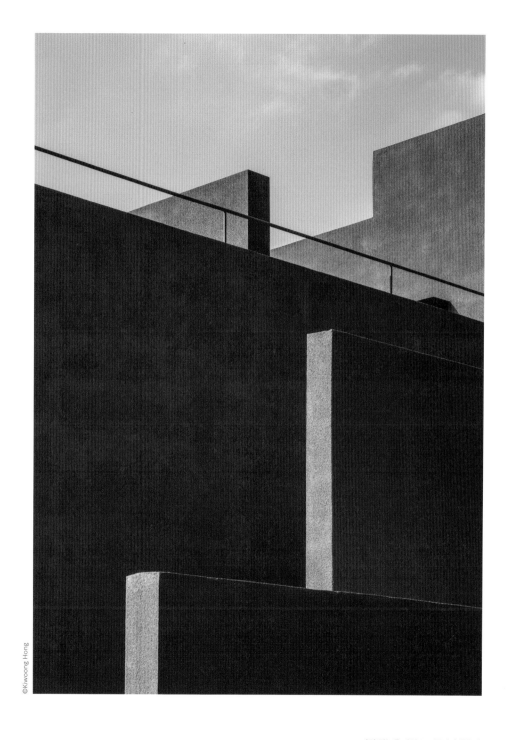

파란 하늘을 배경으로 주변의 붉은색
토양과 뜨거운 태양을 품은 건축물로
선명하게 대비되는 디스케이프.

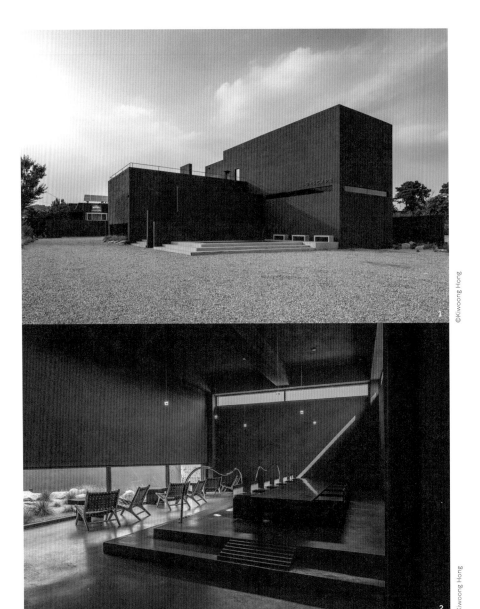

©Kiwoong Hong

©Kiwoong Hong

1 사이트 주변 환경이 가지고 있는 고유의
 적옥토 컬러를 단순한 매스 덩어리에 입힌
 외관. 창을 최소화한 넓은 입면은 색감과
 질감을 강조한다.
2 의도적으로 낮게 디자인한 창을 통해
 보이는 조경과 상부의 슬릿한 창에서
 들어오는 빛의 그림자가 어두운 공간에
 이야기를 채워준다.

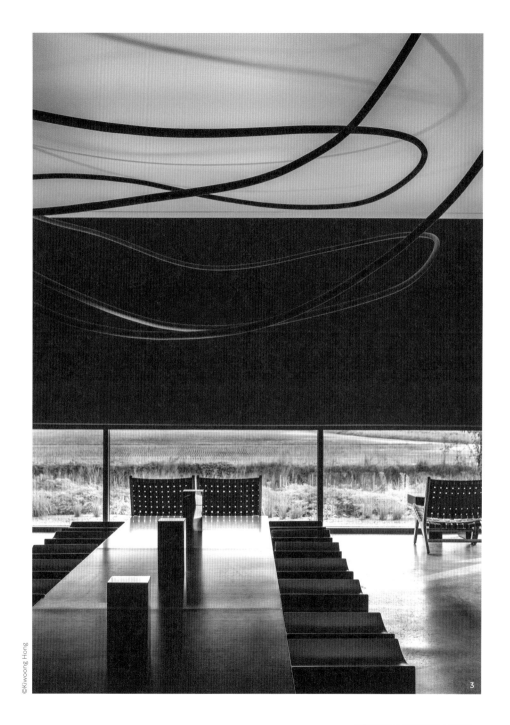

3

건축주의 평면 그림을 입체 조형물로
탄생시켰는데, 상향등을 시공해 천장에
그림자가 드리워져 공간에 리드미컬한
흐름을 그린다.

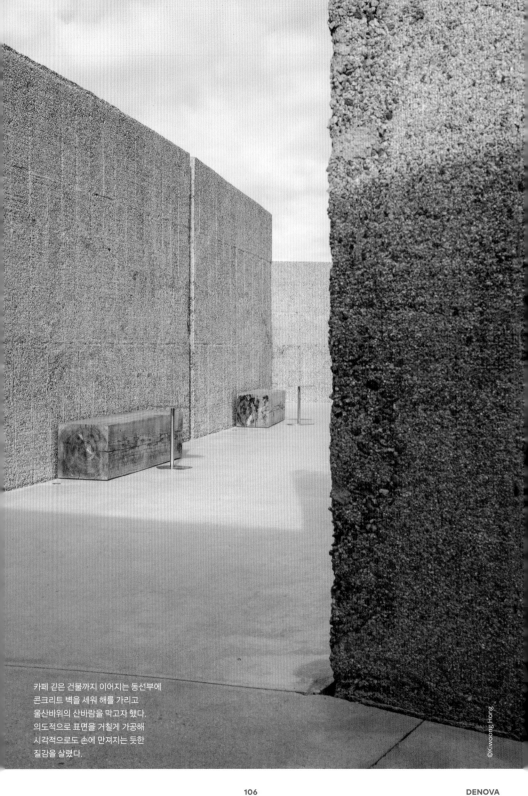

카페 같은 건물까지 이어지는 동선부에
콘크리트 벽을 세워 해를 가리고
울산바위의 산바람을 막고자 했다.
의도적으로 표면을 거칠게 가공해
시각적으로도 손에 만져지는 듯한
질감을 살렸다.

©Kiwoong Hong

그 지대에서 비롯된 공간이라고 볼 수 있겠네요.

공간을 스토리텔링할 때 클라이언트 개인의 이야기에서 시작하는 것이
가장 이상적이라고 생각해요. 저희에게는 특별한 디자인, 재료보다
특별한 의도가 더 중요하죠. 이유 있는 디자인이어야 하다 보니 그 공간
주인의 이야기가 가장 사실적이잖아요. 묵리 프로젝트는 클라이언트를
장소로 봤어요. 그래서 대지를 이해하고 이름도 주소명 그대로 지었죠.

**클라이언트 개인의 이야기를 기반으로 스토리를 만든다고 하더라도,
그 공간을 찾는 다른 사람들이 공감할 수 있는 포인트가 있어야 하지
않을까요?**

솔직히 말하자면 그것은 중요하지 않아요. 저희가 작업하는 프로젝트는
미술관이 아니라 말 그대로 상업 공간이거든요. 이곳의 목적성은 철저히
먹고 마시고 쉬면서 이야기를 나누는 거죠. 브랜드가 추구하는 에센스를
강제적으로 주입하는 것은 피로도를 높일 뿐이지만, 반대로 저희는 그런
스토리를 설정하는 역할을 하잖아요. 저희가 스토리를 만드는 것은
단순히 건축주와 저희 사이의 온도 차이를 줄이고 앞으로 운영해나갈
사람들의 이해를 높이기 위해서지 방문객에게 강요하기 위함이 아니에요.

**클라이언트의 사적인 이야기가 어떻게 하나의 공간으로 구현되는지 그
방법이 궁금해지네요.**

아티클 서촌이라는 작은 카페를 작업했어요. 클라이언트가 일본의
긴자에서 커피를 처음 배우셨고, 한국으로 돌아와서 로스터리 업을
이어가며 프랜차이즈 카페를 10년 동안 성장시킨 분이었죠. 카페를
기획하면서 클라이언트의 SNS 계정, 예전에 주고받았던 연애편지 등을
다 취합해서 그분의 생각과 삶을 되짚어봤어요. 저희가 편지를 보내서
답장을 해주셨는데, 마지막에는 "결국에는 사업성도, 돈도 아니고, 가까운
사람들에게 커피를 내어주며 행복하게 이야기를 나눌 수 있는 공간을
꿈꾼다"고 적어주셨더라고요. 물질적인 것을 떠나 내가 진짜 하고 싶은
것을 계속 갈망하는 분이라는 생각이 들었어요. 그것을 기반으로 저희가
이야기를 써 내려갔어요. 거기서 긴자의 어느 골목길, 오래된 다다미방,
격자무늬 미닫이문, 다양한 인종의 피커와의 교류 등 키워드를 추출하고
공간에 대입하고자 했어요. 또 로스팅하는 과정에 원두에 크랙이 가는
현상에 주목했죠. 그 크랙을 발견자라고 칭하고, 공간을 특정 상권이
아니라 정말 극적으로 건물과 건물 사이에 있는 외진 공간에 위치시켜
장소의 크랙을 찾고자 했어요. 기존에는 건물 전면에 입구가 있는
일반적인 상업 공간이었다면, 저희는 전면을 막고 긴자의 뒷골목처럼
돌아 들어가는 형태로 연출했죠. 내부 또한 추출한 키워드들로 하나씩
그려나갔어요.

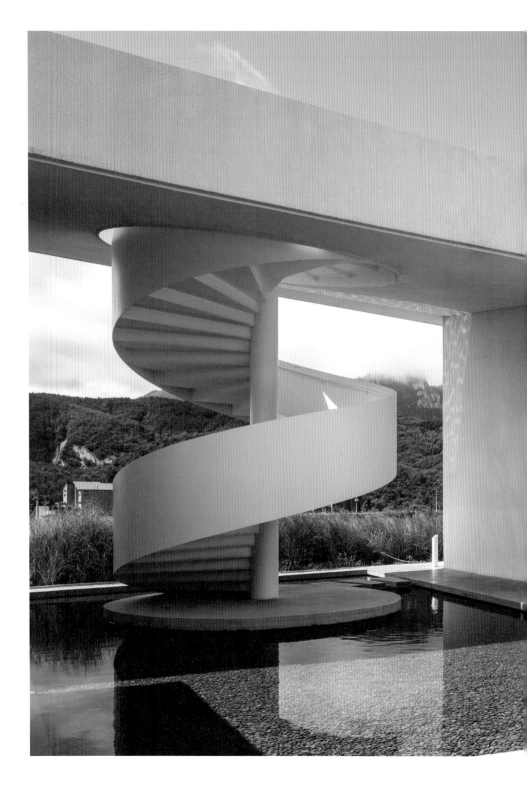

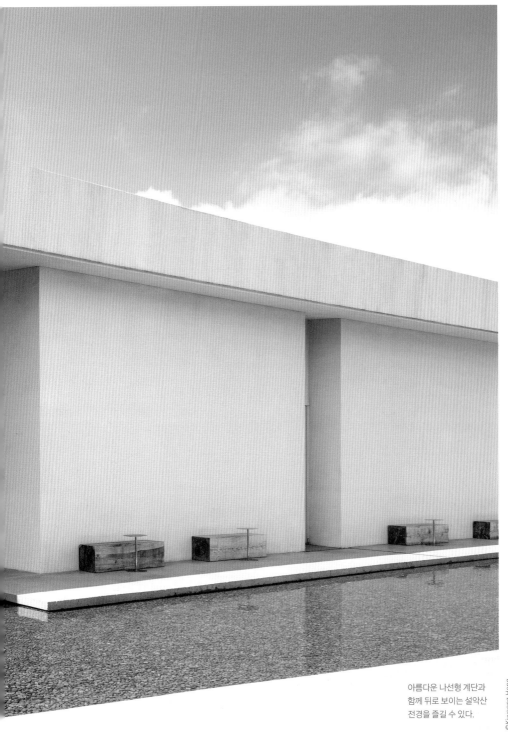

아름다운 나선형 계단과
함께 뒤로 보이는 설악산
전경을 즐길 수 있다.

©Kiwoong Hong

©Sungmo Yang

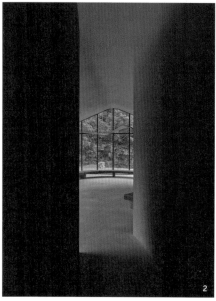

©Kiwoong Hong

1 예전에 먹을 만들던 곳이라 해서 붙여진 이름
 묵리. 묵리459는 지명을 고스란히 간직해
 수묵화 같은 풍경을 그려내고자 한 프로젝트다.

2, 3 짙은 톤을 사용하고 조도를 낮춰 방문객이
 일상에서 스스로를 비워내고 평온함을 얻도록
 의도했다.

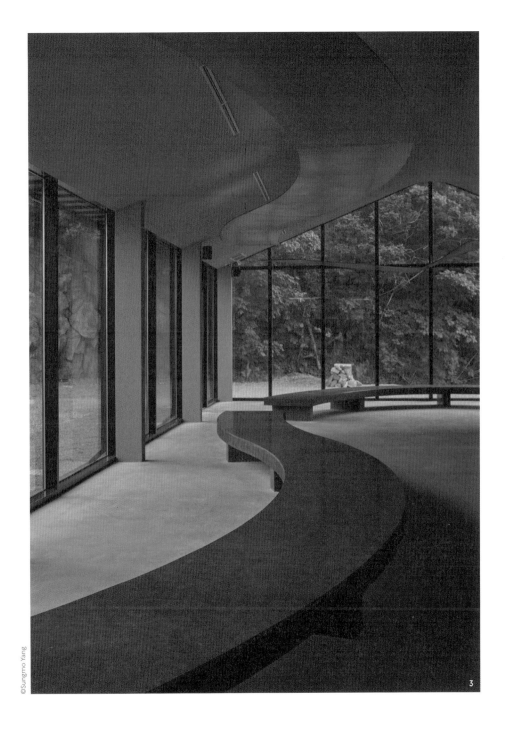

3

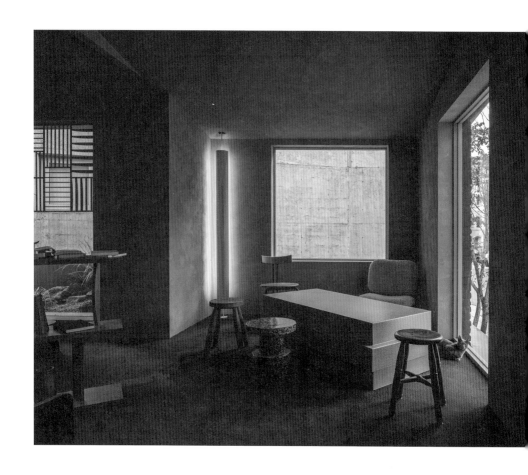

긴자의 작고 소담한 카페를
떠올리게 하는 아티클 서촌.

오늘날 편지라는 단어가 낯설면서도 새롭게 느껴지네요. 프로젝트마다 클라이언트와 편지를 주고받으시나요?

내면의 이야기를 구두로 하는 데에는 한계가 있거든요. 그런데 직접 펜을 들고 편지를 쓰다 보면 과거의 기억까지 회상하게 되시는 것 같아요. 저희가 한 페이지 정도 요청하면 보통은 3~4페이지를 써서 주시더라고요(웃음). 거기에서 스토리화할 만한 요소를 추출해서 이야기를 만들죠.

디노바의 홈페이지에는 프로젝트에 대한 딱딱한 설명 대신 시의 한 구절 같은 텍스트가 있더라고요.

디노바에는 디자인하는 팀원 외에도 스토리텔링을 담당하는 작가가 따로 있어요. 초기 미팅에 저와 클라이언트, 디자이너 그리고 작가까지 함께 참여하죠. 작가가 이야기를 만들고 거기서부터 디자인이 시작되어요.

하나의 이야기가 공간 전체를 관통하는군요.

모든 요소에서 하나의 일관된 세계관을 갖춰야 한다고 생각해요. 소비자가 해당 공간을 보았을 때 모든 것이 다 프로다워야 하거든요. 묵리에서는 한 가지의 음악만 재생하고, 한 가지의 향만 피우는 것처럼 향과 음악을 비롯해 판매하는 서비스, 그곳을 이끌어가는 직원까지도 동일한 에센스를 갖추고 있어야 하죠. 직원들 면접까지 저희가 보는 프로젝트도 있어요(웃음). 또 공간의 스토리나 브랜드의 이미지를 확립하는 데 SNS도 중요하기 때문에 한동안은 SNS도 직접 관리하죠.

하지만 운영을 하면서 처음의 모습을 굳게 유지한다는 게 쉽지만은 않을 것 같아요.

기간이 어느 정도 지나면 운영하는 이의 생각이 투영되게 마련이거든요. 그럼 처음의 세계관이 흐려지기 시작하죠. SNS나 다른 콘텐츠에서 특정한 메시지를 느끼고 그곳을 찾은 분한테 전혀 다른 풍경이 펼쳐지면 안 되잖아요. 그래서 제가 늘 강조하는 것이 하나의 세계관을 일관되게 유지하는 '언행일치'예요.

©Kiwoong Hong

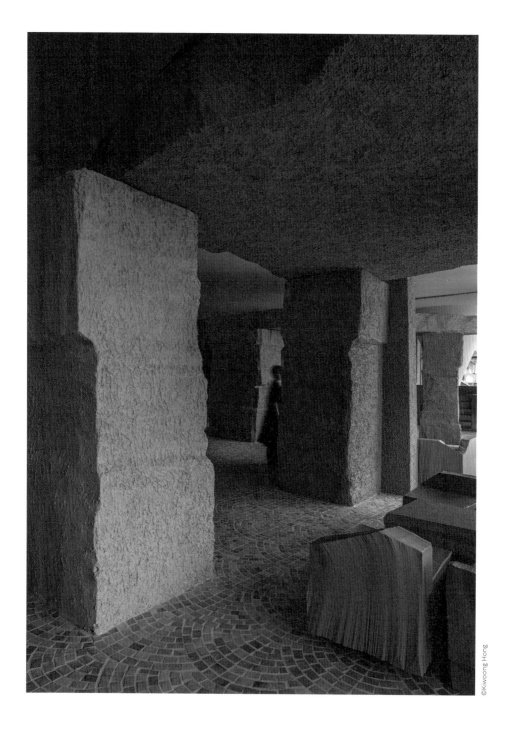

©Kiwoong Hong

공간의 콘셉트를 세심하게 반영해
가구 또한 돌을 깎아 만든 것처럼
연출했다.

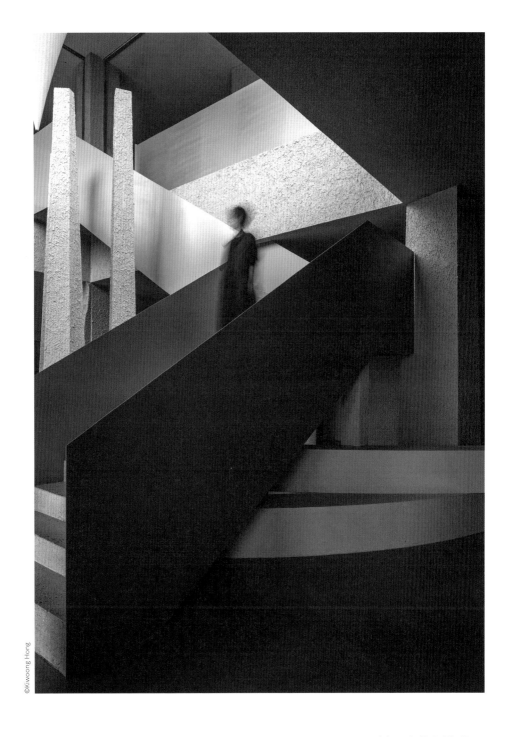

©Kiwoong Hong

면의 요소가 많은 공간인 만큼
핸드레일 또한 선보다는 면으로
보일 수 있게 디자인했다.

크고 작은 상처가 아무는 바다를
콘셉트로 전개한 라바르.

©Kiwoong Hong

하나의 프로젝트를 완성도 있게 만들었더라도, 빠르게 변화하는 트렌드와 엄청난 경쟁 속에서 공간을 재정비해야 하는 일도 있을 것 같아요.

꾸준히 오랫동안 방문할 수 있는 곳은 '살아 있는 공간'이라고 생각해요. 미술관은 새하얀 공간에 이미지는 늘 동일하나 콘텐츠가 바뀌잖아요. 근데 상업 공간은 어떠한 이미지를 만들어놓으면 그걸 100% 살아 있게끔 만드는 게 굉장히 어려워요. 과거에는 인테리어를 3년에서 5년 주기로 한 번씩 바꾸는 것이 일반적인 패턴이었지만, 지금은 그렇지 않거든요. 그 텀도 너무 길죠. 그래서 오히려 내부에 담게 될 콘텐츠에 더욱 초점을 맞춰요. 그중에서도 고객이 직접 참여해서 공간을 메이킹할 수 있는 것에 집중하죠. 참여하는 일련의 과정이 여운으로 남아서 나중에도 추억할 수 있는, 되찾고 싶은 공간이 되거든요. 저는 '히스토리는 비싸다'라고 생각해요. 새로운 레스토랑에서 노포의 헤리티지를 짧은 시간 내에 얻어갈 수 없는 것처럼 이제는 맛과 분위기뿐만 아니라 고객에게 줄 수 있는 감동에까지 포커스를 두어야 하죠. 그게 다른 공간과의 차별화가 아닐까 싶어요.

그러고 보면 공간 디자이너의 역할이 끊임없이 확장되고 있다는 생각도 들어요.

확장되는 것이 이제 당연하게 여겨져요. 인테리어 디자이너가 바닥, 벽, 천장 작업을 하고 조명과 가구를 들이는 데서 그치는 것이 아니라 그곳에서 일어날 수 있는 이벤트에 대해 상상까지 해야 하죠. 이렇게 F&B 산업군 자체에서 역할의 경계가 많이 허물어졌다고 봐요. 공간 디자이너가 음식을 만들고, 셰프도 공간을 디자인하는 때가 머지않아 오리라 생각해요.

디스케이프

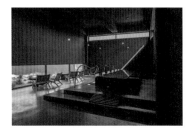

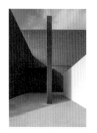

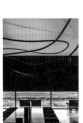

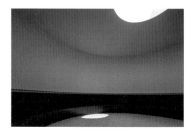

라바르

마애

묵리459

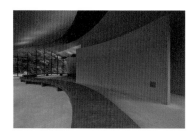

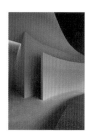

카페 긴

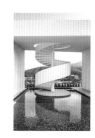

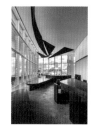

아티클 서촌

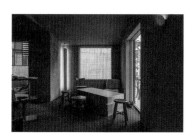

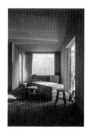

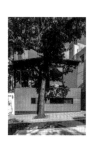

LIMTAEHEE
DESIGN STUDIO

임태희 디자인 스튜디오 임태희 소장

오래도록 질리지 않는 디자인, 오래가는 디자인을 모토로 가구, 공간 디자인 전반을 넘나들며 활동한다.
스튜디오는 장식적인 아름다움을 추구하기보다 그 안에서 빚어지는 사람들의 시간, 관계, 감정에 집중
하며 가시적인 것 너머의 눈에 보이지 않는 가치를 이야기한다. 그래서 임태희 디자인 스튜디오의 작업
은 언제나 시류를 좇기보다 인간의 삶에서 추구되는 본질에 맞닿아 있다.

@limtaehee_design_studio

은유적 디자인에
관하여

좋은 감정과 마음은 침묵
속에서도 상대에게 전달되게
마련이다. 임태희 디자인
스튜디오는 공간에 대한
사랑을 거침없이 쏟아내는
대신 세심하게 고른 말과 경험,
디자인을 선보인다. 때로는
느리고 또 때로는 시류와
반대되는 길을 걸을지라도,
공간에 머무는 사람은 직감할 수
있다. 디자이너가 가장 좋은 것을
내어주었다는 사실을.

인터뷰어 _ 유승현

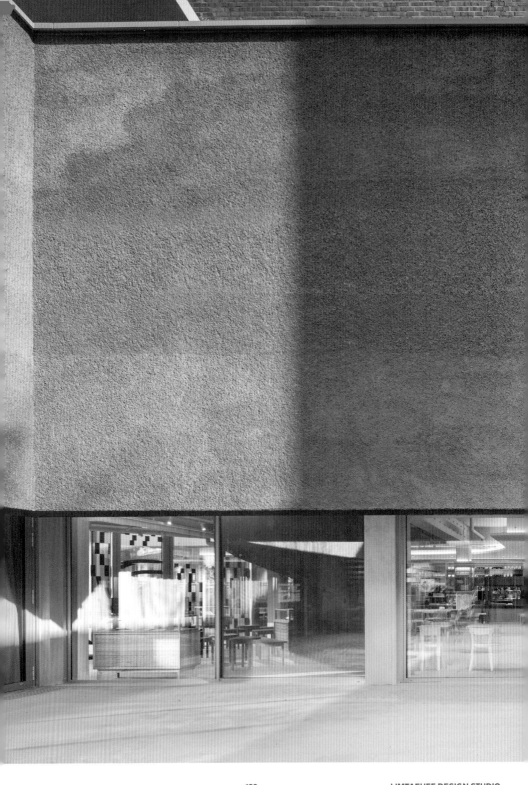

저희가 하고 싶은 건 미완성,
불균형, 비균질에 가까워요. 완결된
공간에선 머무는 사람의 자율성이
떨어지거든요. 미완성의 공간을
목표로 하기보다, '어떻게 시간을 보낼
것인가?'를 생각하다 보니 결과물의
압도감, 멋짐에는 집중하지 않게 되는
것 같아요.

매년 쏟아지는 트렌드 키워드, 올해의 컬러와 같은 지표 속에서도 공간이 추구해야 하는 본질은 인간, 즉 사용자에게 있다. 조금 더 오래 머물고 싶고, 한 번 더 찾고 싶은 공간을 만드는 것은 어쩌면 빠르게 변화하는 시류 속에서 본질을 구하는 일이다. 임태희 디자인 스튜디오는 시간이 지날수록 사용자에게 깊은 평온을 주는 공간을 만들기 위해 인간의 삶에서 추구해야 하는 본질을 깊이 고민한다. 공간은 인간과 함께 생동하는 유기체이기에 스튜디오는 의도된 미완성, 불균형, 비균질적인 디자인을 지향한다.

대학에서 실내 디자인을 전공하고 일본에서 다시 건축학을 배우셨어요. 이후에 한국과 일본을 오가며 실내외를 아울러 공부하셨고요. 지금보다 건축과 실내디자인 사이의 벽이 높았을 거라고 짐작해봅니다.
제가 좋아하는 공간은 대체로 예쁘게 장식했다기보다 그저 담백하고 본질이 드러나는 곳이었어요. 제가 공간 디자인을 시작하게 된 계기가 어떠한 공간에 감동을 받으면서였는데요, 제게 감동의 파장을 일으키는 공간은 대부분 본질의 힘이 강력한 곳이었습니다. 꾸미는 것만으로는 한계가 있었으므로 건축적인 관심과 공부를 이어나갈 수밖에 없었어요. 공간을 완성하기 위한 프로세스, 법적 규제, 교육의 방식 등 다른 부분이 많지만 결국엔 겉감과 안감처럼 한 몸이라고 느껴요.

두 가지 분야를 모두 공부했기에 뾰족해지는 부분도 분명 있을 듯해요.
아는 게 병이라고도 말하죠. 알면 알수록 내가 모른다는 사실만 짙어질 뿐입니다(웃음). 여전히 공부하며 둘 사이의 중간, 애매모호한 경계를 걷고 있습니다. 그럼에도 제가 학교에서 학생들을 가르치던 때 굉장히 강조한 것이 있어요. '건축과에서는 인테리어적 관점에서 건축을, 실내디자인과에서는 도시나 건축적 관점에서 공간 디자인을 하는 것이 좋겠다'는 것입니다. 아마 저의 생각과 맞닿아 이런 이야기를 지속했던 것 같아요.

상하농원이나 두수공방 같은 소장님의 공간을 만날 때면 저는 잠시나마 실내외를 구분 짓기보다 그 안에서 일어나는 일이나 관계, 사람들의 표정을 관찰하게 됩니다. 공간을 만드실 때 무엇을 제일 먼저 고민하는지 궁금합니다.
최근 저희 사무실이 지속적으로 관심을 갖는 건 인테리어와 건축을 넘어 공간 안에서 사람들이 보내는 시간에 관한 것들입니다. 건축가, 인테리어 디자이너 모두 결국엔 공간에서 사람들이 보내는 시간, 경험의 질을 높이는 일을 합니다. 이따금 저는 팀원들에게 '바닥, 벽, 천장을 꾸미는 일보다 그 안에서 사람들이 어떤 시간을 보낼 것인가'를 고민하라고 해요. 시간과 경험을 설계하는 것이 저희의 일이라고 생각합니다.

서울 성수동에 위치한
카페 이페메라. 우표,
티켓처럼 짧은 수명의 종이
'이페메라'를 키워드로 보다
오래 지속 가능한 감흥을
이끌어내고자 했다.

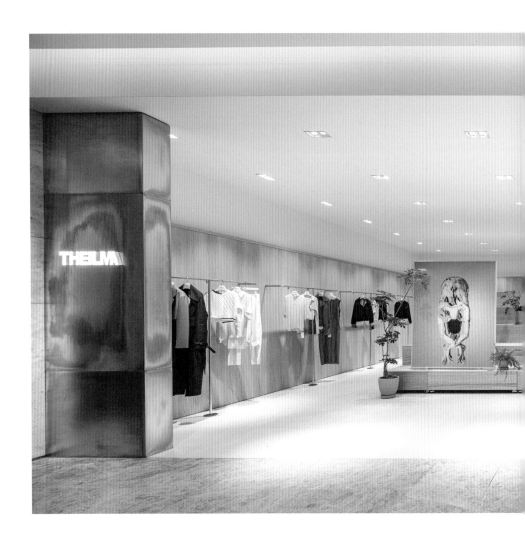

백화점 내 위치한 더 일마 판교 매장.
백화점의 단조롭고 축소된 느낌을
지워내고자 유닛을 적극 활용했다.

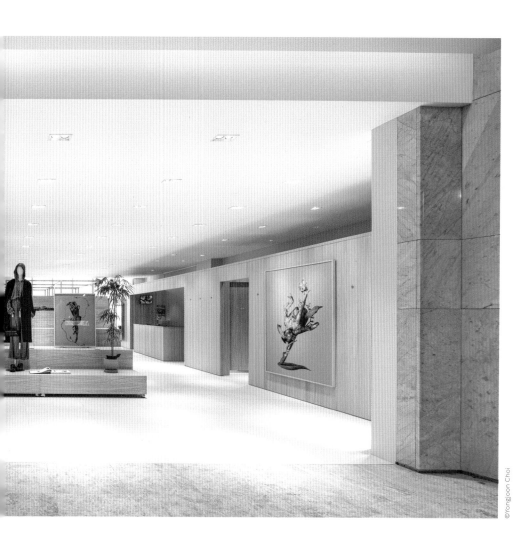

금속 프레임에 목재를 덧입혀 유닛을
만들고 이를 조합, 해체해 매장에 다양한
풍경을 그려냈다.

벽을 세우거나 테이블을 하나 놓을 때도 머무는 사람의 시간, 경험을 고민하시는군요. 좋은 시간을 보낼 수 있는 공간을 만들 때 선행되어야 할 것이 있다면요?

저희 사무실 팀원들을 보면 친구들도 전공이 비슷한 경우가 많아요. 팀원 친구들이 가끔 "너희 사무실에서 이번에 한 공간, 작업이 다 끝난 게 맞아?"라며 묻는대요. 그럼 저는 우스갯소리로 "그게 가장 큰 칭찬이야"라고 답해요. 저희가 하고 싶은 건 미완성, 불균형, 비균질에 가까워요. 저희처럼 누군가는 부족한 공간을 만드는 것도 좋지 않을까 하고 생각해요. 그 이유가 완결된 공간에선 머무는 사람의 자율성이 떨어지거든요. 미완성의 공간을 목표로 하기보다 '어떻게 시간을 보낼 것인가?'를 생각하다 보니 결과물의 압도감, 멋짐에는 집중하지 않게 되는 것 같아요. 이렇게 표현하는 건 어떨까요? "나는 널 사랑해"라고 계속해서 큰 목소리로 말하는 사람도 있지만 그 감정과 말을 아끼는 사람도 있는 거죠. 저희는 후자의 방식으로 공간을 만들어요.

그래서인지 소장님의 공간은 시적이고 은유적이라고 느낍니다. 반면 근래 공간 디자인의 자극점이 무척 높아졌죠.

최근 저희 스튜디오가 제주도 오설록 티 뮤지엄 작업에 참여했어요. 굉장히 큰 프로젝트라서 매스스터디스의 조민석 소장님이 공간 전반을 설계하셨고 저희는 인트로 공간을 담당했어요. 이번 리뉴얼이 이뤄지기까지 오설록 티 뮤지엄이 기존 디자인을 10년간 유지했더라고요. 그 정도면 국내 상업 공간 인테리어의 유효기간으로 보았을 때 매우 긴 시간이에요. 팀원들과 '앞으로의 10년은 어떻게 책임질 것인가?'를 계속 이야기했어요. 10년 동안 멋있을 걸 찾으려니 지금 너무 멋지지 않아도 괜찮겠더라고요. 오늘 좀 덜 멋있지만 1년, 2년 후에 더 멋있고, 10년 후에 더 멋있으면 좋겠다고 생각했죠. 그래서 저희는 그 안에 차를 만드는 사람의 성실한 노동을 보여주고자 했어요. 근로자가 차를 볶을 때 보다 편리한 공간을 만들고 작업 과정을 관람자가 볼 수 있도록 하는 구성이죠. 상업 공간에 들어선 순간 시각적 자극이 뿜어져 나오는 것은 아니지만, 오래 써야 하는 공간이니까요. 사람도 똑같은 것 같아요. 늙는 것을 체념하는 사람이 있는 반면, 더 멋있게 나이 드는 사람도 있잖아요. 그게 '살아 존재함'이라고도 느끼고요.

1 오설록의 지난 역사를 한눈에 확인할 수
 있는 전시 공간.
2 방문객에게 차 볶는 과정을
 보여줌으로써 차 한 잔에 담긴 진심과
 수고를 말하고자 했다.

©Yongjoon Choi

마치 한 편의 영화처럼 찻잎을 볶는
일부터 우려내기까지의 과정을
직관적으로 드러냈다.

스튜디오는 공간을 만드는 일을
멋지고 아름다운 것을 덧대는 대신
그 안에서 일어나는 행위를 설계하는
일이라고 바라본다. 제주 티 뮤지엄
역시 동일한 마음으로 작업에 임했다.

©Yongjoon Choi

포토제닉한 것을 원하는 클라이언트, 압도감을 느끼고자 하는 방문객 속에서 시류를 좇기보다 소장님의 리듬과 방식으로 '좋은 디자인'에 대해 답해오신 듯해요.

저 또한 상업 공간에는 임팩트가 중요하다고 생각해요. 하지만 임팩트만을 추구하다 보면 공간의 여운이 짧아지죠. 너무 힙해서 한 번 오면 흥미를 잃게 되는 공간을 만들고 싶지 않아요. 올 때마다 새로운 감흥, 여운을 남기고 싶어요. 임팩트와 여운 사이에서 밸런스를 잘 잡고자 노력해요.

LCDC의 이페메라 역시 그런 공간인 듯해요. 개인적으로 성수에서 일정이 몰려 있을 때면 이페메라에 들러 커피를 한 잔 마시며 호흡을 고르곤 하거든요. 그때마다 자아내는 감흥이 달라요.

LCDC는 너무나 훌륭한 분들과 에너지를 합쳐 완성한 프로젝트예요. 그 속에 이페메라로 함께할 수 있어 감사했죠. 프로젝트를 진행하며 제일 먼저 결심한 건 '반(反)' 트렌드예요. 트렌드의 지표인 성수동이 제게도 참 흥미롭고 즐겁게 느껴져요. 다만 이 트렌드 성지 안에서 잠깐 엉덩이 붙이고 쉴 곳을 만들면 좋겠다고 생각했죠. 짧게 머무는 시간이나마 방문객에게 진짜 자신을 대면할 수 있는 시간을 만들어주고자 했어요. 공간의 유효기간이 짧은 성수에서 힙한 것보다는 '진짜 좋은 게 무엇인지' 함께 공감하고 공유하고 싶었어요.

'진짜 좋은 것' 그게 무엇일까요?

작업의 큰 단서는 포인트오브뷰 김재원 대표님의 브랜딩에서 왔어요. 대표님이 LCDC 공간 전체를 브랜딩하면서 모든 상호를 지어주셨거든요. '이페메라'로 결정된 상태에서 참여했는데, 당시만 해도 특정 기간에 특정 목표로 만든 지류라는 뜻조차 몰랐죠. 우표나 쿠폰, 티켓처럼 잠재적으로 물질적 가치를 지닌 것들이죠. 이페메라는 모더니즘의 태동 속에서 태어난 물건으로, 꽤나 직설적인 이야기들이 꾸밈없이 디자인 요소로 자리해요. 근데 그게 오히려 시간이 지나도 아름답더라고요. 오래된 이페메라를 볼 때 느끼는 기분을 전하고 싶었어요. 몇 천 장의 이페메라를 한 점, 한 점 모으고 붙이며 액자를 만들었는데요, 작업에 앞서 이페메라를 컬러 복사해 액자로 만드는 작업을 세 번 정도 했어요. 액자마다 어떠한 이페메라를 넣을 것이며, 어울리는 액자 프레임은 무엇일지, 액자 바닥은 어떤 형태가 좋을지 고민했거든요. 그 안은 저희의 정성으로 가득하죠. 어찌 보면 정성만큼 직설적인 사랑법도 없는 것 같아요.

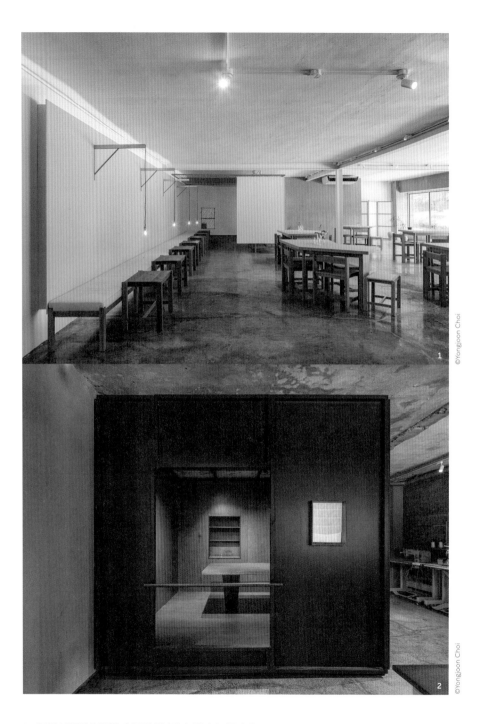

1

2

1 온양민속박물관에 위치한 카페 온양. '일자집'이라 불리던 박물관 내
 창고와 식당으로 쓰이던 허드레 공간을 활용했다.
2 임태희 소장은 카페 온양을 "인위적으로 멋짐을 드러나는 공간으로
 만들지 않기 위해 유달리 애쓴 프로젝트였다"고 회상한다.

©Yongjoon Choi

'최소한의 행위가 주는 충만함'을
주제 삼아 간결한 공간을 의도했다.

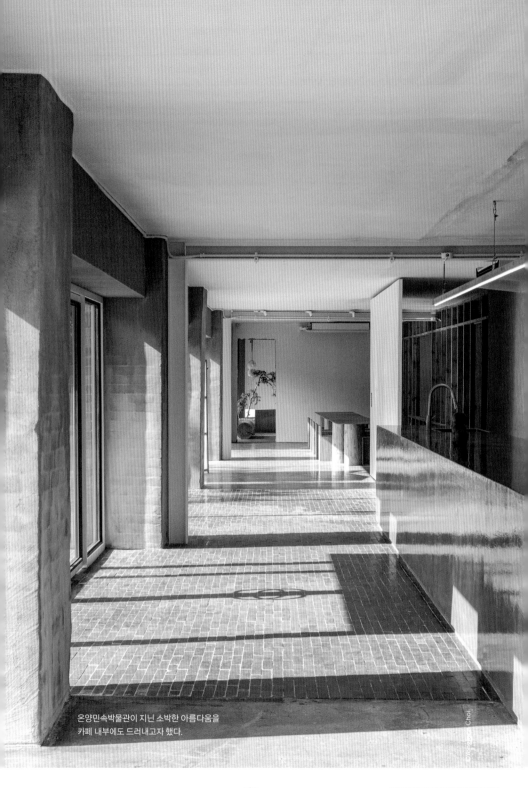

온양민속박물관이 지닌 소박한 아름다움을
카페 내부에도 드러내고자 했다.

©Yongjoon Choi

LIMTAEHEE DESIGN STUDIO

이러한 사랑과 수고에 반해 도시의 상업 공간의 유효기간은 매우 짧잖아요. 좀 더 오랜 시간 우리 곁에 있는 공간을 만들려고 할 때, 어떠한 요소가 필요할까요?

좋아야 오래갈 수 있는 것 같아요. 그래서 좋은 걸 만들어야 하는데, 그 기준은 사람마다 관점이 다르겠죠. 제가 지향하는 것은 금방 눈으로 현혹되어서 지금은 좋지만 내일은 싫어질 것은 가능한 한 작업에서 하지 않는 거예요. 사랑, 사랑을 참는 게 가장 어려워요. 저도 이곳을 보라고, 여기가 가장 좋다고 사랑을 표현하며 자랑하고 싶거든요.

소장님에게 영감을 주는 것이 있다면요?

사람이에요. 클라이언트부터 현장 노무자분들, 팀원들 모두가 제게 영향을 줘요. 또 하나는 자연. 현재 사무실로 이사를 하면서부터 자연에 깊은 관심을 갖게 되었는데요, 이 큰 창문으로 자연이 얼마나 위대한지를 느껴요. 계절마다 볕부터 다르죠. 가을 햇살은 깊숙한 반면 겨울이 될수록 섬세해져요. 이런 위대한 자연 속에 귀속되어 존재하는 인간으로서 매일매일 변하지 않으면 안 된다는 책임을 느끼죠. 그다음은 예술이에요. 인간이 일상생활에서 벗어나 할 수 있는 가장 큰 상상력의 결정체 같아요. 고전, 컨템퍼러리를 구분할 것 없이 그 시대 사람들의 생각, 방식, 규율이 녹아 있으니까요. 장르와 시대를 불문하고 제게 굉장히 좋은 영향력을 끼쳐요.

근래 디자인적으로 골몰하는 문제는 무엇인가요?

지속 가능성이에요. 이 시대 가장 많은 쓰레기를 배출하는 주인공은 공간이죠. 건물 하나를 철거할 때면 자연으로 돌아갈 수 없는 폐기물이 쏟아져 나와요. 환경운동가는 아니지만 제 자리에서 폐기물의 속도를 늦추는, 최대한 오래 우리 곁에 머물 수 있는 공간을 만들고자 노력해요.

©Yongjoon Choi

1 온양민속박물관의 고즈넉한 멋을 이어받을 수 있도록 오브제, 마감재 하나하나에 신중을 기했다.
2 떨어지는 빗물의 방향, 거리까지 세심하게 고려했다. 덕분에 소박한 디테일의 멋이 느껴진다.

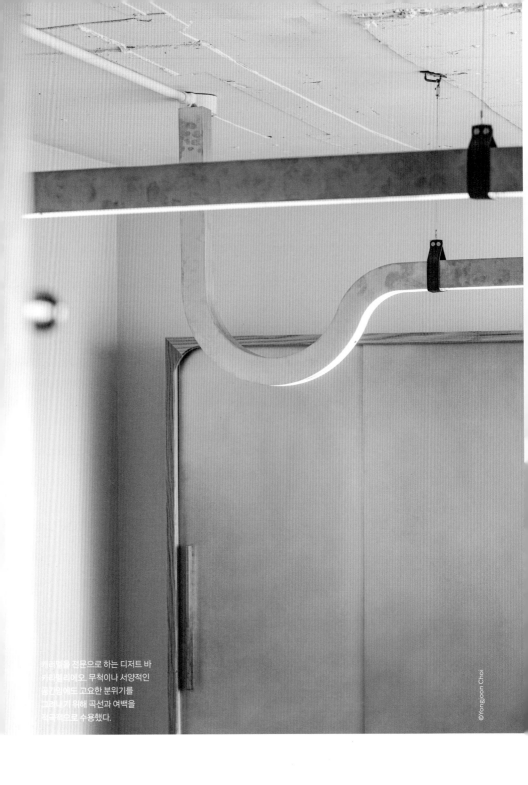

카라멜을 전문으로 하는 디저트 바 카라멜리에오. 무척이나 서양적인 공간임에도 고요한 분위기를 그려내기 위해 곡선과 여백을 적극적으로 수용했다.

©Yongjoon Choi

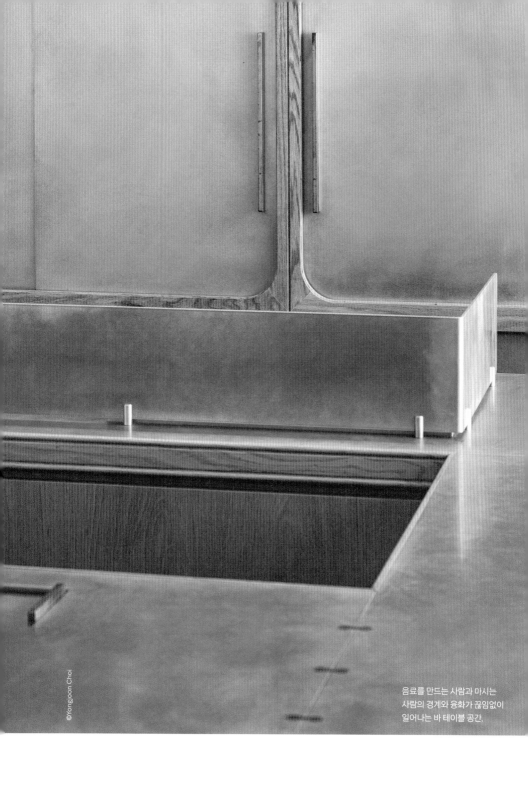

음료를 만드는 사람과 마시는
사람의 경계와 융화가 끊임없이
일어나는 바 테이블 공간.

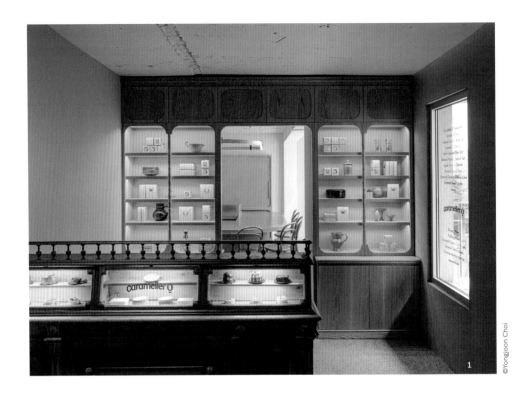

1 세상의 모든 캐러멜을 보여주고자
 하는 클라이언트의 마음을 담아 3가지
 콘셉트로 내부를 꾸몄다.
2 음료를 제조하는 데 필요한 모든
 집기를 벽장에 배치해 평상시 여백을
 강조하고자 했다.

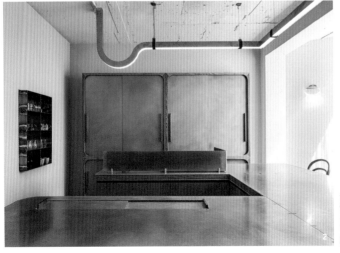

생산자만큼이나 공간을 소비하는 사람의 애티튜드도 중요한 것 같아요. 소비자로서 최대한 우리 곁에 오래 머물 수 있는 곳, 진짜 좋은 공간을 찾는 방법이 있다면요?

관건은 마음인 것 같아요. 감동이라는 단어가 한자 느낄 감(感), 움직일 동(動)을 쓰는데요, 내 마음이 움직이는 것 그게 감동이거든요. 눈으로만 봐서 흥미롭고 재미있는 것, 그것을 넘어 마음에 무언가 '쿵!' 떨어지는 느낌을 주는 게 감동이죠. 그런 공간을 더욱 사랑해주세요. 생산자인 저도 감동을 주는 공간을 만드는 방법을 아직 잘 몰라서 다양한 시도를 이어가고 있어요. 온양민속박물관, 두수공방처럼 한국적이거나 고전적인 작업을 하기도 하고, 이페메라처럼 서양적인 제스처에 모더니즘이 느껴지는 공간을 만들기도 해요. 그럼에도 제가 얻은 유일한 단서는 사람이 무언가를 보고 감동을 느낄 때는 깊은 사랑을 전제로 한다는 거예요. 인간관계도 그렇지만 공간도 마찬가지예요. 자꾸 더 어루만져주는 게 필요하죠. 저희 사무실이 진행한 대부분의 프로젝트는 공간이나 집기의 목적을 규정하지 않아요. 앞으로 벌어질 변화를 대비해 여백이나 가능성을 열고 디자인에 임하죠. 다리가 탈착되는 테이블을 두어 공간의 효용을 높이는 식이에요. 사용자가 자유롭게 사용할 수 있도록 영역을 남겨둘 때, 또 사용자가 그것을 필요에 따라 이용할 때 애정이 더욱 깊어지지 않을까요? 사랑하는 방법을 알아가는 일은 죽을 때까지 우리에게 주어진 숙제일 거예요.

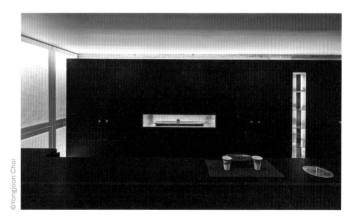

©Yongjoon Choi

오롯이 차와 자신에게만 집중할 수 있도록 꾸민 공간.

더 일마 판교

올모스트홈 스테이 강진

이페메라

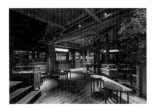

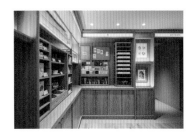

카페 온양

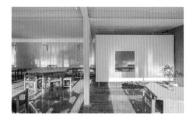

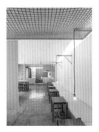

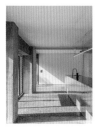

제주 오설록 티 뮤지엄의 로스터리존

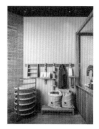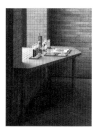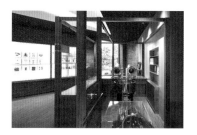

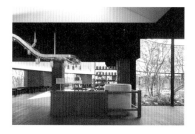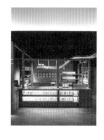

카라멜리에오

상하목장

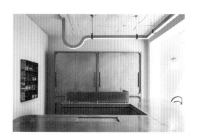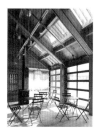

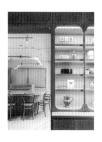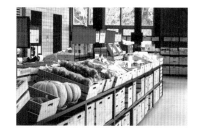

LABOTORY

라보토리 정진호 대표

라보토리는 2016년 설립한 디자인 스튜디오로, 머무르는 이의 행동과 사고의 긍정적인 변화를 불러오고 더 나아가 삶을 더 가치 있게 만드는 공간을 만들고자 한다. 무신사 스탠다드 홍대, 강남을 비롯해 인크 커피 가산, 윤, 스테이지 바이 고디바, 페이 등 다양한 카테고리의 상업 공간을 디자인했다.

@labotory_official

섬세하게 다져낸 브랜드

일상에 맞닿아 있는 모든 것은 자신만의 고유한 이야기가 있다. 라보토리는 섬세한 눈길로 브랜드를 바라보고 그들의 이야기를 발굴해 공간으로 확장해낸다. 브랜드 본연의 이야기로부터 시작된 공간은 내면을 진정성 있게 파고든다.

인터뷰어 _ 김소연

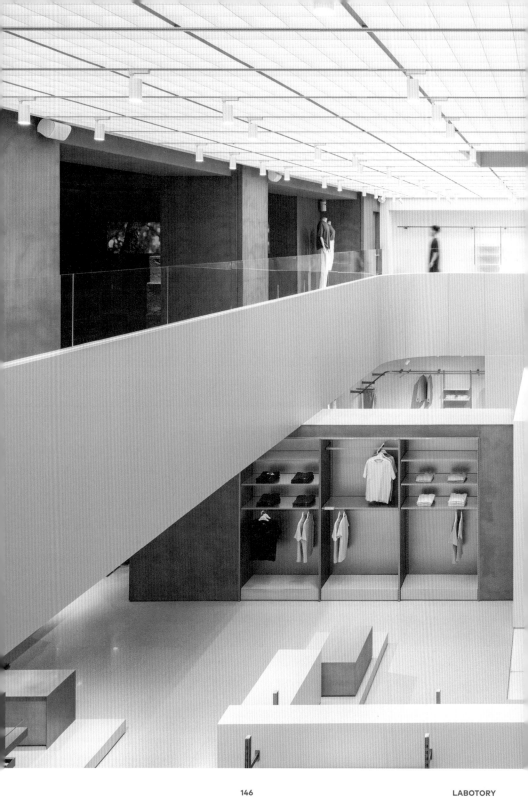

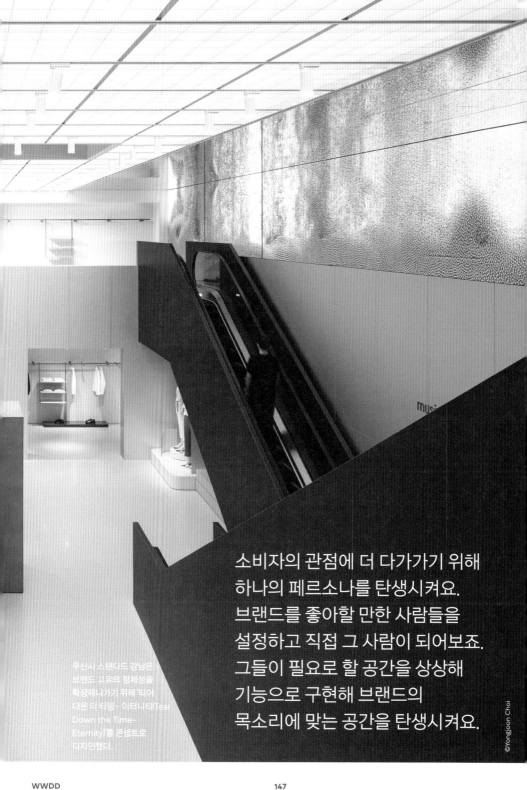

소비자의 관점에 더 다가가기 위해
하나의 페르소나를 탄생시켜요.
브랜드를 좋아할 만한 사람들을
설정하고 직접 그 사람이 되어보죠.
그들이 필요로 할 공간을 상상해
기능으로 구현해 브랜드의
목소리에 맞는 공간을 탄생시켜요.

무신사 스탠다드 강남은
브랜드 고유의 정체성을
확장해나가기 위해 '티어
다운 더 타임- 이터니티(Tear
Down the Time-
Eternity)'를 콘셉트로
디자인했다.

©Yongjoon Choi

브랜드 기획자와 공간 디자이너의 경계가 모호해지고 있다. 이제 공간 디자이너는
브랜드의 이야기를 쓰고 공간에 메시지를 심는다. 라보토리의 프로젝트에서는 짧은
동선 하나, 작은 마감재 하나까지도 일관된 이야기를 발화한다. 어디까지가 공간
브랜딩의 영역인가. 정진호 대표와의 대화에서 그 답을 찾을 수 있었다.

라보토리는 그 이름대로 공간을 실험하는 스튜디오로 볼 수 있을까요?
스튜디오의 이름은 실험실을 뜻하는 '래버러토리(Laboratory)'와 이야기의
'스토리(Story)', 두 단어의 합성어로 만들었습니다. 브랜드가 가진 고유한 스토리를
실험하고 연구하는 스튜디오라는 의미를 담았죠.

**라보토리의 작업물을 보면 섬세하게 설계된 브랜딩이 세밀하게 공간에 스며들어
있다는 생각이 들었어요. 작은 요소 하나까지도요.**
저희는 공간 디자인이 아닌 브랜딩의 관점에서 프로젝트를 바라봐요. 브랜딩이라는
것은 단순히 심벌, 워드마크 디자인만을 하는 것이 아니라 마케팅에서부터 VMD,
브랜드 에센스, 태그라인, 고객 프로파일 분석까지 총괄하는 것으로 생각하죠.
브랜드의 소프트웨어를 브랜딩에서 완성하고 하드웨어를 공간 디자이너가 표현했을
때, 두 가지가 하나로 어우러지는 것이 중요하기에 인하우스로 브랜딩 팀을 두었죠.
그래야만 브랜드의 이미지와 메시지를 공간을 통해 고객들에게 더 정확하게 전달할
수 있어요.

하나의 이야기로 공간을 엮어내는 방법이 궁금해요.
가장 먼저 브랜드가 가진 고유의 본질과 철학을 바탕으로 브랜드의 정체성을
분석합니다. 이를 활용해 스토리를 설정해서 브랜드 경험을 확장하는 과정을
진행하죠. 현대백화점 VIP 라운지의 디자인을 담당하게 되었을 때, 고객들이 왜
많은 백화점 중 이곳의 VIP가 될까에 대해 고민했어요. 그러다 대다수의 사람이 그
백화점의 정체성과 하이엔드 문화가 마음에 들어 애초에 백화점을 선택할 때 그곳을
선택한다는 결론을 냈어요. 그래서 저희는 VIP 라운지의 고급스러운 스타일과
무드를 구상하는 것이 아니라 현대백화점의 정체성으로부터 시작하고자 했죠.
현대백화점의 건축과 로고 등을 분석해보니 옛것을 본받아서 새로운 것을 창작하는
법고창신의 정신을 갖고 있는 기업이라는 것을 알게 되었어요. 공간에 어떻게 세
개의 등급을 구분해 표현할 수 있을까 고민하다가 한국 전통 예술의 시, 서, 화의
개념을 접목해 공간을 연출했어요.

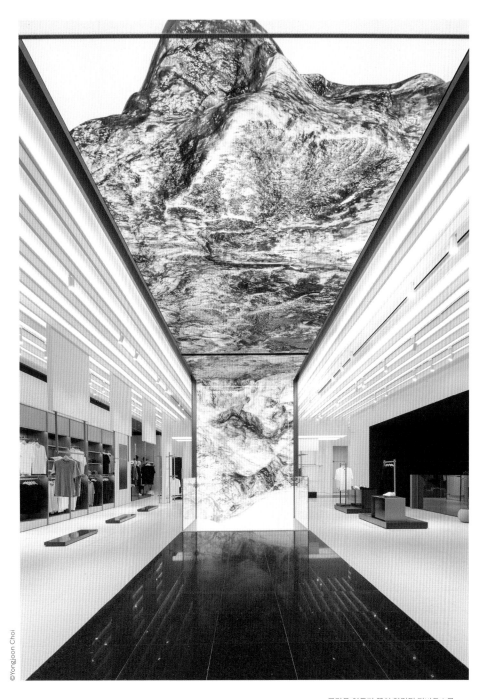

공간은 처음과 끝이 연결된 뫼비우스를
연상케 하는데, 시간의 개념이 수평으로만
보여지는 것이 아니라 수직성 또한 가지며
이는 층을 넘어 벽, 그 사이의 공간 등 여러
곳에 자유롭게 부여된다.

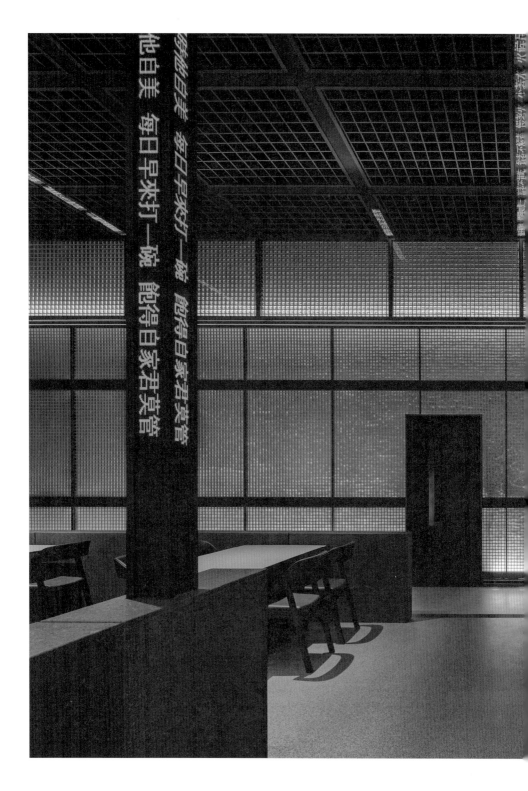

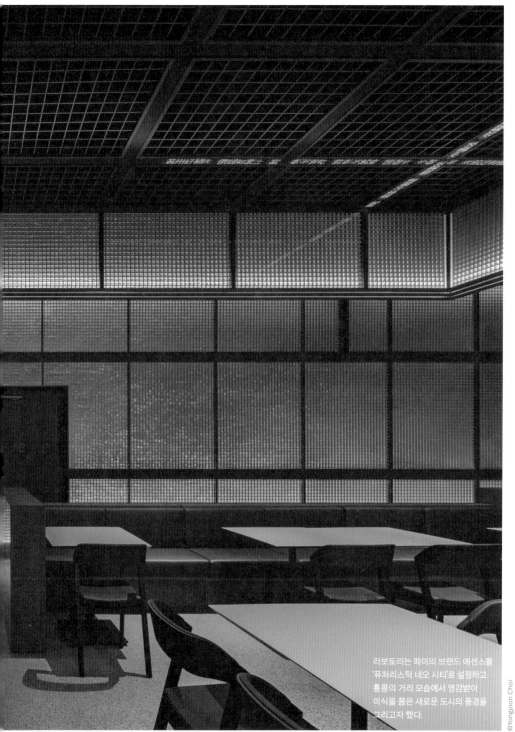

라보토리는 페이의 브랜드 에센스를
'퓨처리스틱 네오 시티'로 설정하고
홍콩의 거리 모습에서 영감받아
미식을 품은 새로운 도시의 풍경을
그리고자 했다.

©Yongjoon Choi

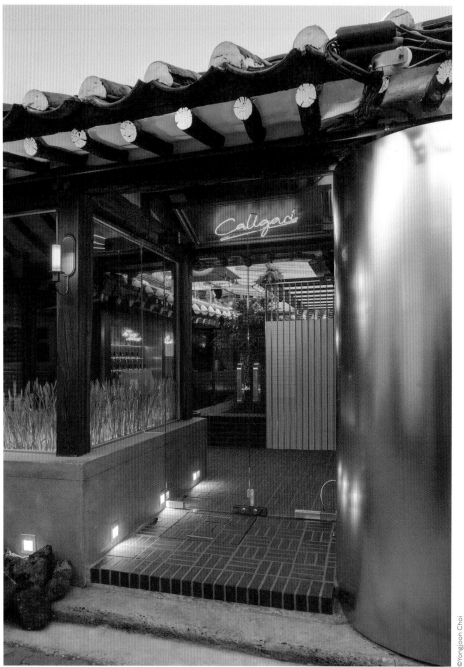

©Yongjoon Choi

칼리가리 브루잉은 낮에는 커피와
식사를 할 수 있는 밝고 서정적인
무드를, 저녁에는 마치 클럽에
와 있는 듯한 분위기를 자아내는
유연한 공간으로 연출했다.

소비자를 이해하는 것도 브랜드의 이야기를 만드는데 결정적인 요소일 것 같아요. 어떻게 하면 고객을 구체적으로 이해할 수 있을까요?

소비자의 관점에 더 다가가기 위해 하나의 페르소나를 탄생시켜요. 브랜드를 좋아할 만한 사람들을 설정하고 직접 그 사람이 되어보죠. 그들이 필요로 할 공간을 상상해 기능으로 구현해 브랜드의 목소리에 맞는 공간을 탄생시켜요. 일례로 인크커피 가산은 650평 정도의 초대형 로스터리 카페라 그 안에 다양한 기능이 있어야 했죠. '커피 시장'이란 콘셉트를 도입하고 그 안에 커피의 본질을 느낄 수 있는 커피 공장과 문화의 본질을 이야기할 수 있는 원형의 광장을 연출하고자 했어요. 구체적인 콘텐츠를 상상하기 위해 고객의 페르소나를 설정했습니다. 라이프스타일의 표현 도구를 원하는 안목 있는 교양인부터 나 자신을 위한 작은 사치를 갈망하는 감각적인 인플루언서, 행복하고 다감각적인 체험을 꿈꾸는 상냥한 도시인, 나 자신을 위한 작은 사치를 바라는 소셜 커뮤니케이터까지. 그런 사람들에게 어떤 기능이 필요할까를 역으로 유추해내서 로스팅룸, 테스팅 랩, 오피스 좌석, 클래스 공간, 테라스, 전시 공간, 판매 스토어 등을 만들었어요.

그러한 페르소나를 설정할 때 운영자의 관점도 포함이 될까요?

비단 상업 공간뿐만 아니라 유통 공간도 공급자 위주가 아니라 소비자 입장의 방식이 필요합니다. 소비자들의 눈높이가 많이 상향되어서 새로운 경험에 대한 니즈는 과거와 비교할 수 없을 정도로 커졌어요. 그들은 경험을 셀렉팅하고 사려고 하죠. 그렇기 때문에 고객들에게 어떻게 바이럴하고 어떤 경험을 주어야 할지에 대한 고민이 없다면 공간이 지속되기 어려워요. 무신사 스탠다드 강남 설계의 큰 특징 중 하나가 피팅룸에 과감하게 넓은 공간을 할당한 것인데요, 기존 스파 브랜드는 고객의 회전율을 높이기 위해 좁고 많은 탈의실을 나열해야 하는 한계가 있었죠. 그 부분을 완전히 탈피해보자는 생각으로 일반 피팅룸보다 1.5배 큰 사이즈로 만들었어요. 또 예약제인 릴스 피팅룸을 구성했는데, 이곳은 기존보다 5배 큰 면적에 호리즌 조명을 달아 컬러가 변화하므로 촬영 공간으로 사용하기 좋아요. 공간의 효율성 대신 인플루언서를 비롯한 고객들의 경험에 투자한 거죠. 또 거울에 무신사 스탠다드라는 글씨를 각인해 이곳에서 만드는 나의 콘텐츠가 곧 브랜드의 콘텐츠가 되게끔 했어요.

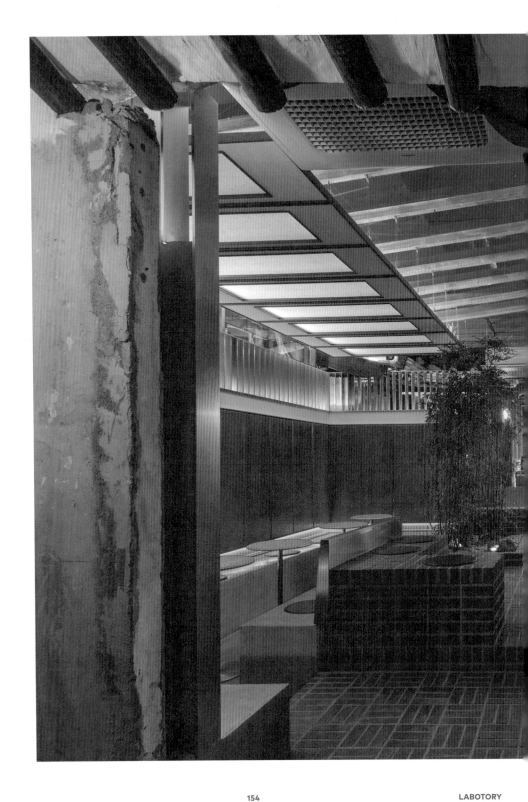

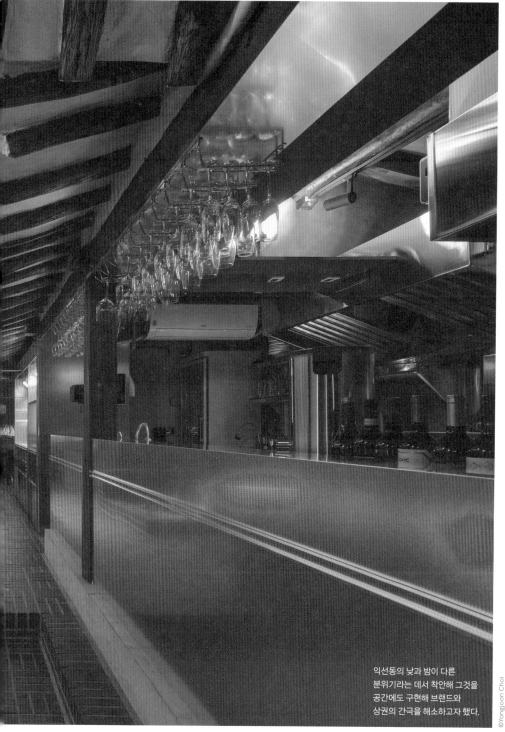

익선동의 낮과 밤이 다른
분위기라는 데서 착안해 그것을
공간에도 구현해 브랜드와
상권의 간극을 해소하고자 했다.

©Yongjoon Choi

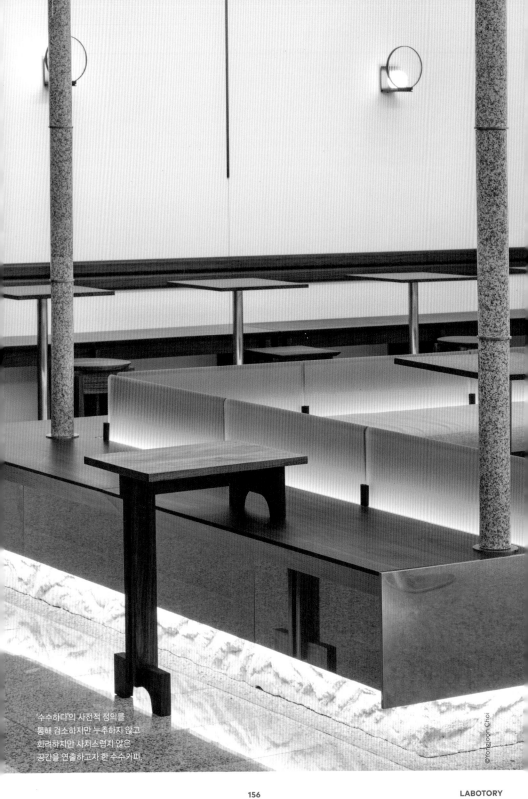

'수수하다'의 사전적 정의를
통해 검소하지만 누추하지 않고
화려하지만 사치스럽지 않은
공간을 연출하고자 한 수수커피

©Yongjoon Choi

LABOTORY

소비자의 안목이 높아져 상업 공간에서 고도화된 브랜딩뿐만 아니라 미학적인 아름다움도 풍부하게 드러나야 하는 요소일 텐데요. 조형적인 아름다움은 어떻게 구현하시나요?

라보토리만의 미코니즘이라는 디자인 언어를 만들어냈어요. 미니멀리즘과 구성주의의 예술적 사조를 기반으로 하고자 말이죠. 기하학적인 도형과 단순한 셰이프의 반복, 마감재에 따른 대비감 등을 통해 리듬감과 위트를 나타냅니다. 아울러 평면을 그려가는 과정, 공간을 3D화하는 과정에서도 비례를 배치하는 구성주의에서 영감을 많이 얻어요. 독창적인 스타일의 건축가들은 르코르뷔지에의 근대 건축 5원칙과 같이 자신만의 디자인 언어가 있어요. 그래서 다양한 공간과 건축물이라 하더라도 그만의 아이덴티티가 드러나죠. 같은 맥락으로 라보토리의 미코니즘에도 여섯 가지의 규칙을 설정했어요. 아울러 프로젝트마다 가구와 조명, 시그너처 머티리얼을 선정하는 데 신경을 써서 섬세한 디테일로 공간 속 감정과 겹을 만드는 것도 중요하죠. 그중 시그너처 머티리얼을 통해 마감재를 봤을 때 브랜드가 떠오르도록 해요. 수수커피는 그러데이션으로 컬러를 착색한 불투명 아크릴, 오설록은 화강석의 구멍에 브랜드 컬러인 연두색 레진을 넣어서 갈고 코팅해 완성한 패널을 사용해 브랜드만의 머티리얼을 만들었죠.

하나의 프로젝트가 이토록 다채로운 생각과 두터운 겹을 가지고 있지만, 그럼에도 공간 디자이너가 잃지 말아야 할 것은 무엇일까요?

정말 명확하게 밸런스가 중요해요. 결국 밸런스 문제는 디자이너들이 안고가야 할 숙명 같아요. 브랜드를 디자인하는 사람에게는 고집이 되레 독이 될 수 있죠. 여러 브랜드를 다양한 이야기로 풀고 그 브랜드에 어울리는 옷을 입혀주려면 유연한 태도를 가져야 하거든요. 균형을 갖춰야만 많은 이가 공감할 수 있고 불이 붙었다 꺼지지 않는 지속 가능한 공간을 만들 수 있다고 생각합니다.

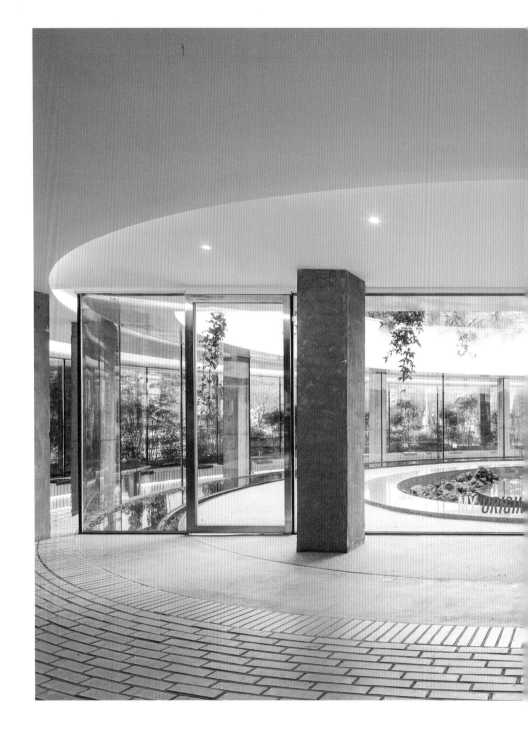

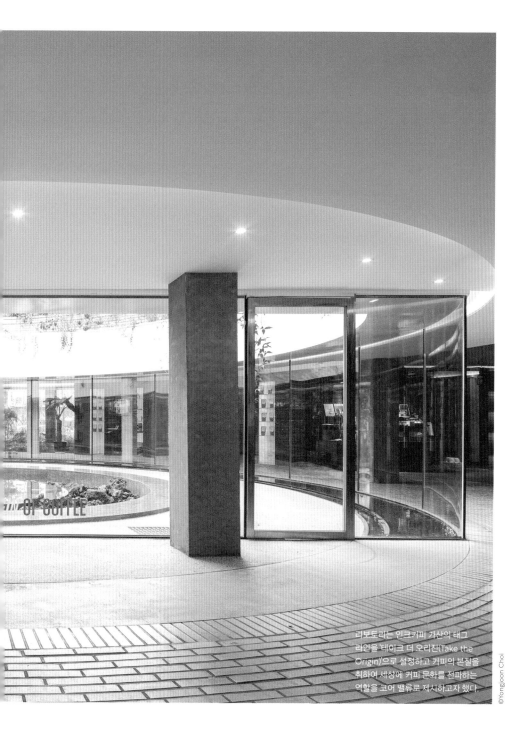

라보토리는 인크커피 가산의 태그 라인을 '테이크 더 오리진(Take the Origin)'으로 설정하고 커피의 본질을 취하여 세상에 커피 문화를 전파하는 역할을 코어 밸류로 제시하고자 했다.

©Yongjoon Choi

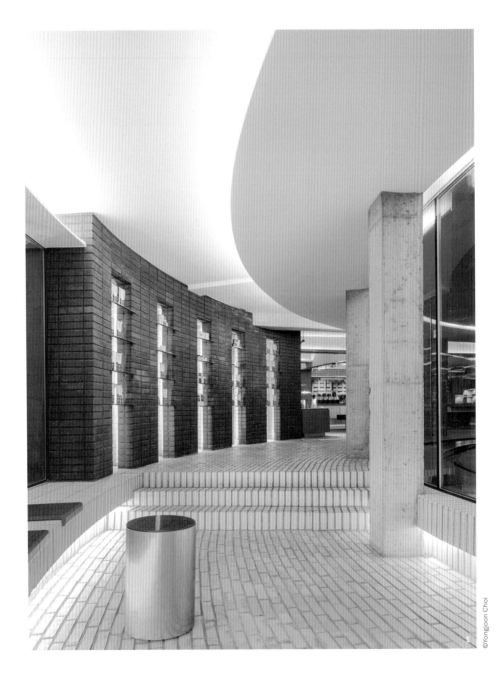

1 교류, 소통, 순환한다는 의미를 담아
 중앙의 서클라운지를 만들었다.
2 시간의 흐름에 따라 공간을 따뜻하게
 채우는 해의 움직임과 계절의 변화에
 따라 함께 변모해가는 풍경을 통해
 건조한 도시 안에서도 계절을 느끼고
 숨통이 트이는 공간이 되길 바랐다.

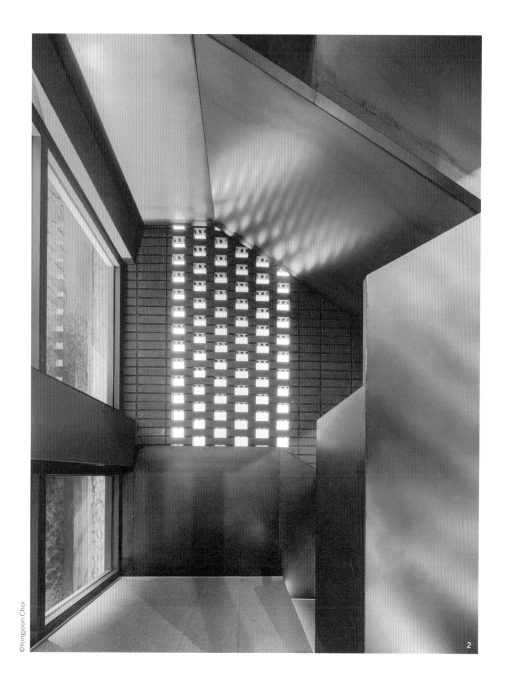

2

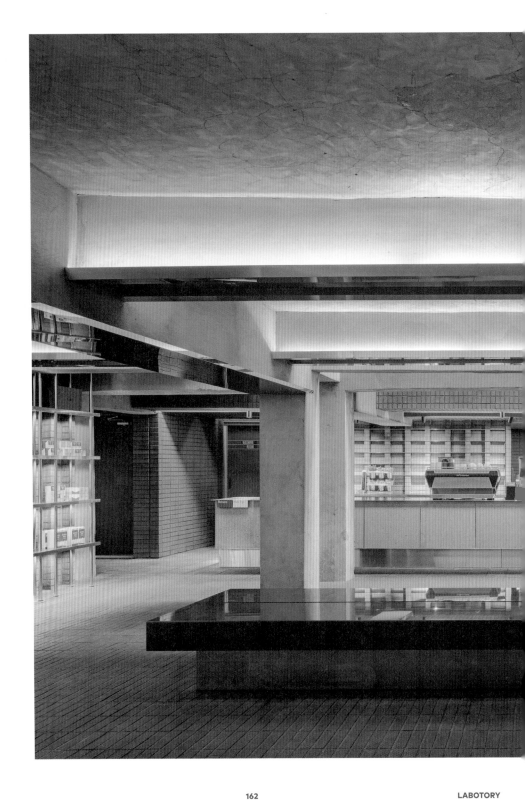

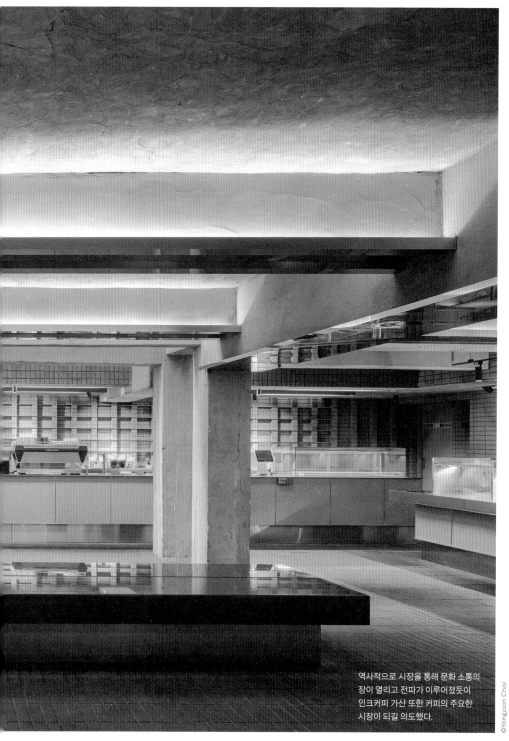

역사적으로 시장을 통해 문화 소통의
장이 열리고 전파가 이루어졌듯이
인크커피 가산 또한 커피의 주요한
시장이 되길 의도했다.

©Yongjoon Choi

1

1 더현대 서울 VIP 라운지 중
자스민 블랙을 위한 공간은
진중한 걸음과 목향이 묻는
시와 같은 공간으로 연출했다.
2 더현대 서울 VIP 라운지 중
세이지 공간은 맑은 차와 함께
건넨 한 장의 편지와 같은
공간을 그린다. 차가 지닌
고유의 형태와 기능, 색감으로
디자인 언어를 수립했다.

2

무신사 스탠다드 강남

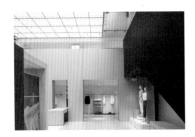

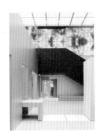

무신사 스탠다드 홍대

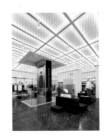

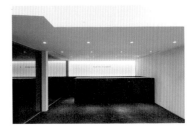

인크커피 가산

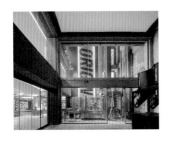

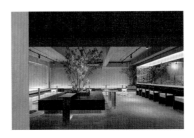

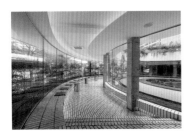

수수커피

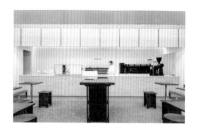

페이

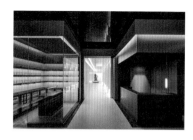

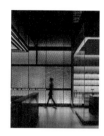

칼리가리 브루잉

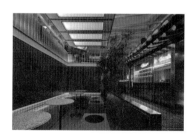

더현대 VIP 라운지

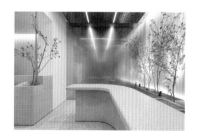

STUDIO
GIMGEOSIL

스튜디오 김거실 김용철 디렉터

공간을 매개로 경계 없는 활동을 펼치는 스튜디오다. 클라이언트의 아이덴티티와 니즈에 따라 최적의
디자인 솔루션과 조형적 아름다움을 제시하며, 감각을 회복할 수 있는 공간, 오래갈 수 있는 생명력을
지닌 공간의 가치를 추구한다. 대표작으로는 카페 올드페리도넛, 패션 물류 플랫폼 셀업 풀필먼트,
바 M+MS 등이 있다.

@studiogimgeosil

반복, 반복
그리고 변주

프랑스 철학자 앙리 르페브르 (Henri Lefèbvre)는 시간과 공간의 반복을 '리듬'이라 보았다. 도시는 리듬으로 가득 차 있고, 스튜디오 김거실은 그 속에 작은 균열을 내 변주를 더한다. 그리고 이 변주는 철저히 계산된 것이기에 더욱 아름답다.

인터뷰어 _ 유승현

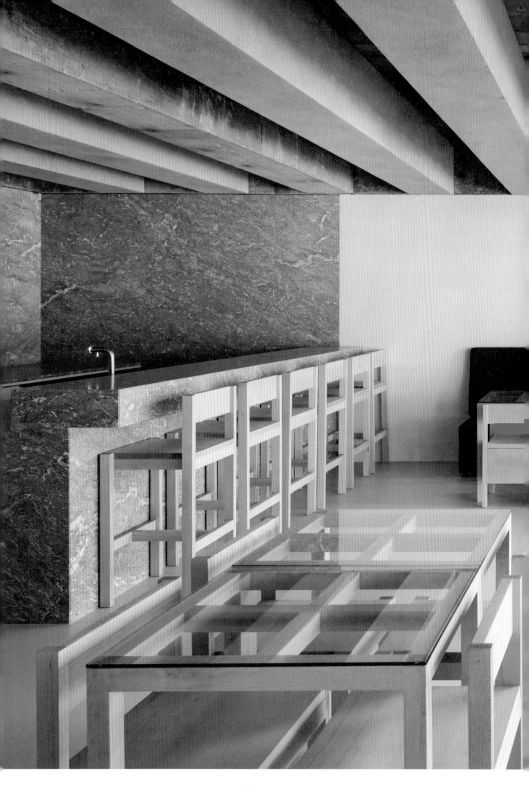

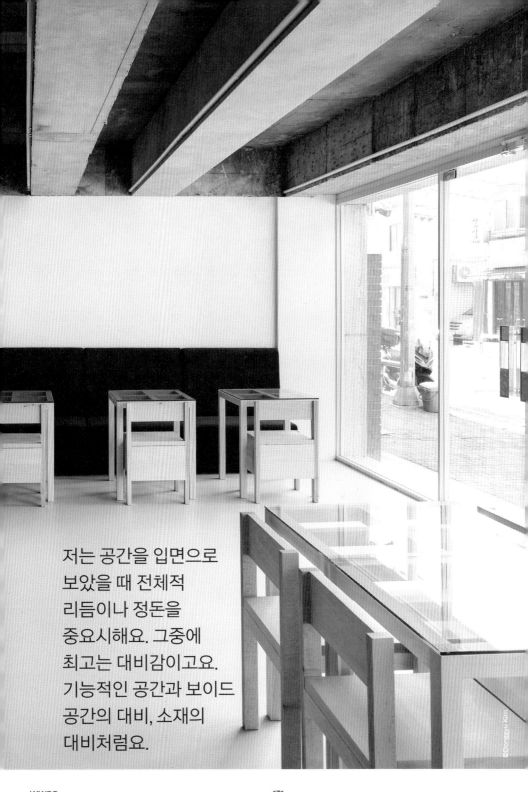

저는 공간을 입면으로
보았을 때 전체적
리듬이나 정돈을
중요시해요. 그중에
최고는 대비감이고요.
기능적인 공간과 보이드
공간의 대비, 소재의
대비처럼요.

©Dongyu Kim

우리의 삶에 매순간 디자인은 함께 한다. 따라서 변혁적인 아이디어보다는 반 걸음 앞선 디테일이 사용자를 보다 편리하고 윤택한 생활로 이끌어준다. 스튜디오 김거실은 평범하게 반복되는 일상 속 디자인적 변주를 더함으로써 보다 감도 높은 환경을 구축한다. 이들은 전형적인 소재, 컬러에서 벗어나 새로운 해답을 찾기에 여념이 없다.

그 무엇보다 상업 공간을 작업하는 스튜디오임에도 주거 공간의 '거실'을 스튜디오 이름에 내세운 이유가 궁금합니다(웃음).
거실은 외부에서 현관으로 들어와 방으로 들어가기 전 허브 역할을 담당하는 곳이에요. 집주인의 취향이 가장 잘 드러나는 동시에 독서, 홈 파티, 실내 스포츠 등 다양한 목적, 활동에 사용되죠. 클라이언트가 저희를 거쳐 저마다의 방으로 도착하길 바랐어요. 저희 역시 다채로운 역할과 기능을 담당하면 좋겠다는 마음에 스튜디오 김거실로 지었죠.

첫 작업인 올드페리도넛으로 공간 디자인 신에 강렬한 인상을 남겼어요. 당시 복학을 앞둔 시각디자인학과 전공생이었다고요.
휴학 후 그래픽, 공간 디자인, 브랜딩 등 다양한 실무를 경험했어요. 우연한 기회로 올드페리도넛 작업을 맡았는데 저희 스튜디오를 대표하는 프로젝트가 되었죠. 즐거움이 컸어요. 시각디자인은 종이나 웹처럼 2D 환경에 메시지나 콘셉트를 녹이는 반면, 공간 디자인은 3차원에 물성이나 형태, 질감, 조형적인 부분까지 섬세하게 고민할 수 있으니까요. 매개만 다를 뿐 저는 디자인 작업의 목표, 프로세스는 동일하다고 봐요.

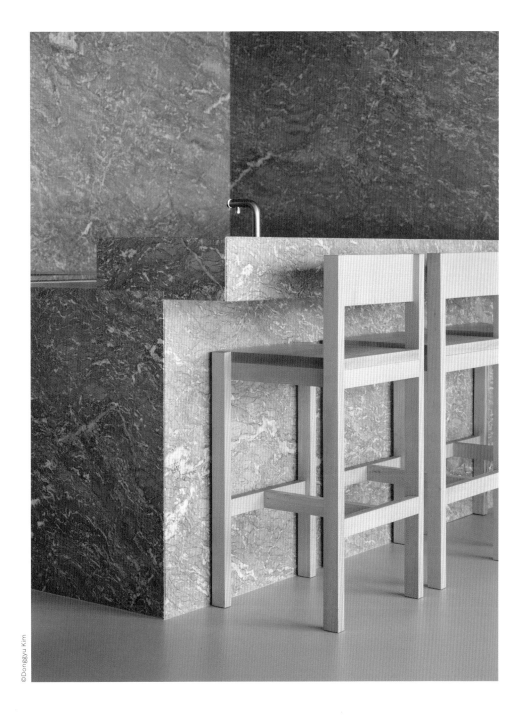

마감재를 달리해 음료 제조 공간과
손님이 머무는 자리를 자연스럽게 분리한
카페 도래노트.

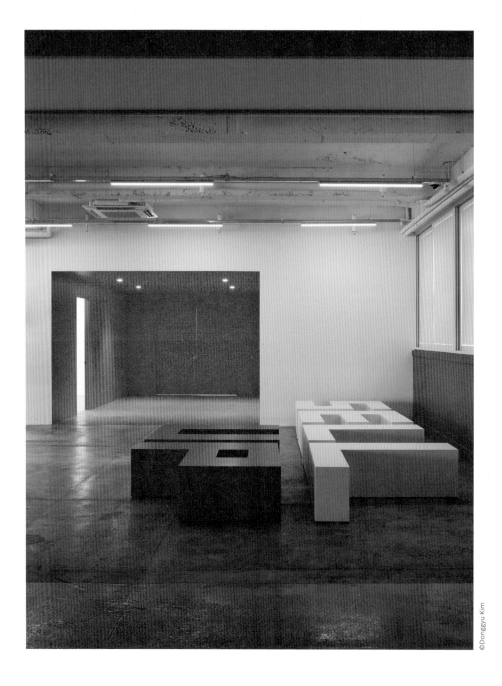

패션 셀러를 대신해 물류와 배송, 반품
등을 담당하는 셀업 풀필먼트는 장식적인
디자인이 아닌 컬러를 통해 강렬한
인상으로 완성했다.

그럼에도 시각디자인을 전공한 장점이 있으리라 생각해요.
물론 어려운 지점도 있을 테고요.

공간의 입체감을 덜어냈을 때의 그리드나 면을 구성하는 것에 민감한 듯해요. 어떠한 결과물이든 한눈에 파악할 수 있도록 정리하고자 하죠. 균형감, 비례감 등의 밸런스를 잡는 훈련이 되어 있어서 유리한 부분도 있고요. 대형 프랜차이즈 카페를 작업한다고 가정했을 때, 바 스툴, 라운지 체어, 테이블, 컨디먼트 바 같은 것이 늘어서 공간의 리듬감을 형성하잖아요. 그걸 풀어내는 방식, 밸런스가 디자이너마다 다를 테고요. 저는 공간을 입면으로 보았을 때 전체적 리듬이나 정돈을 중요시해요. 그중에 최고는 대비감이고요. 기능적인 공간과 보이드 공간의 대비, 소재의 대비처럼요. 장르를 넘어서 저는 코미디를 보면서도 자주 느끼거든요. 일상적인 대화를 하다가 갑자기 말도 안 되는 행동을 할 때 사람들이 웃잖아요. 반복 속에 변주가 중요하죠. 책에서도 쉬어가는 도비라 페이지가 필요하듯 말이에요. 창작하는 모든 것에는 '반복–반복–반복–변주'의 흐름이 적용된다고 생각해요. 이런 말을 들은 적이 있어요. "스튜디오 김거실의 공간은 단정하고 담백한데 '댐핑감'이 있다"고요. 음악적 은어긴 한데 묘한 긴장감, 묵직한 한 방이 있다는 뜻이었어요. 저희만의 시그너처인 조형적 형태, 소재가 있는 것도 아닌데 스튜디오 김거실의 작업임을 한눈에 알아챈 무언가가 있다고 해요. 아마도 이런 작업 방식에서 오는 건 아닐까 짐작해보죠

코미디도 상업 공간도 글도 매한가지라 생각해요(웃음). 이 밖에도
디렉터님께 영감을 주는 것이 있다면요?

아주 작은 그래픽 요소부터 미술 작품, 영화 세트, 클라이언트와의 대화 등 다양한 곳에서 영감을 받아요. 잠시 영상 미술감독으로도 일했는데요, 영상 미술 작업은 극적인 연출을 통해 전달하고자 하는 메시지나 아이덴티티가 명징하게 드러나야 해요. 상업 공간 작업과도 매우 유사하다고 생각해요. 그래서 저희의 작업 범위도 자주 늘어요(웃음). 공간 디자인, 브랜딩을 넘어 미디어 아트까지 다양하죠. 공간의 완성도를 높일 수 있다면 토털 솔루션을 드리고 싶어요. 처음 말씀드렸듯 거실에서는 못할 일이 없으니까요.

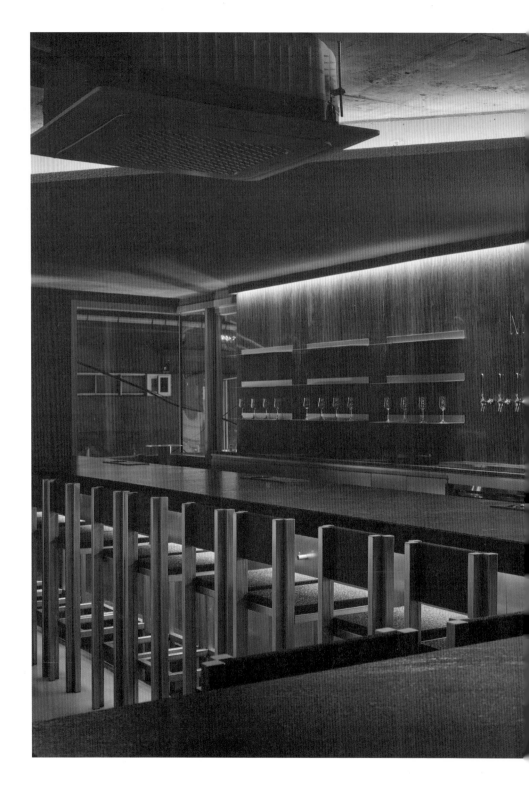

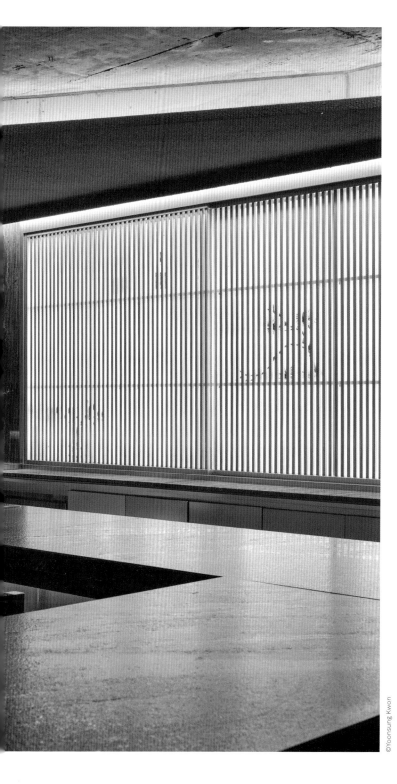

몰트위스키와 집시
브루잉, 크래프트
칵테일을 선보이는 바
M+MS. 위스키의 코르크
병마개를 키포인트 삼아
공간을 풀어갔다.

©Yoonsung Kwon

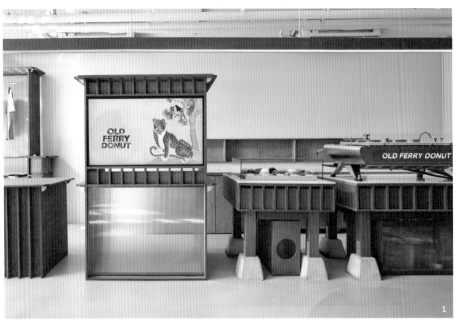

1 스튜디오 김거실과 인연이 깊은 올드페리도넛
 프로젝트. '한국에도 이렇게 맛있는 도넛이
 있다'는 걸 알려주고 싶다던 클라이언트의 말이
 디자인의 모티프가 되었다.

2 브랜드의 시그너처 컬러 블루를 가구의
 포인트로 사용했다.

3 도넛의 둥근 모양을 가구 곳곳에 적용한
 올드페리도넛 리뉴얼 작업.

상업 공간 디자인의 매력은 무엇이라 생각하시나요.

상업 공간은 불특정 다수에게 열린 공간인 동시에 대중의 감각을
회복하고 영감을 줄 수 있어야 하죠. 총체적인 경험을 전달해야 하고요.
완성된 직후의 강렬함도 있지만, 시간이 흐름에 따라 공간이 에이징되는
어떤 모습 속에서 애정을 느낄 수 있다는 점도 좋아요. 늘 가는 카페,
레스토랑에서 오는 편안함, 행복이 분명 있거든요. 물론 서울은 공간의
생애주기가 매우 빠른 도시지만요.

**최근 팝업 스토어를 비롯해 도시의 상업 공간 주기가 빨라지면서 공간에
대한 스태프들의 로열티가 낮다는 느낌을 받곤 했거든요. '새로운 공간,
경험 트렌드를 제시하는 데만 급급한 것은 아닐까?' 염려도 되고요.**

흥미로운 지적이에요. 이따금 저도 브랜드에 대한 애정 없이 공간을
운영하는 플레이어를 마주할 때가 있지요. 그럼에도 지금이 과도기라
생각해요. 전 세계 어딜 가도 지금 우리나라만큼 상업 공간 수준이 올라간
국가가 드물거든요. 공간이 대량으로 공급되면서 겪어나가야 할 부분일
테죠. 마치 모두가 빈곤했던 시절을 지나 먹거리가 풍족해지자 '웰빙'에
대해서 고민하는 것처럼요. 저는 작업할 때 클라이언트의 생각, 리듬을
최대한 존중하고자 해요. 상업 공간이 가장 생명력 있고 빛나는 때는
그 안에서 일하는 스태프들의 공간, 브랜드에 대한 애정이 깊을 때예요.
유럽이나 일본의 숍을 가면 스태프들의 오라가 반짝일 때가 있거든요. 제
생각대로만 밀어붙인다면 결코 그러한 애정을 발현시킬 수 없을 거예요.

그만큼 클라이언트와의 대화가 중요하겠군요.

맞아요. 공간 작업에 앞서 메인 스태프가 왼손잡이인지,
오른손잡이인지를 비롯해 구체적인 질문을 많이 해요. 업종, 브랜드마다
꼭 필요한 기능이 있어요. 바리스타 키에 맞는 바, 외투 기장에 맞는
행어처럼 브랜드의 기본적인 것들이 확인된 이후에 콘셉트나 형태가
세워져야 하죠. 클라이언트 역시 저희와 일련의 대화를 나누며 스스로도
공간의 의미를 정리, 정립할 수 있을 테고요. 또한 작업 중에 소재나
형태를 바꾸는 것을 두려워하지 않아요. 아쉬운 공간을 만드는 것보다
조금의 수고를 더 들이는 게 낫다고 생각해요. 원래 귀엽고 예쁜 것들은
한 번에 쟁취하기 어려운 법이에요. 이건 사람의 마음이든, 물건이든,
공간이든 마찬가지죠(웃음).

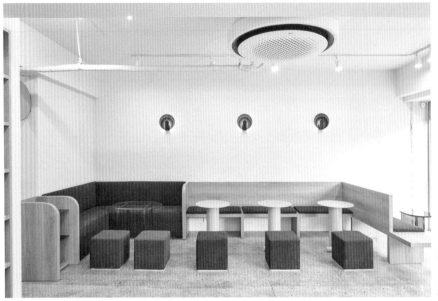

©Donggyu Kim

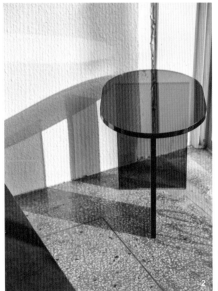

©Donggyu Kim

©Donggyu Kim

1 아크릴 소재를 사용해 컬러의
 매력을 십분 드러낸 어페어커피
 프로젝트.
2 투명한 매력을 지녔지만 강도가
 강해 가구, 마감재 등 활용도가
 높은 아크릴 소재.
3 직접 디자인한 아크릴 셰이드의
 조명.

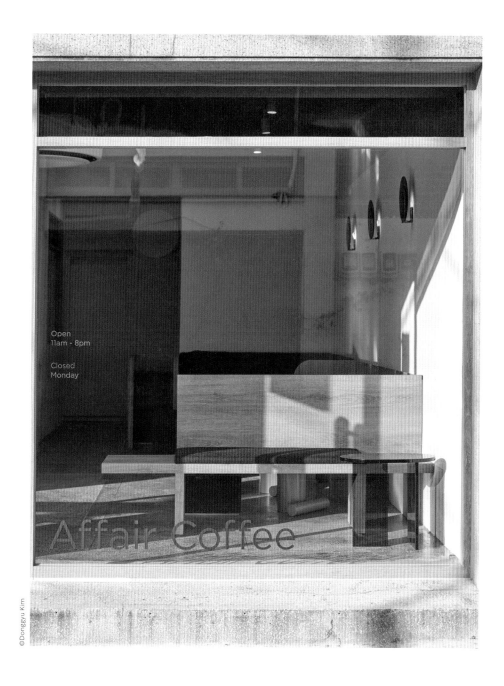

Open
11am - 8pm

Closed
Monday

Affair Coffee

©Donggyu Kim

채광이 훌륭한 카페의 장점을
활용하고자 아크릴 소재를
마감재로 선택했다.

©Donggyu Kim

반듯한 평면과 직선의 마감 사이
부채꼴 조형과 곡선의 가구가
힘 있게 자리한다.

STUDIO GIMGEOSIL

이러한 정성이 좋기도 하지만 스튜디오 규모를 키우는 데는 어려움을 부르잖아요.

아직은 지금의 규모가 좋아요. 또한 기능을 완벽히 하는 데 들이는 정성은 조금도 힘들지 않죠. 업계 전문가만큼이나 일반인에게 어필되는 공간을 만들 때 스튜디오가 유명해질 거라 생각해요. 어떠한 의도를 가지고 디자인을 하고, 소재를 선택했는지 세밀하게 모를지라도, 누구나 본능적으로 편안한 의자, 기분 좋은 공간은 알아채거든요. 기능에 충실할 때 느낄 수 있는 부분이기도 하고요. 종종 저희가 작업한 공간들의 인스타그램 리뷰를 보는데, 그곳에서 사람들이 느낀 감정이 제가 의도한 것과 꼭 맞을 때 쾌감이 커요. 스튜디오의 규모를 키우는 건 저희에게 경쟁력이 없을 것 같아요. 오히려 클라이언트와의 더 많은 대화 속에서 최적의 솔루션, 디자인을 찾아 제안하는 게 저희의 매력이죠.

그럼에도 스튜디오 김거실의 다음 스텝을 고민해본다면요?

더 다양한 창작자와 협업하고 싶어요. 협업을 통해 이전에 없던 레이아웃, 리듬감을 끊임없이 선보인다면 더할 나위 없이 기쁠 것 같아요. 거실로 다양한 사람을 초대해 교류하고 새로운 디자인을 만들어내는 거죠(웃음).

'거실'에선 정말 무엇이든 할 수 있죠. 처음 질문으로 돌아가볼게요. 스튜디오 김거실의 이름을 짓는 순간으로 시간을 거슬러 다시 돌아간다면 어떨까요?

저는 김거실이 참 좋아요. 한번 들으면 잊히지 않고요. 그럼에도 종종 제 성을 덧붙인 까닭인지 자연스럽게 저에게만 초점이 맞춰지는 경향이 있어요. 바꾸고자 고민해본 적은 없지만 그때로 거슬러 간다면 짧은 글자나 의미 없는 알파벳들로 지어볼게요. 그리고 그걸 조합해 새로운 것을 끊임없이 창작하는 것도 좋겠어요. 너무 철학적인가요?(웃음) 결국 이름만 달라질 뿐 스튜디오 김거실이 언제나 지키고자 하는 본질, 역할은 동일할 듯해요.

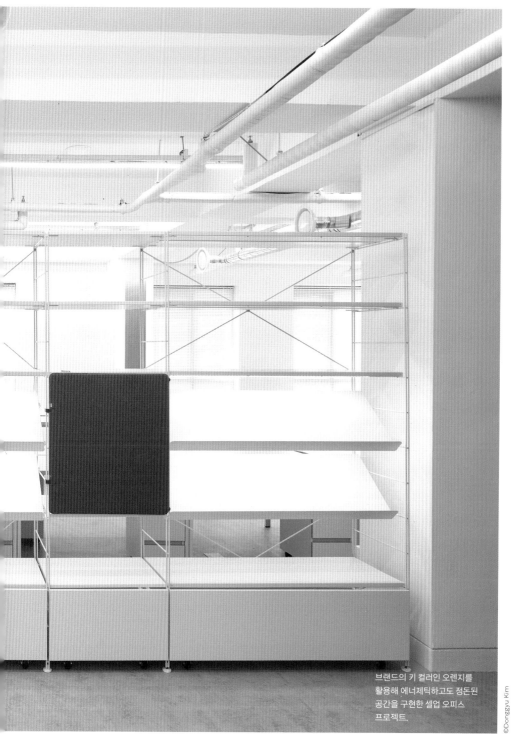

브랜드의 키 컬러인 오렌지를
활용해 에너제틱하고도 정돈된
공간을 구현한 셀업 오피스
프로젝트.

©Donggyu Kim

1

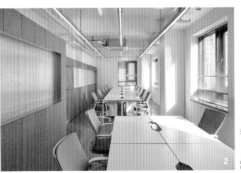

©Donggyu Kim

2

1 익숙한 듯 낯선 코르크 소재를
마감재로 선택해 차분하지만
감각을 끊임없이 자극하는 공간을
연출했다.
2 오렌지 컬러와 코르크 마감재가
조화를 이룬 공간.
3 코르크, 목모보드 등 조금은 낯선
소재를 마감재로 사용해 자유롭고
창의적인 아이디어가 샘솟는
사무 공간이 되길 바랐다.

3

도래노트

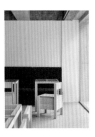

라벨 아카이브

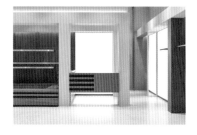

셀업 오피스

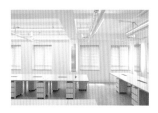

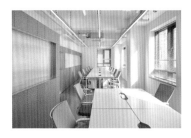

셀업 풀필먼트

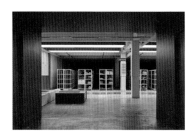

어페어커피

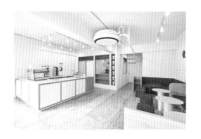

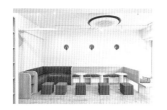

올드페리도넛

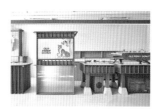

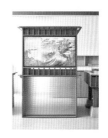

카페 켈피

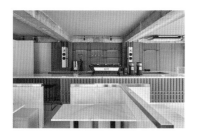

M+MS

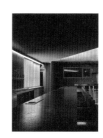

토패스샵

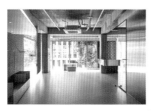

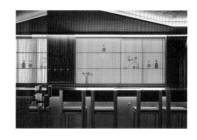

NIIIZ DESIGN LAB

니즈디자인랩 박성철 대표

공간 디자인 전문 스튜디오로 공간 디자이너 박성철, 한아름, 박정우가 2015년에 설립했다. '다름에
대한 본질'을 키워드로 차별화된 디자인과 실험적인 디자인을 통해 다양성을 추구한다. 현재는 상업
공간과 전시 공간 위주로 프로젝트를 하고 있으며, 특히 국내외 패션 브랜드의 플래그십과 리테일
매뉴얼 디자인을 주로 작업한다. 젠틀몬스터 퀀텀 프로젝트를 비롯해 최근에는 팬암 성수 플래그십
스토어, 광야 서울, 피레티 도산 등의 프로젝트를 진행했다.

@official_niiizdesignlab

명료함의 미학

패션 리테일에서 제품, 디스플레이용 집기, 쇼핑을 위한 동선이 점차 사라지고 있다. 그 자리를 채우는 것은 다름 아닌 브랜드의 정체성과 그들만의 이야기다. 짜릿한 일탈감과 매혹적이고 직관적인 디자인만큼이나 선명하게 브랜드를 표현하는 니즈디자인랩을 만나보자.

인터뷰어 _ 김소연

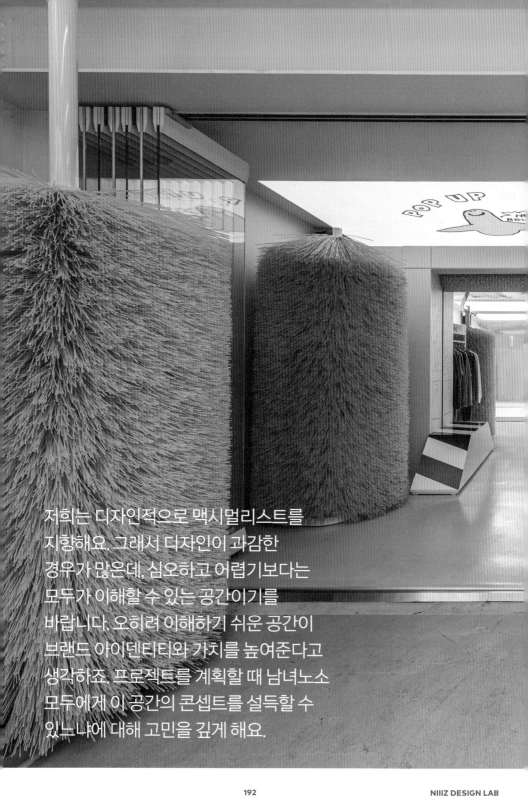

저희는 디자인적으로 맥시멀리스트를
지향해요. 그래서 디자인이 과감한
경우가 많은데, 심오하고 어렵기보다는
모두가 이해할 수 있는 공간이기를
바랍니다. 오히려 이해하기 쉬운 공간이
브랜드 아이덴티티와 가치를 높여준다고
생각하죠. 프로젝트를 계획할 때 남녀노소
모두에게 이 공간의 콘셉트를 설득할 수
있느냐에 대해 고민을 깊게 해요.

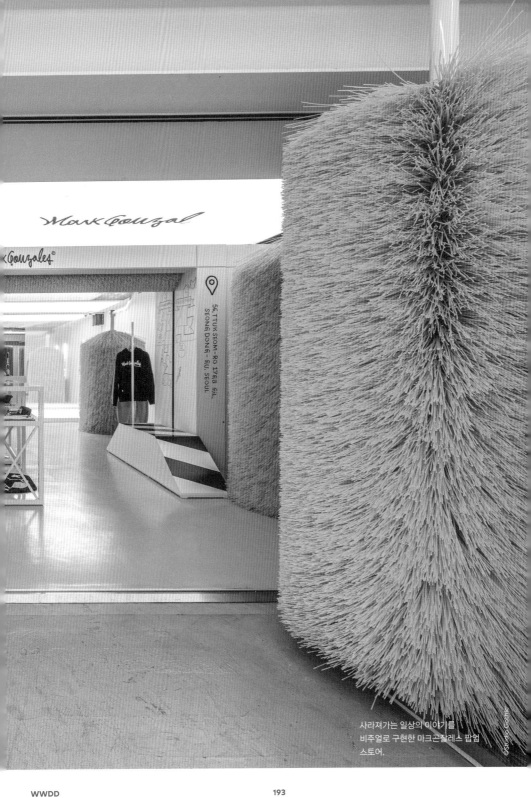

Mark Gonzales

Gonzales®

56, TTUK SEOM-RO 17GA GIL,
SEONG DONG - GU SEOUL

사라져가는 일상의 이야기를
비주얼로 구현한 마크곤잘레스 팝업
스토어.

©Studio Gothic

상업 공간을 탄생시키는 일은 어렵다. 브랜드에 대한 심도 있는 스터디를 충분히 하고, 수없이 많은 아이디어 속에서 그것을 가장 효과적으로 표현할 수 있는 단 하나의 콘셉트를 심화시킨다. 거기에 트렌드와 심미성, 기능성까지 고려해 공간을 완성한다. 이와 같은 복잡한 과정 끝에 만든 니즈디자인랩의 공간은 오히려 쉽고 명료하다. 모두가 이해할 수 있는 공간이 브랜드를 위한 공간이라는 신념 때문이다.

스튜디오 이름에 담긴 의미가 궁금합니다.

저희만의 디자인을 추구하기보다는 클라이언트의 니즈에 맞춰 프로젝트를 다채롭게 작업하고자 하는 뜻을 담았어요. 니즈(Niiiz)에 아이(i)가 세 개 들어가는 것은 창업 멤버가 세 명이기 때문인데, 디자인 스타일이 모두 달라요. 아기자기한 요소가 강조되는 디자인을 하는 멤버부터 건축적이고 조형적인, 크리에이티브한 디자인을 하는 멤버까지 각자의 색채가 뚜렷하죠. 그래서 메인 디자이너가 누구인지에 따라 확연히 다른 모습으로 전개되기도 하죠.

니즈디자인랩은 독창적이고 파격적인 비주얼을 구현하는 데 유능한 디자인 스튜디오인 것 같아요. 초반 젠틀몬스터와의 퀀텀 프로젝트가 정체성을 다져가는 데 영향을 미쳤을까요?

젠틀몬스터와의 협업은 상시 매장을 디자인하는 것이 아니라 빠르게 변화하는 공간에 현대미술과 가까운 과감한 실험을 하는 프로젝트였어요. 일반 인테리어 디자인에서 하지 않는 것들을 시도하며 한계를 넘고자 했죠. 다른 디자인보다 앞서나가고 사회적인 메시지를 던지는 작업이었어요. 비주얼뿐만 아니라 콘셉트에 맞는 향, 사운드, 촉감 등 오감을 총체적으로 연출했고, 반응 또한 즉각적이어서 디자인하는 데 많은 경험이 되었죠.

그 이후에 패션 리테일을 많이 작업하셨는데, 패션 리테일 디자인의 주안점은 무엇인가요?

패션 리테일은 다른 상업 공간보다 다양성이 열려 있다고 생각해요. 같은 카테고리의 패션 브랜드라 하더라도 저마다의 이야기와 타깃이 다르기 때문에 천차만별의 디자인을 구현할 수 있죠. 그래서 패션 리테일이라는 카테고리보다는 브랜드의 강점을 살리는 디자인인지 더 고려하죠.

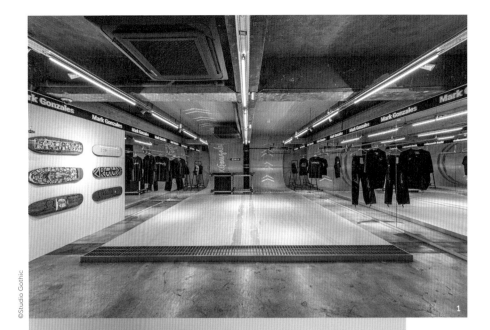

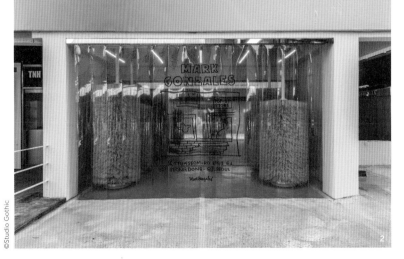

1 2층 공간은 브랜드의 메인 모티프인
스케이트보드 트랙의 경사와 스트리트
감성을 활용해 브랜드 콘셉트를
생생하게 보여준다.

2 소규모 자동차 정비소와 세차장을
콘셉트로 한 1층. 세차장에서 흔히
볼 수 있는 기계용 브러시와 공구에
마크곤잘레스의 브랜드 컬러인 노란색을
접목해 유머러스하게 표현했다.

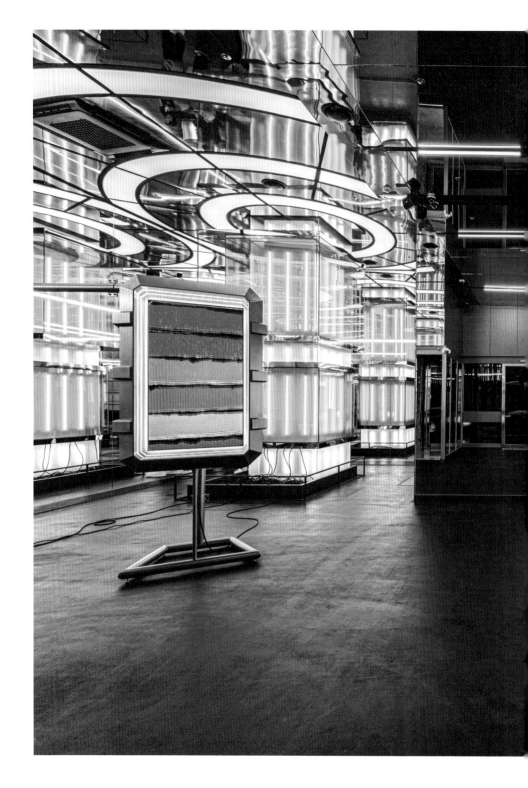

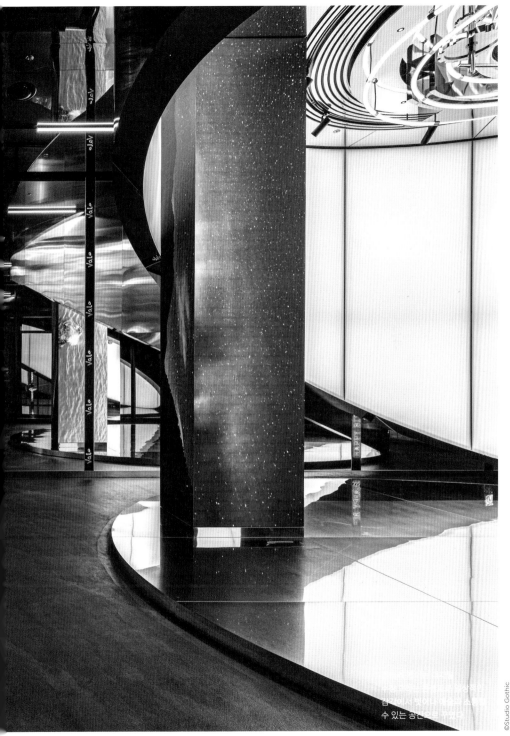

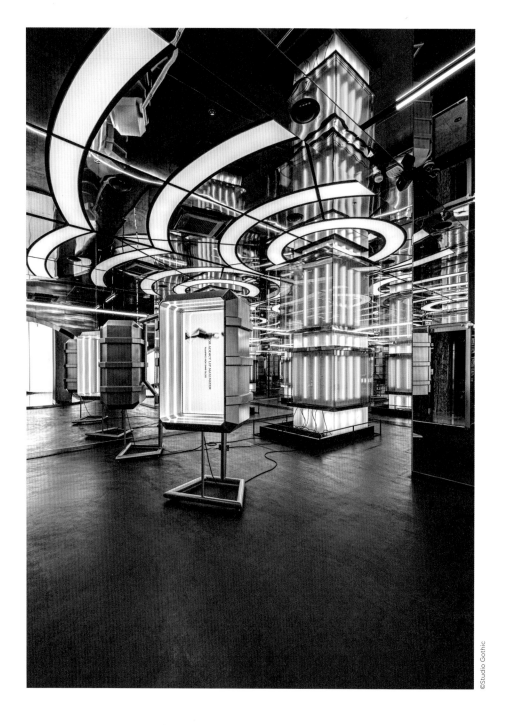

©Studio Gothic

수장고를 은유적으로 표현한 커다란 원통형의
구조물에는 NFT 작품을 전시한다.

니즈디자인랩 작업물은 특유의 볼드하고 강렬한 디자인이 돋보여요.

저희는 디자인적으로 맥시멀리스트를 지향해요. 그래서 디자인이
과감한 경우가 많은데, 심오하고 어렵기보다는 모두가 이해할 수
있는 공간이기를 바랍니다. 오히려 이해하기 쉬운 공간이 브랜드
아이덴티티와 가치를 높여준다고 생각하죠. 프로젝트를 계획할 때
남녀노소 모두에게 이 공간의 콘셉트를 설득할 수 있느냐에 대해
고민을 깊게 해요. 대중성을 유지하면서도 공간 디자이너가 구현할 수
있는 전문적인 기능과 디테일 요소가 공간에 녹아들도록 하는 것이죠.
일례로 아크메드라비 쇼룸은 전봇대를 이용해 매장 중앙에 집기처럼
배치한 직관적인 디자인이에요. 매장 앞의 커다란 전봇대를 내부로
옮겨 매장 안에 쓰러져 박힌 것처럼 연출해 스트리트 패션 브랜드의
초현실적인 무드를 표현했죠.

**그러고 보면 요즘 매장은 브랜드의 아이덴티티를 나타내기 위해
공간을 과감하게 할애하는 것 같아요. 오프라인 매장의 역할이 많이
달라진 거죠.**

상품의 판매에서 나아가 브랜드의 정체성이나 콘셉트를 보여주는
것으로 목적이 변화하고 있어요. 온라인에서 브랜드 홍보도
이뤄지지만, 직접적으로 마케팅하고 고객이 브랜드를 경험할 수 있는
곳은 오프라인 매장이라고 생각해요. 오프라인 매장에서 경험하고
온라인에서 구매하는 식이죠. 이전에 청바지 브랜드 잠뱅이에서
새롭게 론칭한 랩 101의 콘셉트 스토어를 작업한 적이 있어요.
오프라인에서 바지를 입어보고 온라인으로 구매하는 무인 스토어였죠.
브랜드를 소생시킨다는 의미를 담아 '부활'로 콘셉트를 잡고 시체
안치실을 연상시키는 VMD로 파격적으로 연출했죠. 내부 또한
쇼윈도로 드러내기보다는 가려서 호기심을 자극했어요.

**원더월 프로젝트 또한 백화점 입점 매장임에도 판매를 위한 요소를
덜어내고 중앙에 과감하게 대형 조형물을 만든 것이 인상 깊었어요.**

원더월 프로젝트의 중앙 조형물은 사실 그 자리에 제품을
디스플레이할 수 없으니 비효율적인 공간이거든요. 그럼에도 브랜드가
추구하는 '문화적 교류'라는 메시지가 잘 드러날 수 있도록 문화가
시간과 공간을 관통한다는 의미로 커다란 매스를 놓았어요. 이제는
백화점 같은 대형 유통사들도 오프라인 매장을 바라보는 관점이 많이
바뀐 것 같아요. 예전에는 매출이 잘 나오는가를 우선시했다면, 이제는
이 브랜드로 인해 사람들이 얼마나 모이느냐에 주목하죠.

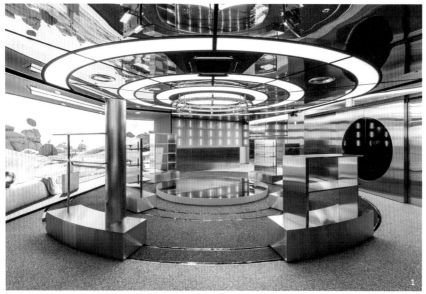

©Studio Gothic

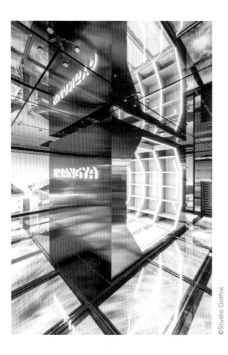

©Studio Gothic

1 시시각각 변하는 미디어 월과 원형의 가변적 공간 배치를 통해 다른 세계에 들어온 듯한 장면을 연출한 광야 서울.

2 바닥과 천장에 설치한 유리 패널은 각각 원웨이 미러와 투명 미디어 디스플레이를 적용했다. 원웨이 미러는 안쪽의 조명 기구를 켜면 유리가, 꺼지면 거울이 되어 독특한 공간감이 생기게 된다.

3 미디어 콘텐츠의 내용에 따라 바뀌는 공간의 무드는 우주 공간, 광야의 드넓은 행성인 것 같지만, 때로는 소속 아티스트들의 영상을 재생해 완전히 다른 공간처럼 보이도록 했다.

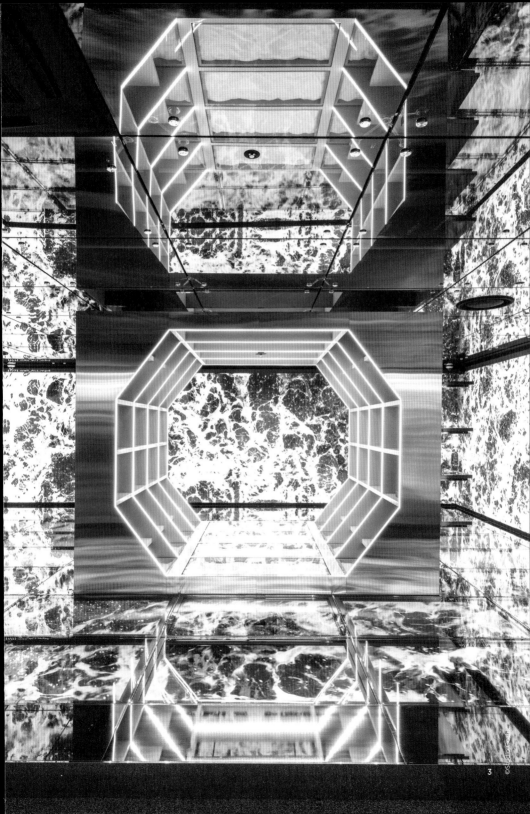

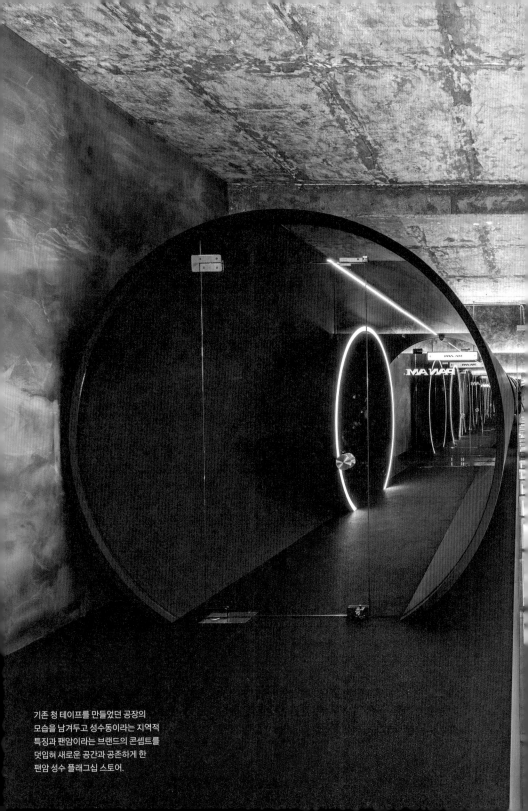

기존 청 테이프를 만들었던 공장의
모습을 남겨두고 성수동이라는 지역적
특징과 팬암이라는 브랜드의 콘셉트를
덧입혀 새로운 공간과 공존하게 한
팬암 성수 플래그십 스토어.

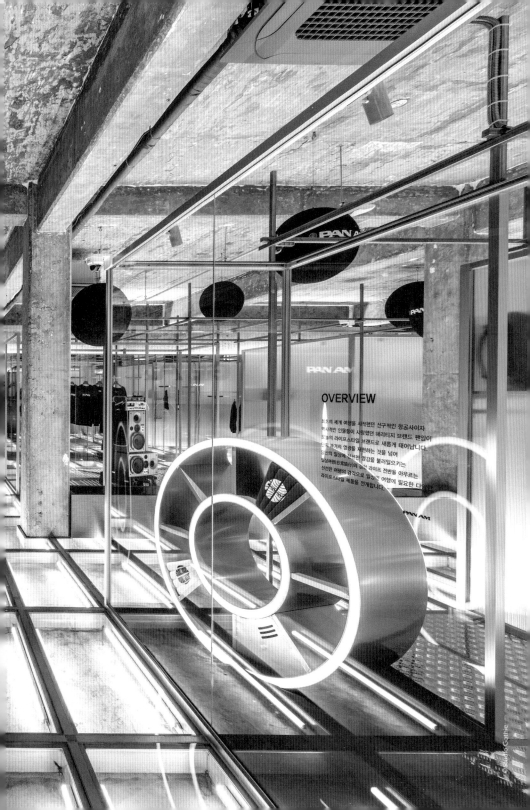

OVERVIEW

최초의 세계 여행을 시작했던 선구적인 항공사이자
역사적인 인물들이 사랑했던 헤리티지 브랜드 팬암이
모두의 라이프스타일 브랜드로 새롭게 태어납니다.
단지 과거의 영감을 재현하는 것을 넘어
일상의 일상에 신선한 영감을 불러일으키는
일상여행(日常旅行)과 모던 라이프 전반을 아우르는
신선한 여행의 감각으로 일상적 여행에 필요한 다양한
라이프스타일 제품을 전개합니다.

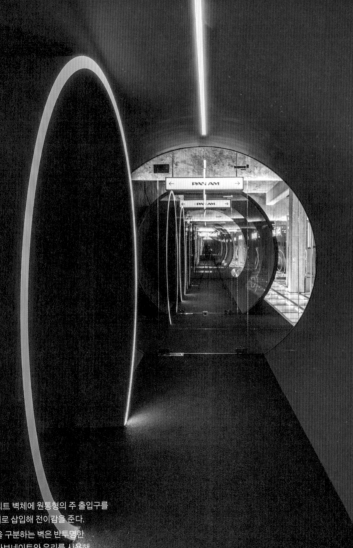

1 콘크리트 벽체에 원통형의 주 출입구를
 T 형태로 삽입해 전이감을 준다.
2 공간을 구분하는 벽은 반투명한
 폴리카보네이트와 유리를 사용해
 각각의 공간이 구분되지 않고 중첩되어
 보이도록 했고, 동선 또한 자유롭게
 오갈 수 있도록 설계했다.
3 호기심을 자아내는 파사드로 기대감을
 증폭시켰다.

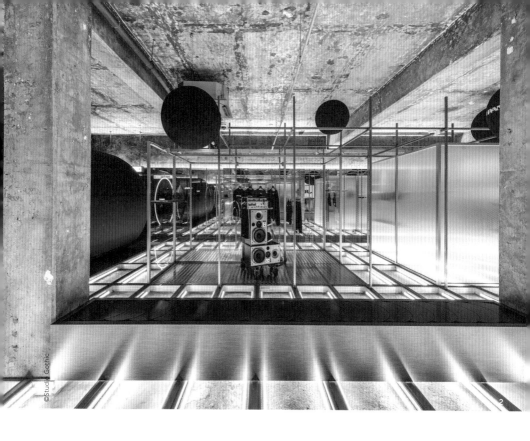

1 아크메드라비의 무드를 하이엔드
 스트리트로 분석해 콘셉트를 전개한
 플래그십 스토어. 대형 전봇대가 매장
 안으로 쓰러져 박힌 듯한 비현실적인
 연출이 돋보인다.
2 스트리트 패션이 주는 가공되지 않은
 거친 느낌을 전달하는 물성을 세심하게
 선정했다.

**최근 팝업 스토어나 플래그십 스토어가 빠르게 소비되고 호흡이
짧아지는 것은 어떻게 생각하시나요?**

공간 디자이너로서 제가 디자인한 공간이 오래도록 지속되었으면
좋겠지만, 빠르게 변화하는 것이 요즘 시대에 맞지 않나 싶어요. 오히려
그것을 통해 브랜드가 추구하는 바를 명확히 나타낼 수 있다면 좋은
디자인 아닐까요. 저희도 항상 클라이언트에게 6개월 이상 똑같은
매장으로 운영하면 안 된다고 강조하고, 가변적인 디자인을 제안해요.
성수동에 위치한 팬암 플래그십 스토어는 '일상으로의 여행'을 콘셉트로
브랜드의 오래된 이미지를 과감하게 버리고 지역적 특징과 현대적
관점을 반영했어요. 바닥 조명을 설치하고 유리를 덮어 단을 만들고
거울과 컨베이어 벨트를 활용했죠. 이를 통해 비일상적인 무드를
끌어올려 여행에 대한 설렘을 느낄 수 있도록 했어요. 여기서 그치는 것이
아니라 여행과 관련된 콘셉트로 매장을 다채롭게 변화시킬 수 있도록
의도했죠. 다른 아티스트와의 협업 가능성, 계절에 따른 변화 등을 고려해
큰 노력을 들이지 않더라도 공간을 다양하게 변주할 수 있도록 사전에
고려한 거죠.

**오프라인과 온라인을 결합하는 것도 또 하나의 추세인 것 같아요.
그런 맥락에서 최근 작업하신 광야 서울의 경우 메타버설 익스피리언스
브랜드를 물리적으로 표현한 공간이라 주목할 만한 프로젝트였죠.**

최근 마케팅 분야에서 세계관이 트렌드를 이끄는 키워드 중 하나인 것
같아요. 여기서의 세계관이란 현실과는 다른 하나의 가상 세계 속에서
여러 상황이나 요소들이 존재한다고 가정하는 설정을 뜻하죠. 브랜드만의
가상 세계를 만들고 이를 통해 소비자와 더욱 활발히 소통하는
전략인데요, SM엔터테인먼트의 세계관 '광야'는 어디든 향할 수 있고
무엇이든 될 수 있는, 물리적 제약이 없는 무한함이에요. 무한함의 개념을
현실 공간에 풀어내는 방법으로 평행 우주 이론을 적용해 하나의 공간이
확장된 우주라는 다른 공간이 될 수 있도록 설정했어요. 이를 위해 가변성
있게 공간을 변형할 수 있는 배치와 두 가지 물성을 동시에 가지고 있는
소재, 미디어 월과 투명 영상 패널을 활용했죠.

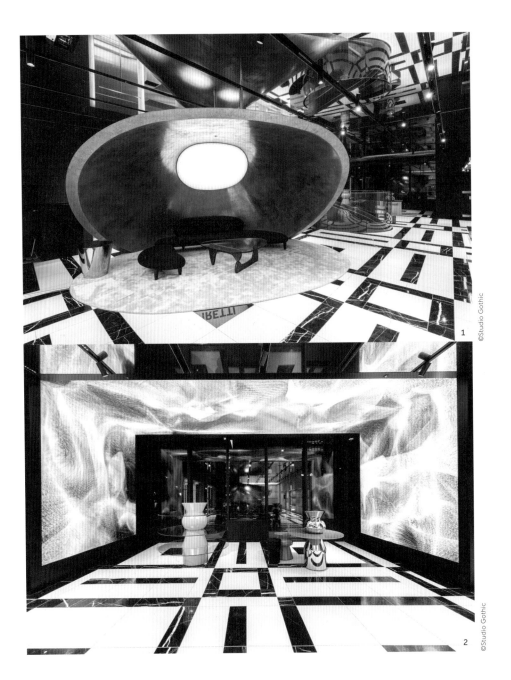

1 피레티 도산은 메탈, 스톤, 글라스 등 물성의
 대비를 통해 역동적이고 럭셔리한 공간을 연출했다.
2 입체적인 구조의 미디어 월을 설치해 개성 있게 갈무리했다.
3 리복 대구동성로점은 '슈퍼히어로 리랜딩'을 주제로 새로운
 모습으로 등장한 1세대 스포츠웨어의 탈바꿈을 과감하게
 드러내고자 했다.

상상을 초월하는 미장센을 만들어내기 위해서는 풍부한 아이디어가 뒷받침되어야 할 것 같아요. 디자인할 때 아이디어는 주로 어디에서 얻으세요?

현시대의 모든 것이 아이디어가 되곤 해요. 패션쇼, 패션위크를 비롯해서 요새 이야기되는 트렌드, 영화, 산업, 철학까지 많은 것에서 영감을 얻어요. 그래서 시대를 아우르고 있는 개념을 늘 포착하고 트렌드가 무엇인지 연구하죠. 핫한 아이돌이 왜 인기가 많은지 분석해서 콘셉트를 잡기도 하는 것처럼요(웃음).

그럼 앞으로 상업 공간 디자인의 트렌드는 어떻게 전개될 것으로 보시나요?

판매, 홍보, 마케팅을 넘어서서 심화된 스토리가 있는 매장이 주를 이룰 거라 생각해요. 당장의 이익보다는 다른 가치를 위한 공간을 디자인하는 시대가 올 것 같아요. 브랜드마다의 스토리가 공간에 반드시 적용되어야 하고 단순히 작은 디자인 요소에 그치는 것이 아니라 공간에 있는 소비자가 동선에서부터 콘셉트를 느끼고 동참하게 되는 그런 스토리가 있어야 한다고 생각해요.

©Studio Gothic

갤러리 케이

리복 대구동성로점

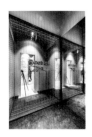

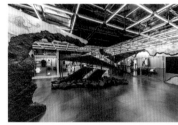

마크곤잘레스 팝업 스토어

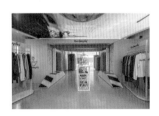

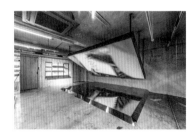

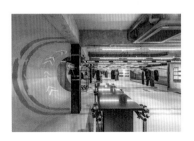

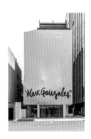

아크메드라비

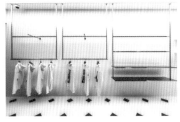

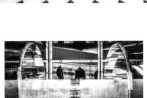

광야 서울

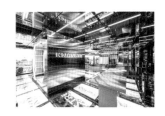

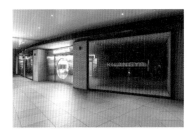

팬암 성수 플래그십 스토어

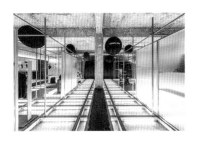

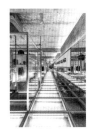

피레티 도산

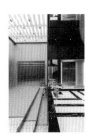

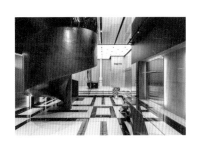

MY NAME IS
JOHN

마이네임이즈존 이우남 대표

회화를 전공한 이우남 대표와 건축을 전공한 신동욱 소장 그리고 시각 디자인을 전공한 사이먼 존 위덤이 설립한 공간 디자인 스튜디오다. 서울과 런던에 거점을 두고 공간이라는 공통분모로 소통하며 런던은 물론 미국, 독일, 중국 등 해외 프로젝트도 활발히 진행 중이다. 국내에서는 지역별 특색을 살린 카페 공간이나 플래그십 스토어, 팝업 스토어 등을 설계하고 있으며 LG전자와도 꾸준히 협업을 이어가고 있다.

@mnjdesign.studio

경계 너머의 공간

마이네임이즈존의 작업은 넓고 깊다. 다양한 성격의 공간에 대한 이해는 물론 글로벌 디자인 트렌드, 가구, 음악 등 매달 다채로운 주제로 워크숍을 진행하고 음악까지 디자인하며 끊임없이 새로운 방향성을 찾아나가는 중이다.

인터뷰어 _ 김소연

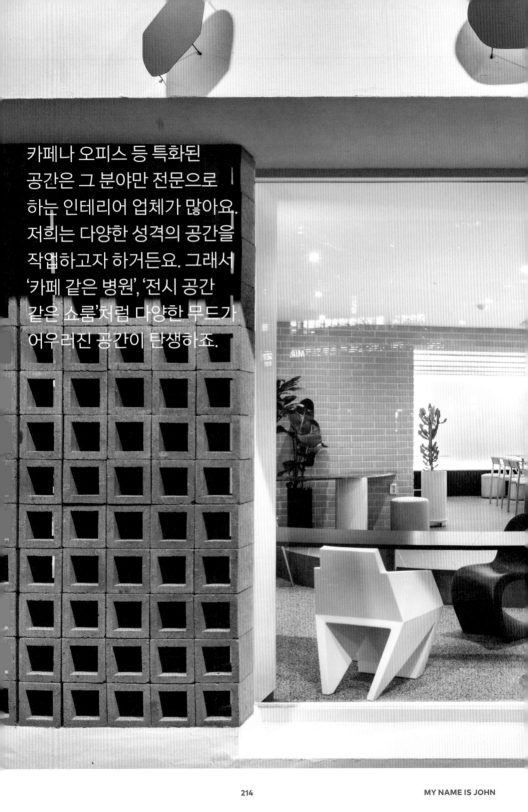

카페나 오피스 등 특화된 공간은 그 분야만 전문으로 하는 인테리어 업체가 많아요. 저희는 다양한 성격의 공간을 작업하고자 하거든요. 그래서 '카페 같은 병원', '전시 공간 같은 쇼룸'처럼 다양한 무드가 어우러진 공간이 탄생하죠.

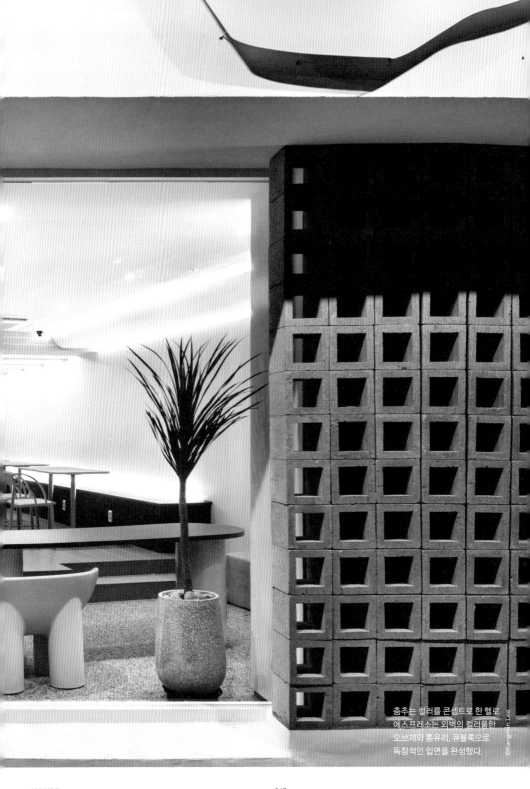

춤추는 컬러를 콘셉트로 한 헬로
에스프레소는 외벽의 컬러풀한
오브제와 통유리, 큐블록으로
독창적인 입면을 완성했다.

©Kangmin Lee

집 같은 쇼룸, 카페와 같은 집처럼 공간 성격과 풍경의 경계가 허물어지고 자유롭게 혼재하는 시대. 더 나아가 많은 것을 담고 경험할 수 있는 공간이 각광받기도 한다. 카페부터 호텔, 오피스, 피트니스 센터까지 다양한 프로젝트를 넘나들며 두터운 포트폴리오를 쌓아온 마이네임이즈존이 바라보는 상업 공간 트렌드는 어떨까?

마이네임이즈존이라는 이름에는 어떤 의미를 담으셨나요?

영국의 공간지 〈더 월드 오브 인테리어스(The World of Interiors)〉가 있는데, 그 잡지의 에디터 사이먼 존 위덤(Simon John Witham)과 인사이트를 주고받으며 협력하고 있습니다. 클라이언트의 니즈를 파악해 그에게 공유하면 유럽의 최신 트렌드를 포함한 리포트를 보내주죠. 그와 제 영어 이름 모두 존(John)이라는 점에 착안해 직관적인 네이밍을 했어요.

가구 쇼룸 같은 스튜디오가 인상적이에요.

오리지널 가구를 수입해 선보이는 Dkff라는 브랜드를 함께 운영하고 있어요. 저희가 공간 디자인 스튜디오를 운영한 지 15년이 넘었는데요, 브랜딩이라는 개념이 공간 디자인에 적극적으로 도입되기 시작한 이후로 디자인 콘셉트와 최종 마감 그리고 가구까지 총체적으로 구현하게 되었죠. 소비자 또한 가구에 대한 눈이 많이 높아졌기 때문에 상업 공간도 자연스럽게 오리지널 가구에 주목하고 있어요. 수입 가구는 국내에 스톡 제품이 거의 없고, 주문을 하더라도 2~6개월 소요되므로 효율성을 높이기 위해 가구를 컬렉팅한 것이 브랜드의 시작이었죠. 저는 디자인이란 항상 출발 지점이 있어야 한다고 생각해요. 그래서 1970~1980년대를 대변하는 리미티드 빈티지 제품 위주로 셀렉트하고 있어요.

스튜디오 내에 가구를 제작하는 공간도 넓게 할애하셨고요.

국내 인테리어는 목공이 차지하는 부분이 많아요. 또 대부분의 경우에 작은 규모로 매장을 운영하기 때문에 공간 활용이 중요하거든요. 자투리 공간, 수납공간을 위한 가구를 직접 제작해 활용도를 최대로 끌어올리고 있죠.

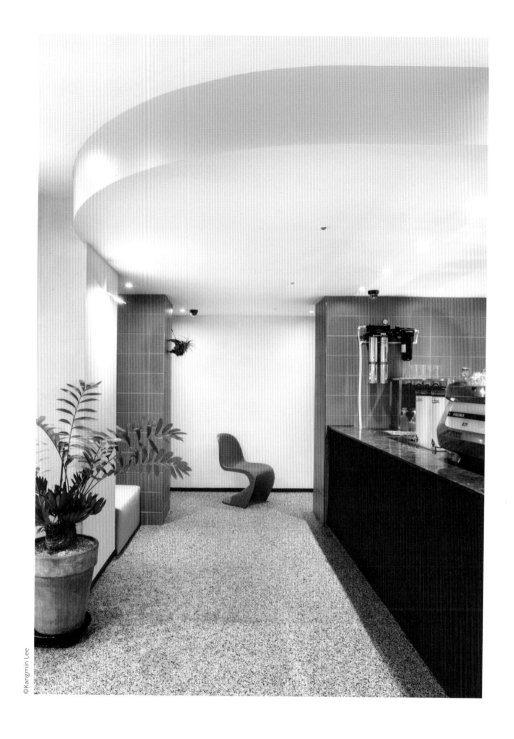

©Kangmin Lee

팝 아트적인 컬러감과
유기적인 형태가 특징인
가구들을 배치했다.

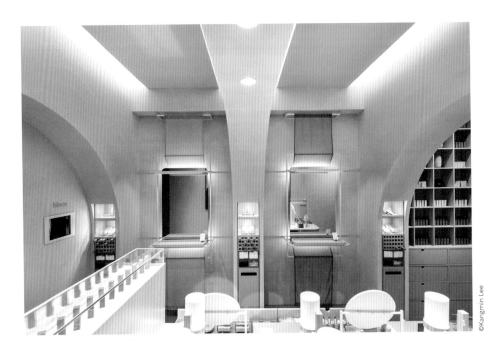

©Kangmin Lee

©Kangmin Lee

©Kangmin Lee

1 감각적인 브랜드의 이미지를 공간에서도 일관되고
 세련되게 유지하고자 한 힌스 매장.
2 제품을 강조하기보다 브랜드의 무드로 공간
 전체를 아우르고 방문객과 대화할 수 있는 공간을
 마련하는 데 초점을 두었다.
3 톤 다운된 핑크 컬러와 매트한 재질로 차분한
 분위기를 연출하는 붙박이 선반.

©Kangmin Lee

아늑한 공간감을
극대화해 브랜드와의
친밀감을 높이고자 했다.

박공지붕 형태의 천장, 높은
층고, 벽돌 마감으로 독특한
분위기를 갖춘 아크메시.

©Kangmin Lee

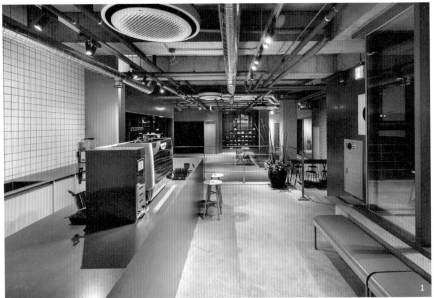

1 바이널씨 사내 카페로 시작해서
 일반인도 이용할 수 있게 리뉴얼된
 디저트앤커피 언커먼. 노출 콘크리트와
 포스맥을 사용했는데, 오묘하면서
 빛에 따라 색이 달라지는 포스맥은
 바이널씨의 아이덴티티를 상징한다.
2 한국의 전통 책가도에서 영감을 받은
 디자인의 높은 책장을 연출했다.

가구로부터 공간이 디자인되는 경우도 있나요?

헬로 에스프레소는 오리지널 가구가 주인공인 프로젝트예요. 직장인이 많고 프랜차이즈 카페가 몰려 있는 곳에 위치하다 보니 차별점이 필요했죠. 고민 끝에 오리지널 가구를 놓고 업무에 지친 직장인들이 품격 있게 휴식을 취할 수 있는 공간으로 디자인했어요. 팝 아트적인 컬러감과 유기적인 형태가 돋보이는 오리지널 가구를 선별해 아티스틱한 공간을 연출하고 이에 걸맞게 위트 있는 바나나 형태의 긴 테이블을 제작해 매치했죠. 누데이크 동탄점 등 상업 공간에 가구를 디렉팅하는 일 또한 하고 있어요.

마이네임이즈존은 카페, 호텔, 오피스, 피트니스 센터 등 다양한 카테고리의 프로젝트를 진행해왔어요. 하나의 카테고리에 특화된 스튜디오가 완성하는 공간과 결과물이 다를 것 같아요.

카페나 오피스 등 특화된 공간은 그 분야만 전문으로 하는 인테리어 업체가 많아요. 저희는 다양한 성격의 공간을 작업하고자 하거든요. 그래서 '카페 같은 병원', '전시 공간 같은 쇼룸'처럼 다양한 무드가 어우러진 공간이 탄생하죠. 클라이언트들이 그런 니즈를 가지고 저희를 찾기도 하고요. 바이널씨는 카페 같은 편안한 오피스를 의뢰한 프로젝트였는데, 완성도 있는 결과물 때문에 후에 실제로 카페를 운영하게 되었다고 해요(웃음).

그렇다면 다양한 경험을 빗대어보았을 때 상업 공간 디자인이 가야 하는 방향성은 무엇이라고 생각하세요?

요즘에는 결국 소비자 경험 중심의 공간 디자인이 이뤄지는 것 같아요. 그래서 클라이언트에게 상업 공간은 그곳을 찾는 소비자의 경험을 중심으로 디자인해야 한다는 말씀을 많이 드려요. 예를 들어 레스토랑을 기획한다면 1순위는 맛이고, 2순위가 소비자 경험을 이끌어내는 장치, 그 뒤 3순위에 와서야 아름다운 디자인이 손꼽히죠. 일례로 성수동의 힌스 작업을 들 수 있어요. 클라이언트는 탄탄한 제품력을 기반으로 입소문으로 사람들이 찾아드는 브랜드를 의도하고자 했죠. 더욱이 매장도 사람이 많이 안 다니는 도로에 자리했기 때문에, 여기저기서 눈에 밟히는 브랜드 매장이 아닌 나만 알고 싶은 보물 같은 공간을 만들고자 했어요. 기존의 좁은 면적에 비해 천장이 많이 높았는데, 의도적으로 천장을 낮춰서 집중도를 강화했어요. 동굴처럼 좁고 아늑한 공간에서 편안하게 제품도 발라보고 인증샷도 찍을 수 있도록 기분 좋은 경험의 공간으로 연출했죠. 여기에 백화점에서 쓸 법한 고급 조명을 활용해 한층 편안하고 안락한 분위기를 고조했어요.

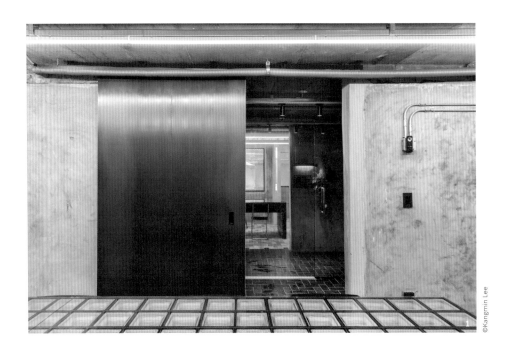

©Kangmin Lee

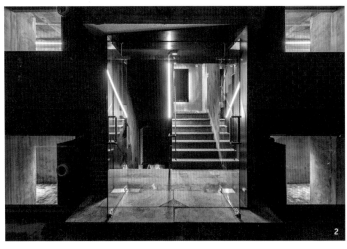

©Kangmin Lee

1 어셈블인은 기존 원룸
 건물에서 구조를 최대한
 살려 오피스로 탈바꿈했다.
2 금속과 유리를 이용해
 투명하고 개방감 있는
 디자인으로 마감했다.

MY NAME IS JOHN

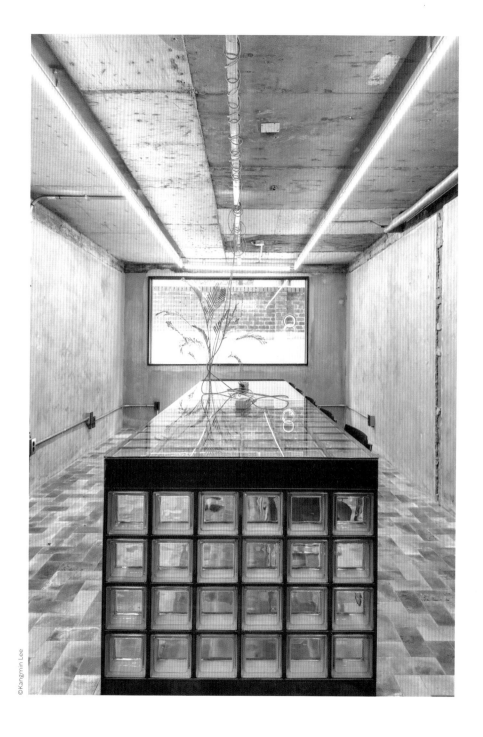

©Kangmin Lee

파리의 헤리티지와 뉴욕의
유니크함을 동시에 담고자
한 꼼나나 청담.

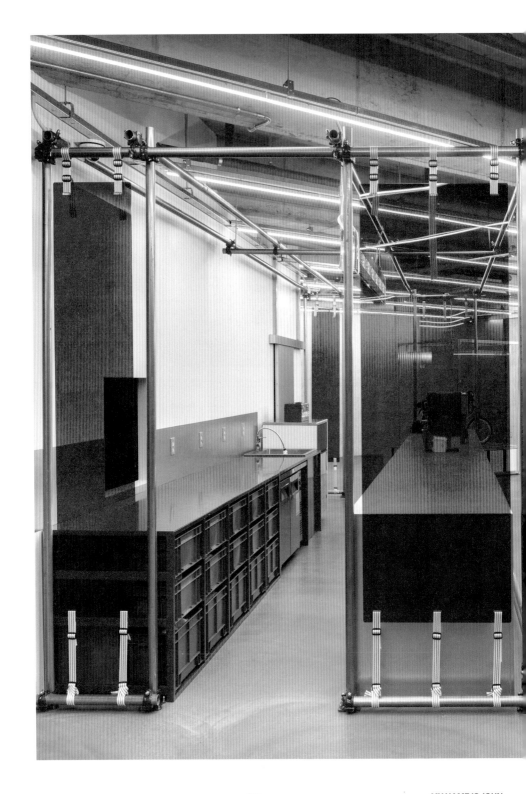

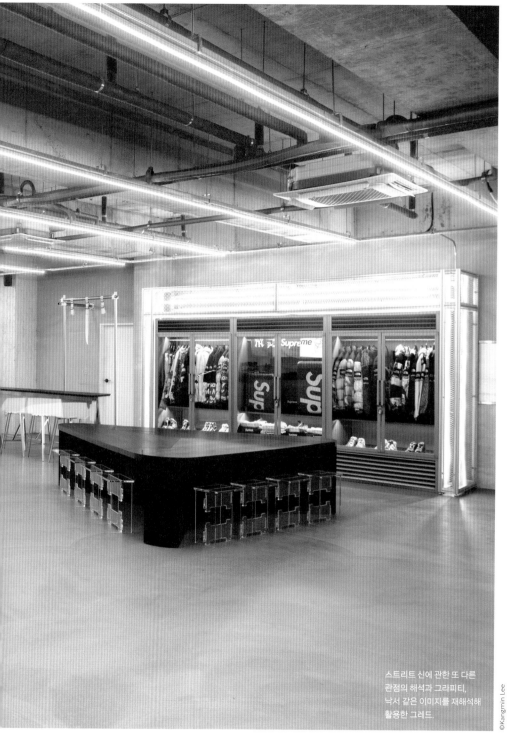

스트리트 신에 관한 또 다른
관점의 해석과 그라피티,
낙서 같은 이미지를 재해석해
활용한 그레드.

©Kangmin Lee

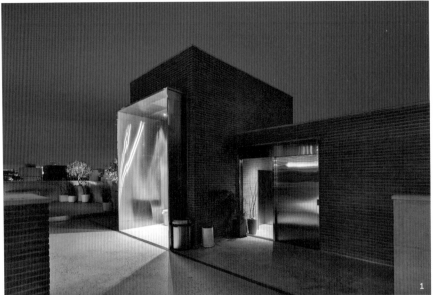

©Kangmin Lee

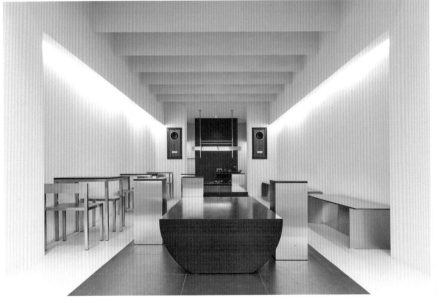

©Kangmin Lee

1 바이널씨 오피스에 탁 트인 루프톱을
마련하고 야외용 벤치, 테이블, 파라솔,
식물로 데커레이션해 여유로운 감각을
돋운다.
2 플레누스는 길고 좁은 구조의 공간이
지닌 단점을 해소하기 위해 연극
무대처럼 연출하고자 했다.

소비자 경험이 강조되는 시대라 하더라도 클라이언트와 충돌이나 설득의 과정이 있었을 것 같아요.

프랜차이즈 카페 루프트 커피의 망원점을 담당하게 되었어요. 원래 루프트 커피의 아이덴티티가 하와이안이었는데, 망원동 사이트의 특성과 그곳을 찾는 소비자들의 니즈를 고려해보면 트로피컬한 콘셉트가 적합하지 않겠다는 판단이 들었죠. 신도시형 개발이 이루어지지 않은 망원동은 골목마다 품고 있는 역사가 많아 매력적인 동네잖아요. 그래서 클라이언트를 설득해 하와이안 콘셉트를 과감하게 지워내고 원래 공간이 가지고 있는 매력을 담백하게 드러냈죠. 불필요한 것을 덜어내는 철거 단계를 거치니 간결한 H빔이 드러났고, 여기에 바리솔 조명을 설치해 공간 전체를 아우르는 거대한 조명 오브제로 탈바꿈함으로써 러프하면서도 현대적인 미감의 공간을 탄생시켰어요.

소비자들은 점점 더 새로운 경험을 원하잖아요. 이러한 새로운 경험의 추세가 어떻게 흐를 것이라 생각하세요?

매번 다양한 방향성을 가질 수 있다고 생각해요. 최근에는 마케팅 분야에서 불편함을 느껴야 오히려 더 기억에 남는다는 개념이 떠오르고 있더라고요. 필인 프로젝트는 경직된 형태의 좌석에 자갈을 깔아서 연출했는데, 불편할 수도 있지만 재미난 연출로 느껴지고 인스타그래머블한 요소가 되더라고요. 또 클라이언트 입장에서 조금 불편하게 좌석을 연출해야 테이블 회전을 촉진해서 매출이 더 나오기도 하고요. 그런 면에서 효율을 높이는 것도 디자인의 한 방향성이지 않을까요.

마이네임이즈존이 앞으로 가고자 하는 길은 무엇일까요?

저는 공간 디자인이 컨템퍼러리 아트의 한 장르라고 여겨요. 공간 트렌드도 너무 빠르게 변화하고 소비자들의 눈도 높아지면서 디자이너가 대안으로 제시할 수 있는 것은 디자인의 영역에 예술적이고 회화적인 것을 넣는 방법이죠. 그래서 저희는 처음부터 끝까지 완벽하게 그것을 구현하기 위해 시각적인 것은 물론 그곳에 흐를 음악까지 만들어요. 자연의 소리와 인위적인 음을 섞어 자연을 상상하게 하는 엠비언트 장르의 음악처럼요. 그 외에도 한 달에 한 번씩 사내 워크숍을 진행해 다양한 것을 배우고 이를 디자인에 적용하고자 노력하고 있어요.

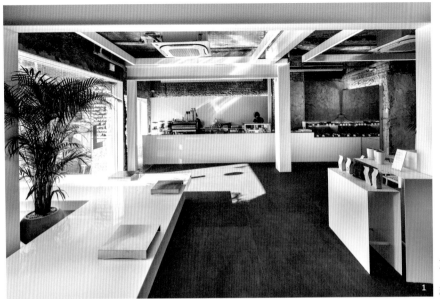

©Kangmin Lee

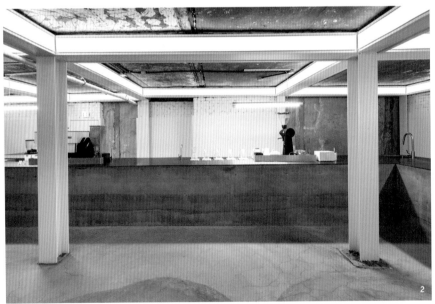

©Kangmin Lee

1 오래된 가옥으로 연립주택의 틀과
 정원을 살린 루프트 커피 합정.
2 기존 공간의 러프함을 극대화한
 루프트 커피 망원은 H빔에 바리솔
 조명을 설치해 전체 공간을
 연결하는 거대 조명 오브제로
 바꾸었다.

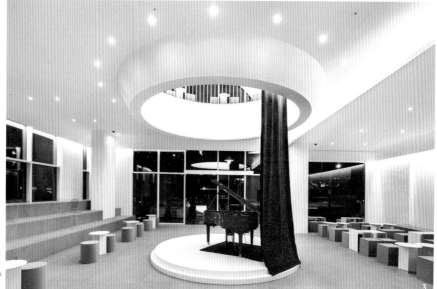

©Kangmin Lee

©Kangmin Lee

1 피스인더커피는
대형 자동 피아노가
부각되도록 무대같이
널찍하고 깨끗한 공간을
설계했다.
2 필인은 자갈 바닥과 가벽
등으로 독특한 공간감을
보여준다.

디저트앤커피 언커먼

루프트 커피 망원, 합정

그레드

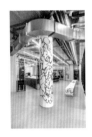

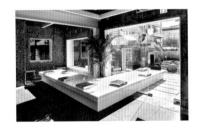

바이널씨

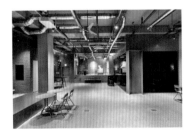

심세정 김포

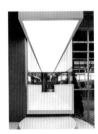

뷰디아니

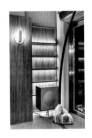

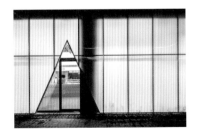

아크메시

플레누스

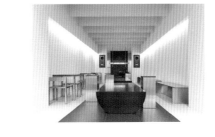

넘버링

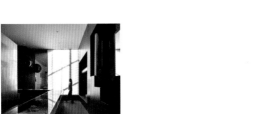

힌스

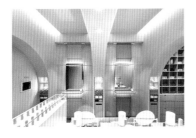

필인

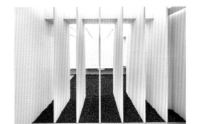

피스인더커피

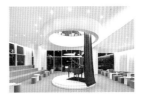

SHOWMAKERS

쇼메이커스 최도진 크리에이티브 디렉터

최도진 크리에이티브 디렉터가 2017년에 설립한 디자인 스튜디오 쇼메이커스는 아트와 사이언스의 경계를 탐구하며 실험적인 공간 디자인을 구축한다. 비일상적이고 조형적인 공간을 완성해 사람들에게 새롭고 즐거운 경험을 선사하며, 특히 국내외 브랜드의 플래그십과 팝업 스토어 디자인을 주로 작업한다. 아이오닉 현대 모터스튜디오 한남을 비롯해 최근에는 LG전자 서울리빙디자인페어 부스, 뉴진스 팝업 스토어, BGZT 랩 등의 프로젝트를 진행했다.

@showmakers_studio

여백에 그린 세계

쇼를 만드는 사람들. 아트와
사이언스의 경계를 탐구하며
실험적인 행보를 펼쳐나가는
쇼메이커스는 생동감 넘치는
시퀀스를 담은 공간으로 새로운
갈래를 구축하고 있다.

인터뷰어 _ 김소연

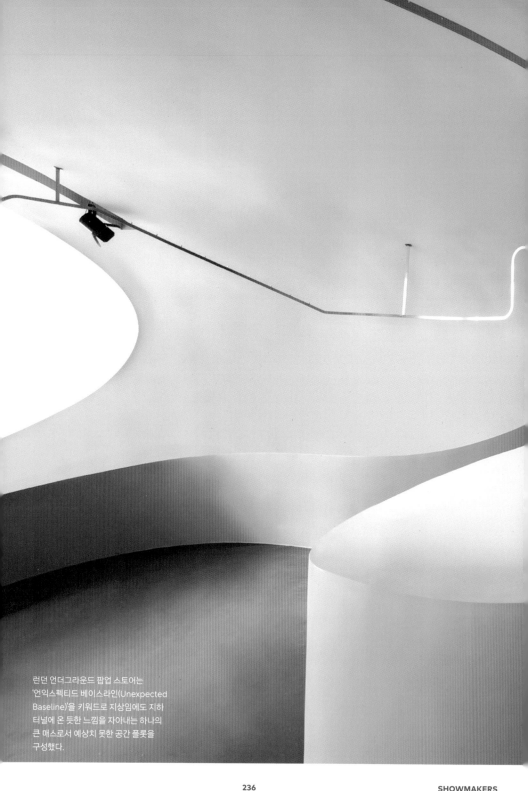

런던 언더그라운드 팝업 스토어는
'언익스펙티드 베이스라인(Unexpected
Baseline)'을 키워드로 지상임에도 지하
터널에 온 듯한 느낌을 자아내는 하나의
큰 매스로서 예상치 못한 공간 플롯을
구성했다.

아트워크나 오브제를 통해 공간의 서사를
풍부하게 담고자 하는데, 일반적인 구성을
탈피해 공간 전체를 일종의 뮤지엄으로
완전히 바꿔놓는 디자인적 관점에 집중하는
것이죠. 고객들이 일상적인 환경에 있다가
우리가 작업한 결과물을 맞닥뜨렸을 때
우회적인 충돌감을 느낄 수 있도록 긴장감과
세련됨을 추구하려고 해요.

사진 예술을 다루던 최도진 크리에이티브 디렉터가 공간 디자인을 선보이고 있다. 그를 필두로 쇼메이커스가 만들어낸 공간은 아트와 테크를 결합하고 비건축 요소를 가미해 오감을 다층적으로 자극한다. 새로운 것엔 늘 리스크가 따른다고 말하는 쇼메이커스의 용감무쌍한 공간은 천편일률적인 풍경에 짜릿한 긴장감을 더한다. 그와의 대화를 통해 공간 디자인이란 예술의 새로운 장르, 더 나아가 종합예술이 아닐까 생각해본다.

이전에 포토그래퍼로 일했던 독특한 이력이 있으시네요.

패션 포토그래퍼를 10년 정도 하면서, 제품과 공간을 찍는 일을 병합했어요. 사진과 공간은 시각적인 부분을 다룬다는 맥락에서 닮았다고 생각해요. 특히 구도와 조명에 대한 이해와 결과물에 대한 명확한 판단력을 기를 수 있었습니다. 사진이 평면을 작업하는 거라면 공간은 볼륨을 디자인하는 게 차이죠.

그 이후 젠틀몬스터에서 공간에 대한 경험을 쌓으셨어요.

젠틀몬스터에서는 고객들이 매장을 방문했을 때 특별한 경험을 할 수 있는 공간을 구성하는 게 목표였죠. 온라인 콘텐츠는 소비 속도가 빠르다 보니, 이를 오프라인에서 받쳐줄 수 있도록 25일마다 공간을 새롭게 탈바꿈시켰어요. 3년 동안 타이트한 타임라인에서 콘텐츠를 생산하다 보니 다양한 프로젝트를 빠르게 경험할 수 있었어요. 한정된 공간 내에서 고객의 유입과 흥미를 끄는 콘텐츠를 만들어야 했기에, 우회적이고 새로운 신들을 구축하는 데 몰입했죠. 제품은 뒤로 빼고 공간 전체를 하나의 쇼윈도처럼 연출해서 브랜드를 경험할 수 있도록 했고, 시각적인 것 외에 청각이나 미각적인 요소까지 경험 가능한 공간을 디자인했어요. 아울러 설치와 철거가 용이하도록 인테리어에서 쓰는 고급 마감재가 아닌 비건축 소재들을 적극적으로 활용하면서 다채로운 물성도 사용해볼 수 있었죠.

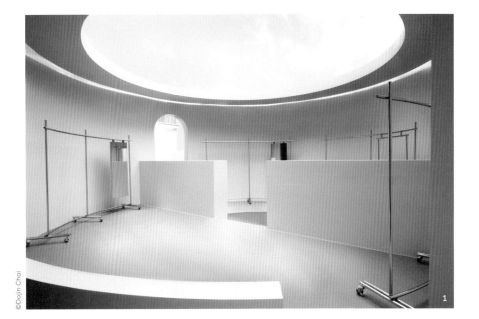

1

2

1 비일상적인 공간을 경험하게
 함으로써 브랜드 언더그라운드를
 감각적으로 각인시키고자 했다.
2 본질을 강조하는 재료들에
 브랜드의 키 컬러인 페일 그린을
 더해 클래식하면서도 생경한
 브랜드 고유의 헤리티지를
 형성했다.

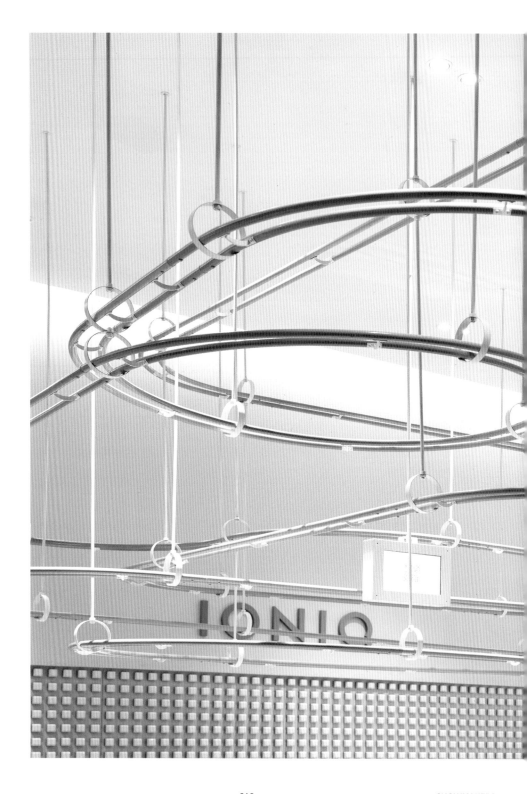

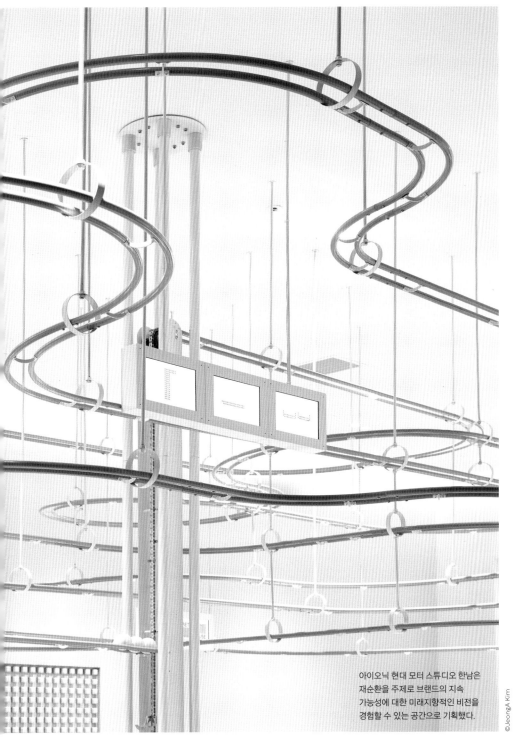

아이오닉 현대 모터 스튜디오 한남은
재순환을 주제로 브랜드의 지속
가능성에 대한 미래지향적인 비전을
경험할 수 있는 공간으로 기획했다.

©JeongA Kim

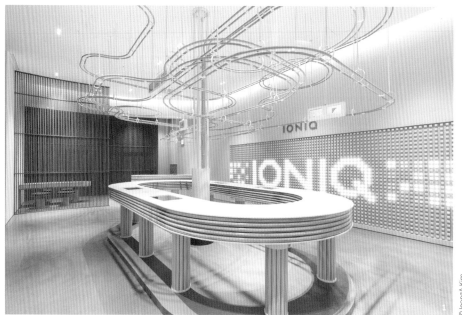

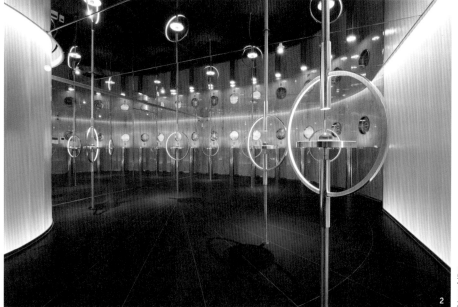

1 브랜드 컬러인 스카이블루와 아이오닉의
 픽셀 라이팅을 활용해 아이코닉한 이미지를
 강조했으며, 모든 가구는 친환경 재료로 제작했다.
2 공이 끊임없이 순환하며 재순환을 표현하는
 키네틱 롤링볼 머신과 픽셀 애니메이션을 함께
 연출해 고객들이 메시지를 즐겁게 경험할 수 있다.

그때의 경험이 지금의 작업에 많은 영향을 주었을 것 같아요.

다양한 테마를 다루고 익히면서 데이터를 쌓을 수 있었어요. 데이터를 바탕으로 지금의 쇼메이커스는 엘리먼트(Element)에 토대를 두고 공간을 구성하고 있습니다. 아트워크나 오브제를 통해 공간의 서사를 풍부하게 담고자 하는데, 일반적인 구성을 탈피해 공간 전체를 일종의 뮤지엄으로 완전히 바꿔놓는 디자인적 관점에 집중하는 것이죠. 방문객들이 일상적인 환경에 있다가 우리가 작업한 결과물을 맞닥뜨렸을 때 우회적인 충돌감을 느낄 수 있도록 긴장감과 세련됨을 추구하려고 해요.

그 충돌감이란 공간에서 어떻게 구현되는 것일까요?

사람들의 기억에 남는 장면을 만들기 위해서는 충격을 만드는 작업이 효과적이라고 생각합니다. 우리가 하는 디자인은 공공의 역할을 하는 디자인이라기보다는 조금 날카롭더라도 브랜드의 특징을 명확하게 보여주는 것이어야 하죠. 브랜드마다 구성이 다르긴 하겠지만 결과적으로 감정을 컨트롤하는 새로움을 보여주는 것이 키 포인트라고 생각합니다. 얼마 전 서울리빙디자인페어의 LG 일렉트로닉 전시 부스를 디자인했어요. 주어진 아이템은 '무드업 냉장고'였는데, 패널에 빛이 들어와서 사용자의 환경에 따라 무드가 다양하게 변하는 디자인이 세일즈 포인트였죠. 차갑고 테크니컬한 가전제품의 이미지를 벗어나 빛으로 표현하는 스토리를 음악이라는 장르와 연결해 감성적이고 예술적으로 표현하고자 했어요. 그래서 춤추는 악기를 콘셉트로 춤추는 발레리노의 모습을 형상화해 악기를 디자인했습니다. 360도로 회전하는 셰이커와 브라스로 제작된 심벌즈, 그리고 우드블록은 각각의 보디 스케일에 따라 다양한 음역을 형성하며 비트에 맞춰 연주되는데, 이 이색적인 사운드에 냉장고 패널의 라이팅이 공간을 시시각각 변화시키는 마법적이고 초자연적인 풍경이 펼쳐집니다.

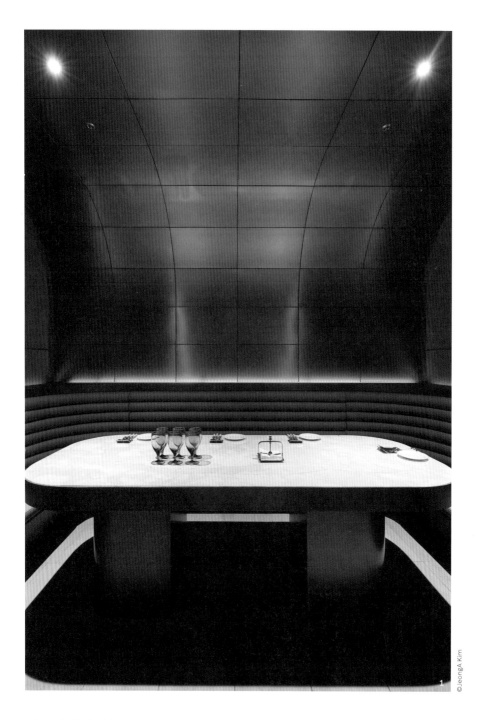

©JeongA Kim

브론즈와 대리석, 샌드 컬러
타일 등을 매치해 금성 같은
외계 행성의 분위기에서 다양한
식음료를 즐길 수 있는 바 오르빗.

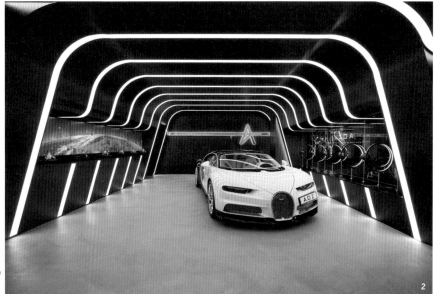

1 에일리언 오더즈의 첫 번째 오프라인 공간으로,
 1층은 미지의 세계로 진입하는 포털로서 유선형과
 반복되는 선을 통해 몰입감을 조성했다.
2 '무드업 냉장고' 18대와 3종류의 타악기의
 하모니로 구성된 무드업 타임. 차갑고 테크니컬한
 가전제품의 이미지에서 벗어나 빛으로 표현하는
 스토리를 음악이라는 장르와 연결해 감성적이고
 예술적으로 표현했다.

사이버펑크를 테마로
기획한 뉴진스 팝업
스토어는 1990년대
레트로풍의 감성과 디지털
이미지를 형태적으로
결합해 강렬하고 이색적인
분위기를 풍긴다.

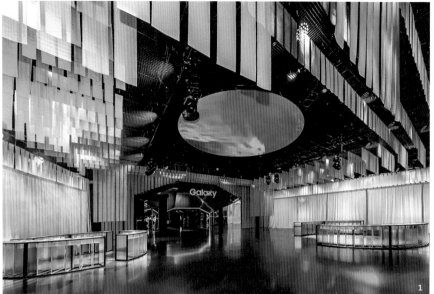

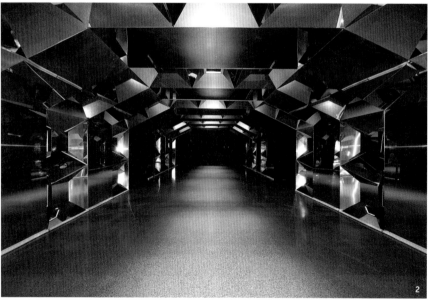

1 자신의 라이프스타일을 즐기는 젊은
 세대를 타깃으로 한 디바이스의 혁신에
 맞춰 타임 워프를 콘셉트로 디자인한
 삼성 갤럭시 언팩 2019.
2 관객이 자발적으로 이동할 수 있도록
 부스 섹션을 배치해 제품의 기능성과
 아트를 경험할 수 있도록 했다.

쇼메이커스의 작업에서는 감각적 확장이 두드러지는 것 같아요.

단순히 오브제나 건축만을 보여주기보다는 다층적인 접근이 필요해요. 여러 분야의 요소를 혼합해서 확장되는 디자인. 그래서 아트나 테크적인 요소를 결합하거나, 자연의 요소 또는 비건축 소재를 다루기도 하죠. 다른 아티스트들과의 협업 또한 우리가 구현하고자 하는 이상적인 디자인을 보여줄 수 있는 활로가 돼요. 일례로 바니스 뉴욕 뷰티의 첫 플래그십 스토어를 들 수 있는데요. 1층은 상상 속의 공간 오셀라 숲을 시각화했는데, 치유의 샘인 오세반 분수를 중심으로 숲이 둘러싸고 있어요. 분수는 스토리의 신비로움을 극적으로 연출하기 위해 2m가 넘는 대형 아크릴과 조명으로 제작했고, 키네틱 장치를 통해 끊임없이 흐르는 깨끗한 오세반의 샘물을 형상화했죠. 2층은 화장품의 대표적인 성분이자 오셀라 숲에 존재하는 클라우드베리를 와이드한 영상과 함께 키네틱 오브제로 재해석해 표현했어요. 또 다른 주성분인 워터는 유리블록을 활용해 외부에서 들어오는 햇빛을 통해 공간에 물이 일렁이는 형상이 맺히도록 했습니다.

계속 새로운 것을 보여주기 위해서는 그만큼 리스크도 따르겠네요.

매번 리스크를 감수하고 있죠(웃음). 과거의 방식을 되풀이하는 것이 아니라 계속 신선하고 새로운 것을 보여주려고 하기 때문에 스페이스 브랜딩이라는 것은 기업의 전략적인 요소를 탐구하고 새로운 것을 재생산하는 게 중요해요. 많은 기업이 스페이스 브랜딩을 원하지만 효과가 즉각적으로 보이지 않아서 한두 번 테스트하고 끝나는 경우가 많은 것 같아요. 각 브랜드의 성향에 맞게끔 충분히 실험하고 시행착오를 겪어야 한다고 생각합니다.

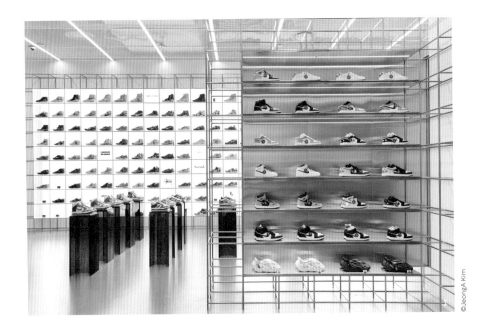

©JeongA Kim

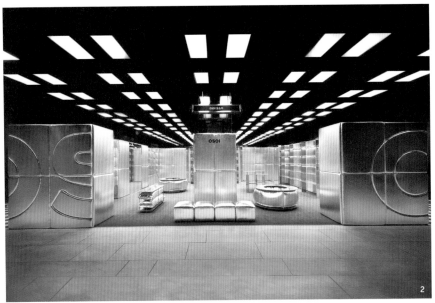

©Dojin Choi

1 BGZT 랩은 한정판 스니커즈가
 중심이 되는 매장인 만큼
 일반적인 방식에서 탈피해
 집기 자체를 하나의
 시스템으로 모듈화했다.
2 앤디 워홀의 실버 클라우드를
 모티프로 해서 만든
 오소이 팝업 스토어.

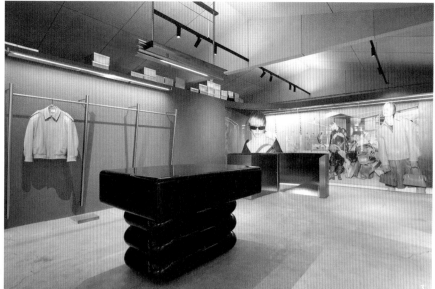

©JeongA Kim

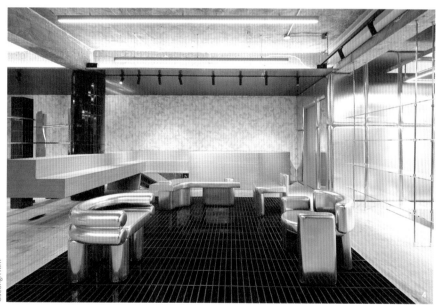

©JeongA Kim

1 과거 자동차 정비소였던 공간이
 오소이만의 브랜드 철학과
 쇼메이커스의 크리에이티브를 통해
 오소이 플래그십 스토어로 재탄생했다.
2 실버를 사랑하는 오소이의 페르소나는
 정비소의 여러 메커닉한 요소와
 비정형적 조형물에 입혀진 실버 마감을
 통해 드러난다.

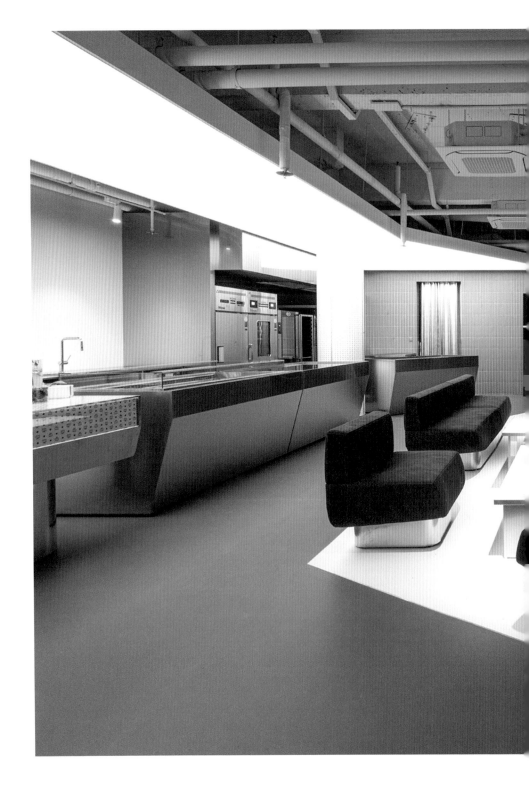

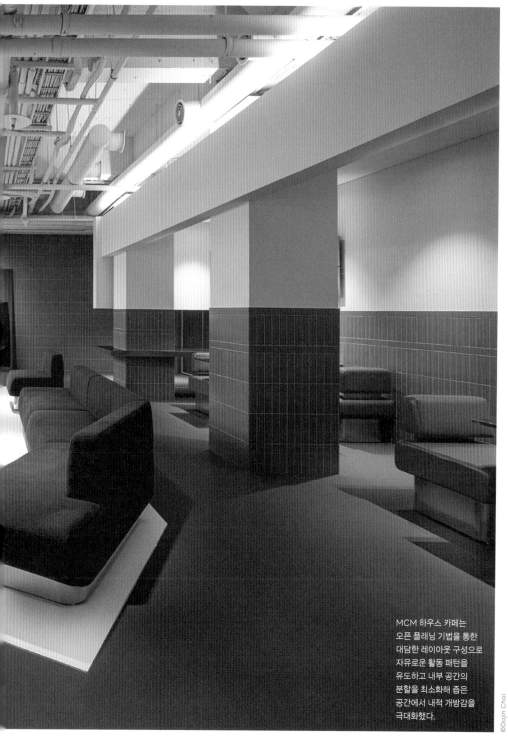

MCM 하우스 카페는
오픈 플래닝 기법을 통한
대담한 레이아웃 구성으로
자유로운 활동 패턴을
유도하고 내부 공간의
분할을 최소화해 좁은
공간에서 내적 개방감을
극대화했다.

©Dojin Choi

삼성 갤럭시 언팩 2019

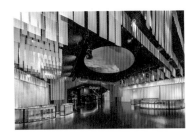

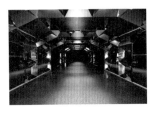

뉴진스 팝업 스토어

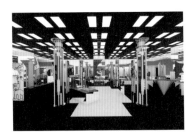

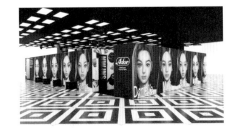

BGZT 랩

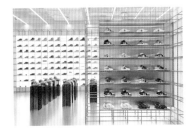

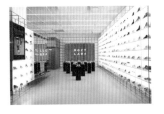

오소이 팝업 스토어

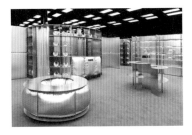

오소이 플래그십 스토어

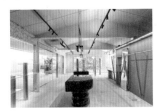

MCM 하우스 카페

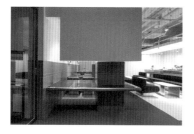

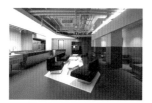

아이오닉 현대 모터 스튜디오 한남

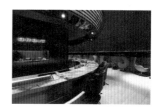

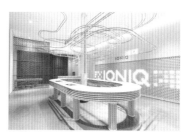

에일리언 오더즈

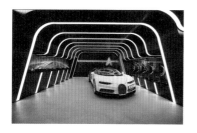

무드업 타임

오르빗

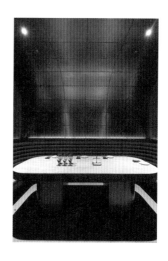

STOF

스토프 박성재 디렉터

스토프는 2019년 박성재 디렉터가 설립한 디자인 스튜디오로, 공간과 브랜드, 사용자가 한 지점에서
만났을 때 형성되는 관계와 위계를 디자이너의 관점에서 바라보고, 기능적인 측면과 더불어 차별화된
경험의 전달 방식을 다양한 상업 공간에 접목시키고 있다. 대표 프로젝트로 보난자커피, 폰트, 해슬리
나인브릿지 아카이브존, 콰니 등이 있다.

@stof.kr

겹을 가진 풍경

완전한 결과물을 만드는 첫걸음은
자신이 무엇을 하는지 명확히
아는 것이 아닐까. 눈에 보이지
않는 관계성까지 섬세히 엮어내
단단한 프로젝트로 완결 짓는
스튜디오 스토프를 만났다.

인터뷰어 _ 김소연

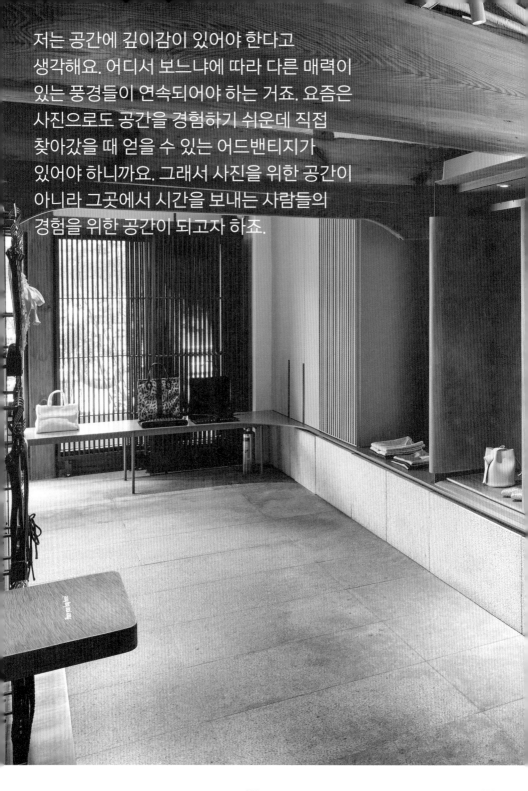

저는 공간에 깊이감이 있어야 한다고
생각해요. 어디서 보느냐에 따라 다른 매력이
있는 풍경들이 연속되어야 하는 거죠. 요즘은
사진으로도 공간을 경험하기 쉬운데 직접
찾아갔을 때 얻을 수 있는 어드밴티지가
있어야 하니까요. 그래서 사진을 위한 공간이
아니라 그곳에서 시간을 보내는 사람들의
경험을 위한 공간이 되고자 하죠.

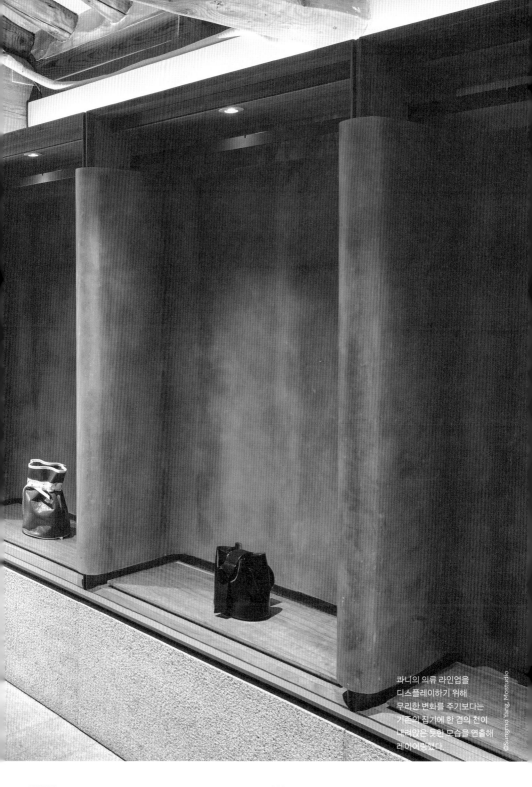

콰니의 의류 라인업을
디스플레이하기 위해
무리한 변화를 주기보다는
기존의 집기에 한 겹의 천이
내려앉은 듯한 모습을 연출해
레이어링했다.

©Sungmo Yang, Mostudio

하루가 멀다하고 상권이 변화하고 거리에 상업 공간이 범람하는 오늘. 하지만 풍요 속의 빈곤과 같이 다시 가고 싶은 공간을 떠올리기란 쉽지 않다. 내일이 기대되는 공간, 자꾸만 되찾게 되는 공간은 무엇이 다를까? 스토프의 박성재 디렉터는 결국 사람들이 머무는 공간, 그곳에는 '풍경의 다양성'이 있다 대답한다.

'스토프'라는 이름에는 어떤 의미가 담겨 있나요?
스토프는 네덜란드어로 먼지라는 뜻이에요. 눈에 보이지 않지만, 우리 주변에 존재하는 것들에 대해 생각하다가 나온 이름이죠. 공간을 다루다 보면 시각적인 것에 현혹되기 쉬운데, 그보다 보이지 않는 숨은 규칙 혹은 요소 간의 관계가 중요하다고 생각해요. 그 관계성을 재구축해서 시각적으로 드러내자는 생각으로 스튜디오를 시작하게 되었죠.

'눈에 보이지 않는 것'이 공간에서 어떻게 구현될까요?
공간에는 대상 및 주체가 있잖아요. 크게는 브랜드, 사이트부터 작게는 포스터나 여기서 이루어지는 서비스가 되죠. 저희는 각각의 대상에 대한 관계를 설정하고 그것을 시각화하는 작업을 해요. 전달하고자 하는 지향점을 뚜렷이 하기 위해 프로젝트를 작업할 때 코어, 메시지, 딜리버리의 프로세스를 강조하죠. 다시 말해 어떤 부분을 코어로 인식할지 탐구하고 제3자 혹은 불특정 다수에게 어떠한 메시지로 전달할지, 그 메시지를 어떻게 시각화해서 딜리버리할지 고민하는 거예요.

스튜디오의 인스타그램 계정을 보면 감성적인 스케치가 많이 포스팅되어 있어요. 그것으로 미뤄볼 때 코어는 정서적인 부분일까요?
아니요, 시작은 논리적으로 접근해요. 이성적으로 바라보고 당위성을 고민하죠. 건축의 답은 땅에 있다고들 하는데, 인테리어는 다르죠. 땅 외에도 브랜드, 불특정 다수의 사용자, 안에서 이루어지는 프로그램 등이 있으니까요. 공공성보다는 사용자에게 집중되다 보니 저희가 중요하게 생각하는 코어가 깊숙하게 침투할 수 있죠. 코어를 설정하고 어떻게 딜리버리할까 생각하는 과정에서 스케치하면서 감성적으로 접근해요. 마지막에는 실제로 만들었을 때 사용자의 니즈와 기능성을 충족할 수 있느냐를 검증해야 하기 때문에 다시 이성적으로 돌아오죠. MBTI로 따지면 T로 시작했다가 F가 되었다가 다시 T가 되는 과정이랄까요(웃음).

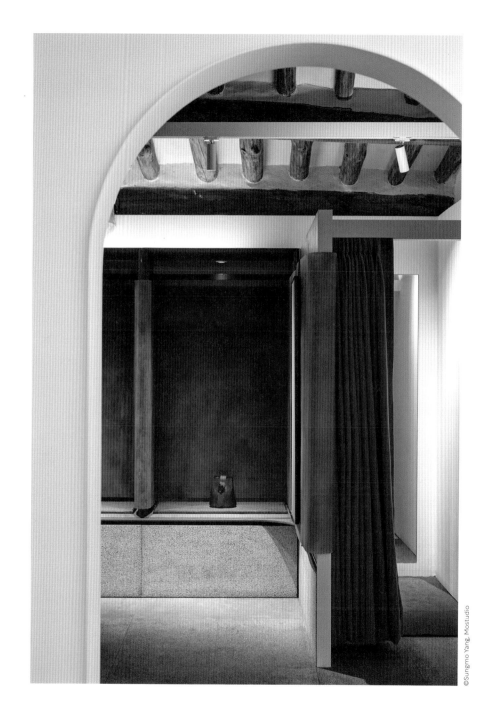

©Sungmo Yang, Mostudio

FRP로 제작된 레이어는
집기와 벽을 감싸며 공간
요소에 연결성을 부여한다.

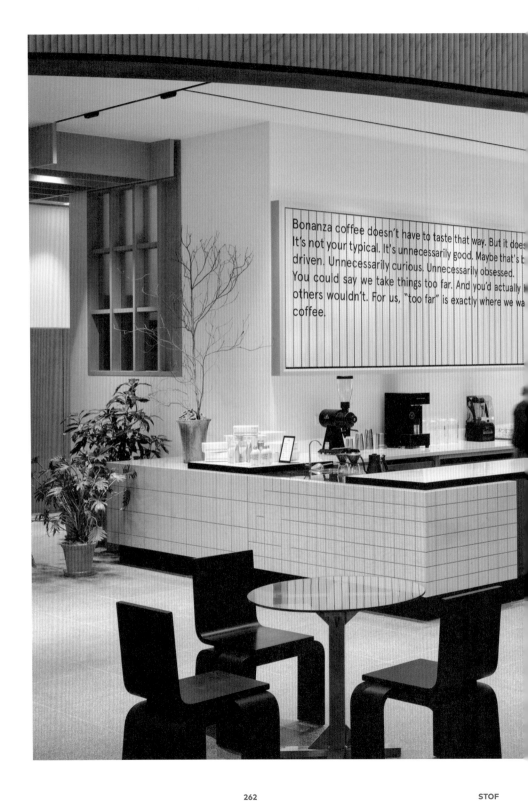

Bonanza coffee doesn't have to taste that way. But it does
It's not your typical. It's unnecessarily good. Maybe that's b
driven. Unnecessarily curious. Unnecessarily obsessed.
You could say we take things too far. And you'd actually [
others wouldn't. For us, "too far" is exactly where we wa
coffee.

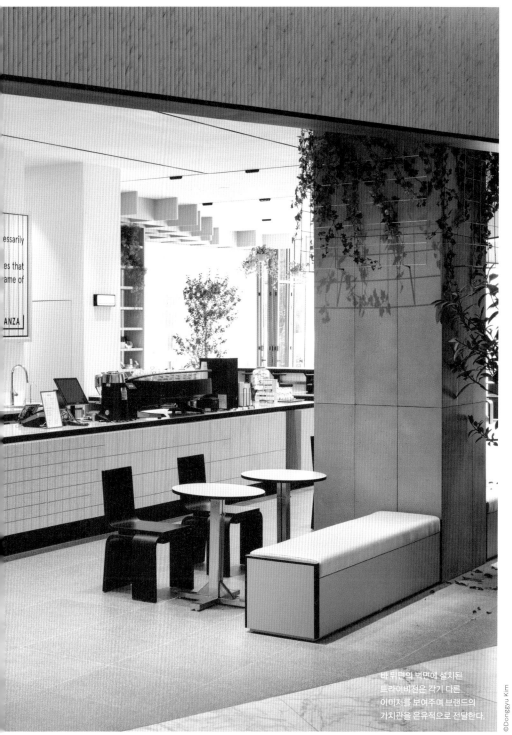

바 뒤편의 벽면에 설치된
트라이비전은 각기 다른
이미지를 보여주며 브랜드의
가치관을 은유적으로 전달한다.

©Donggyu Kim

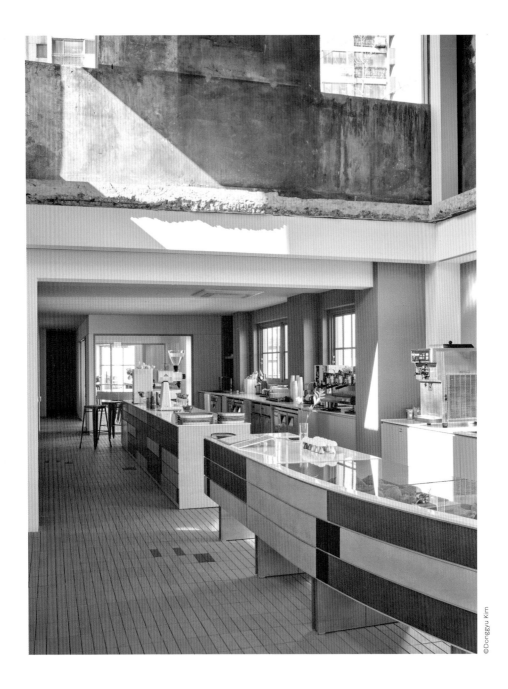

©Donggyu Kim

'중간자'라는 개념과
기존 공간의 낡음을 살려 연출한
폰트 용산.

프로젝트의 코어에 따라 관계성을 설정하는 방식이 달라지겠네요.

프로젝트마다 다르죠. 일례로 무형의 브랜드가 유형의 공간에 들어왔을 때 생기는 관계로부터 시작한 프로젝트로 폰트 카페가 있어요. 위치가 신용산인데, 그중에서도 일제강점기의 철도청 관사가 있던 매우 오래된 가게가 즐비한 지역이었어요. 위에서 내려다보면 커다란 건물이 깍둑썰기한 듯 나뉘어 있었죠. 클라이언트와 대화를 나눠보니 카페는 생산자와 소비자의 중간자 역할이라고 생각하기 때문에 공간에서도 그것이 잘 드러났으면 좋겠다고 하시더라고요. 이야기를 바탕으로 부지를 다시 보니 앞뒤로 길이 있는 이 공간이 두 길을 연결해주는 중간 다리처럼 느껴질 수 있겠더라고요. 중간 다리를 거치면서 커피를 소비하고 짧게라도 여유를 누리게 하는 것이 카페가 지향하고자 하는 중간자의 역할이라 생각했죠. 그래서 주변 골목길의 낮은 담장, 전봇대, 회단에서 영감을 받아 지름길 같은 모습의 공간을 만들었어요. 건물의 역사를 간직하면 좋겠다는 생각에 부분적으로 천장을 열고 오래된 기둥의 흔적도 남겨서 시간이 쌓여 있는 길을 걷는 듯한 경험을 주고자 했죠. 그곳의 커피 맛, 밝은 환대의 서비스, 오래된 흔적 등이 하나로 읽히거든요. 궁극적으로 공간 디자인이 브랜드와 융합되면서 경험과 기억으로 남는 게 방문객들이 느끼는 공감이 아닐까 싶어요.

개념보다 공간의 실체가 먼저 있는 경우는요?

이번에 인도네시아 발리에서 진행하는 프로젝트가 있어요. 캐주얼 다이닝, 파인 다이닝부터 카페, 베이커리 등 여러 가지 카테고리를 포함한 약 3300m²(1000평) 규모의 대형 한식 레스토랑인데요. 어느 정도 설계가 된 상태에서 클라이언트가 공간의 코어를 잘 모르겠다고 디자인적으로 재정리를 해달라고 의뢰했어요. 이미 30~40% 만들어진 상태에서 이야기를 부여해야 하는 프로젝트인 거죠. 각기 다른 프로그램을 관통하면서 한국적인 분위기를 내지만, 너무 전통적인 디자인 요소는 가져오지 않으려고 했어요. '인도네시아에는 없지만 한국에 있는 것은 무엇일까?'에서부터 시작했고, 사계절을 떠올렸죠. 우리에게만 있는 사계절과 우리 모두에게 있는 물이라는 개념을 결합해서 공간을 이끌어나갔어요. 여름의 장맛비, 가을의 나뭇잎이 떠 있는 연못, 겨울의 얼음 결정이 번져가는 모습 등을 디자인적으로 풀어낸 거죠. 관계성을 설정하는 것은 이런 식으로 이야기를 다시 만들어가면서 기존의 공간을 묶어주는 작업이 되기도 해요.

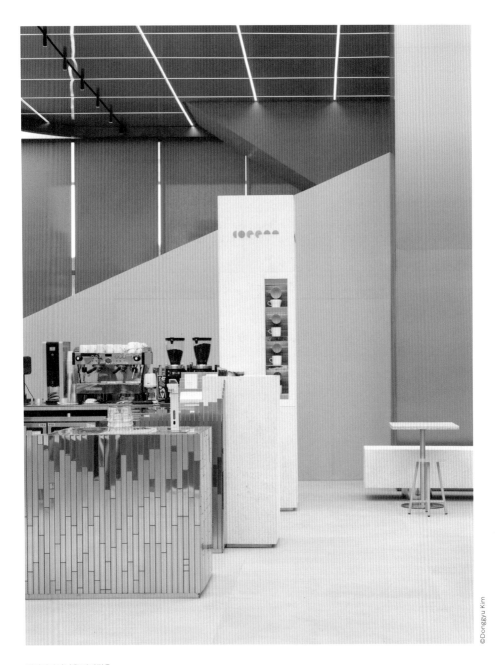

©Donggyu Kim

센터커피 강남은 디지털을
대표하는 삼성전자의 브랜드 공간
내에서 센터커피가 재해석한
디지털을 '리-픽셀레이션(Re-
Pixelation)'이라는 콘셉트로
공간을 연출했다. 다양한
반사도를 지닌 커피 바의 입면은
주변 환경을 픽셀화하고 있다.

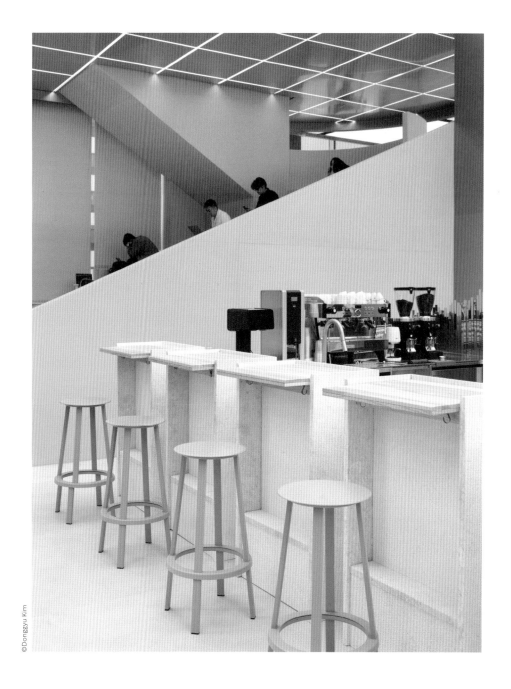

©Donggyu Kim

스테인리스 스틸, 석재,
애시우드 등 절제된 톤의
마감재를 주로 사용해
컬러가 강한 건축 요소들
사이에서 자연스럽게
밸런스를 유지한다.

콘피에르의 블랙 마블, 칠보 기법의 테이블 탑, 각기 다른 모습의 조명
기구는 마치 접시 위에서 식감을 돋우는 가니시와 같은 역할을 한다.

STOF

입장하면서 가장 먼저 마주하게 되는 독립된
리셉션이 특별한 경험을 암시한다.

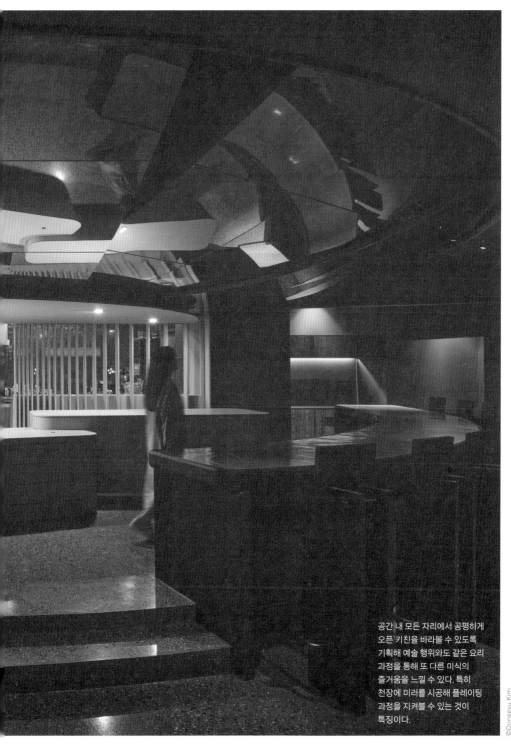

공간 내 모든 자리에서 공평하게
오픈 키친을 바라볼 수 있도록
기획해 예술 행위와도 같은 요리
과정을 통해 또 다른 미식의
즐거움을 느낄 수 있다. 특히
천장에 미러를 시공해 플레이팅
과정을 지켜볼 수 있는 것이
특징이다.

©Donggyu Kim

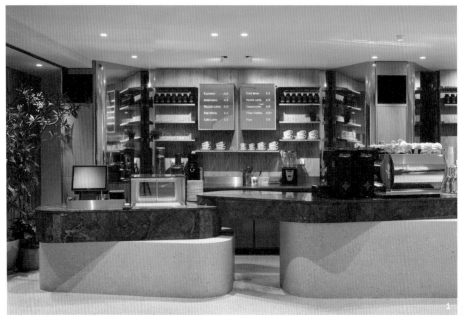

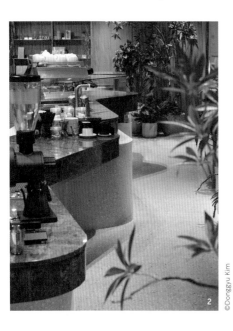

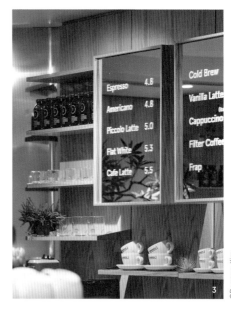

1 보난자커피의 한국 첫 번째 매장으로, 그린 마블과 애시우드
 등의 마감재로 기존 베를린 매장의 분위기를 유지하고자 했다.
2 다양한 각도로 행위를 바라볼 수 있는 공간을 통해 '필요 이상의
 가치'를 추구하는 브랜드관을 담았다.
3 구분되고 비틀어진 커피 바와 비스듬히 세워진 미러 월은
 각각의 행위를 구분하고 다양한 모습을 담는다.

STOF

요즘 상업 공간을 보면 저마다의 특별함을 내세우며 각축전을 벌이는 것 같다는 생각도 들어요. 그런 특별함에 대해서는 어떻게 생각하세요?

저는 '특별한 공간'에 대한 강박이 있지는 않아요. 예전에 인스타그래머블한 공간이나 포토존을 의뢰한 분들도 있었는데, 못 한다고 말씀드렸어요. 사실 제가 공간을 만들 때 가장 싫어하는 게 하나의 신(Scene)으로만 끝나는 풍경이거든요. 소비자 입장에서는 '사진에서 봤던 게 이거구나' 하고 끝나는 거잖아요. 저는 공간에 깊이감이 있어야 한다고 생각해요. 어디서 보느냐에 따라 다른 매력이 있는 풍경들이 연속되어야 하는 거죠. 요즘은 사진으로도 공간을 경험하기 쉬운데 직접 찾아갔을 때 얻을 수 있는 어드밴티지가 있어야 하니까요. 그래서 사진을 위한 공간이 아니라 그곳에서 시간을 보내는 사람들의 경험을 위한 공간이 되고자 하죠.

그렇다면 풍경의 깊이를 만들기 위해서는 어떻게 해야 할까요?

공간이 커야 할 필요는 없어요. 작은 공간에서도 사람이 들어와 무언가를 주문하고 자리에 앉는 일련의 과정에서 눈높이가 바뀌기 때문에 그 사람의 시야에 담기는 풍경이 많이 달라질 수 있죠. 시각적인 풍경뿐만 아니라 시간성을 다룰 수도 있을 것 같아요. 해가 뜨고 지는 하나의 사이클을 천천히 보여주는 프로젝트처럼요. 빛이나 소리처럼 변화하는 것을 담아 한 번 와서는 만날 수 없는, 방문하는 시간에 따라 다른 풍경을 보여줄 수도 있겠죠.

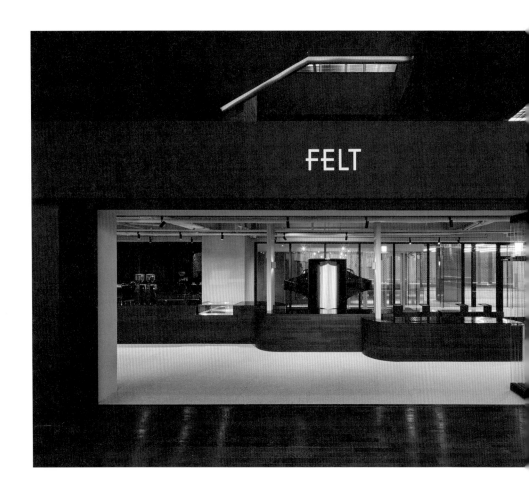

1 펠트커피 광화문은 고객들이
 커피를 들고 편안하게 밖으로
 향할 수 있도록 설계했다.
2 마치 오브제와 같은 커피 바의
 형태를 통해 서비스 영역과 고객
 영역의 구분을 모호하게 했다.

©Sungmo Yang, Mostudio

공간에 따라 풍경이라는 것이 제한적인 경우도 많지 않을까요?

고정관념을 깨면 제한적이지 않은 것 같아요. 광화문 디타워 로비에
있는 펠트커피를 작업한 적이 있어요. 약 99m²(30평) 되는 좁은
카페였거든요. 브랜드를 분석해보니 커피를 마시는 행위와 순간을
소중하게 여기는 것이 그들의 정체성이라는 생각이 들었어요. 그런데 그
작은 공간에 옹기종기 모여 앉아서 커피를 마시는 게 과연 소비자들에게
좋은 경험일까 의문이 남더라고요. 오히려 더 쾌적한 컨디션인 공용부로
나가서 마시게끔 유도하는 게 우리의 역할이겠다고 판단했어요. 보통은
공간 내에 소비자를 유치하려고 하지만 이 프로젝트는 밖으로 내보내는
노력을 한 거죠. 보통 카페 카운터에서 보이는 특정한 방향성이 있잖아요.
그걸 없애고 카운터가 하나의 조형물처럼 보일 수 있도록 해서 일반적인
카페의 레이아웃을 벗어나고자 했어요. 그리고 좌석은 최소한으로 두어
사람들이 자연스럽게 커피를 가지고 밖으로 나가서 햇빛을 받으며
시간을 보낼 수 있게 했죠. 실제로 현장에 가보니 소비자들이 공용부를
펠트커피의 일부로 생각하더라고요. 굉장히 성공적이었죠.

**소비자를 내보내는 상업 공간이라니 새로워요(웃음). 풍경이 다채로운
공간은 자연히 생명력도 길어질 것 같아요.**

공간과 브랜드의 언어가 잘 맞으면 생명력이 강해지는 것 같아요. 다양한
관계성으로 조형이 만들어지고 시너지가 잘 이루어졌을 때 오래가는
공간이 되는 거죠. 그것이 곧 풍경으로 읽히는 공간이기도 하고요.

©Sungmo Yang, Mostudio

보난자커피 롯데백화점 본점

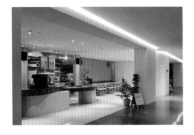

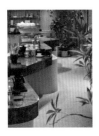

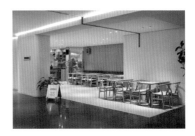

센터커피 강남

콘피에르

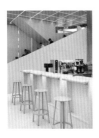

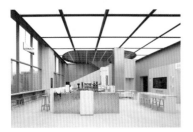

펠트커피 광화문

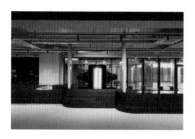

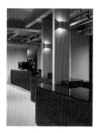

콰니

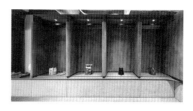

MTL 동탄

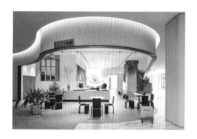

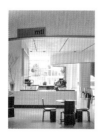

폰트 용산

 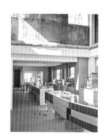

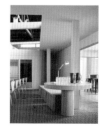

OFTN STUDIO

오픈스튜디오 김진수, 김수지 대표

건축, 인테리어, 가구 디자인, 브랜딩 등 다양한 분야를 넘나들며 활동하는 스튜디오다. 일상적인 소재, 개념을 통해 이전에 없던 조화, 공간을 의도하며 음악과 향, 질감 등 오감을 만족시키는 분위기의 공간을 설계해왔다. 브런치 카페 베이커베이커, 패션 쇼룸 어썸니즈 등의 대표 프로젝트가 있다.

@oftn.kr

켜켜이 채운 세계

음악, 미술, 공간까지 자극점이 높아진 지금, 오픈스튜디오는 금세 휘발되는 공간보다 언제 머물러도 편안하고 감도 높은 공간을 지향한다. 질감, 부피, 향 등으로 오감을 자극하는 분위기를 조성해 그만의 공간을 완성하는 스튜디오의 면면을 살펴보았다.

인터뷰어 _ 유승현

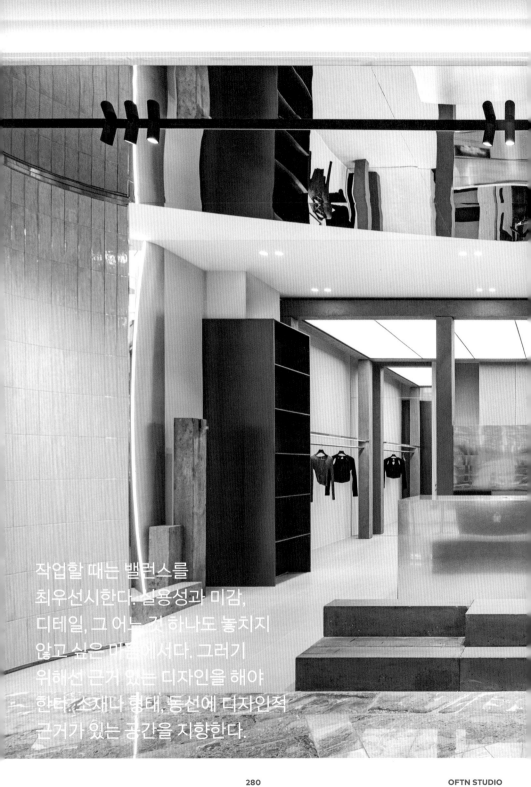

작업할 때는 밸런스를
최우선시한다. 실용성과 미감,
디테일, 그 어느 것 하나도 놓치지
않고 싶은 마음에서다. 그러기
위해선 근거 있는 디자인을 해야
한다. 소재나 형태, 동선에 디자인적
근거가 있는 공간을 지향한다.

OFTN STUDIO

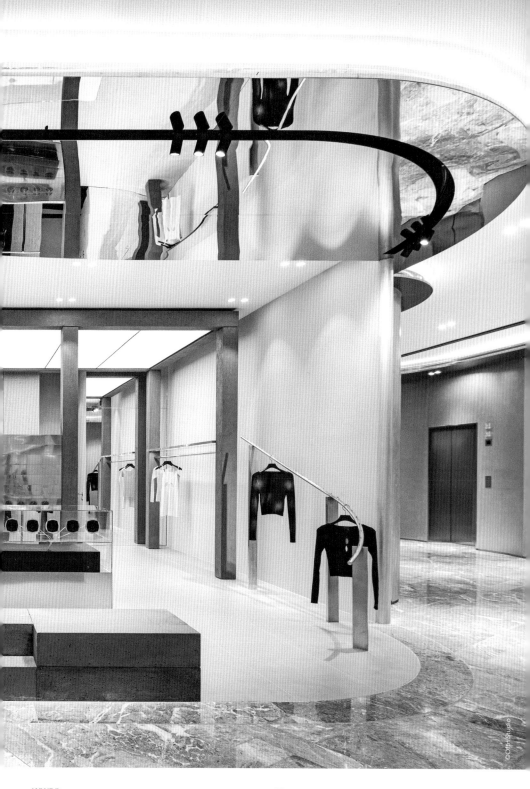

분위기가 좋은 사람, 공간은 그가 지닌 태도에서 비롯된다. 작은 것 하나에도 최선을
다하고, 그 노력이 조화로운 태도를 자아낼 때 우리는 그 분위기에 압도되곤 한다.
오픈스튜디오가 만든 공간 역시 세심하게 고르고 매만진 것들의 흔적이 역력하다.
물성과 비율, 디테일 무엇 하나 놓치지 않은 공간을 만드는 스튜디오의 노력을
들여다보았다.

스튜디오 이름의 뜻부터 묻고 싶었습니다. 방향성, 철학을 담는 경우가 많으니까요.
Oftn은 'Often(자주, 보통)'의 약어라고 들었습니다.

김진수 큰 뜻 없이 좋아하는 단어였습니다(웃음). 원래 늘 보통의 것, 흔히 발견할
수 있는 소재, 형태에서 디자인을 시작하고 싶은 마음이 컸어요. 또 철자는 다르지만
이중적인 의미로, 종종 우리 멤버들끼리 서로를 '오프너(Opener)'라 부르는데
클라이언트의 꿈과 생각을 열어주는 도구의 역할이 우리의 몫이라 생각했기
때문이에요.

김진수 대표는 대학 졸업 후 스튜디오를 바로 오픈했고, 김수지 대표는 회사에서
커리어를 쌓은 후 독립했다고요. 두 분의 다른 커리어가 스튜디오 운영에 시너지를
더할 것 같아요.

김진수 독립 후 꽤나 고생했습니다. 쉬운 길도 돌고 돌아 많은 곳과 부딪히며
왔어요. 현장에서 망치질을 하거나 디자인이라 말하기 어려운 작업도 맡아서
진행했고요. 그럼에도 정해진 룰, 관습에서 벗어나 자유롭게 일한다는 장점이
있었습니다. 김수지 대표는 회사에서 경력을 쌓았기에 시스템, 프로세스적인 부분을
안정화하는 데 큰 역할을 했어요.

김수지 이전에 한 회사에 오래 재직했습니다. 그곳의 방향성이나 색, 디자인
방법론 등을 자연히 흡수하게 되었죠. 김진수 대표와 일하는 것이 그것들을 깨는
계기가 되어주었어요. 디자인 시야가 넓어졌다고 느낍니다. 이전엔 따뜻한 감성의
디자인을 선호했다면, 이제는 조화로움이 가장 큰 지향점이에요.

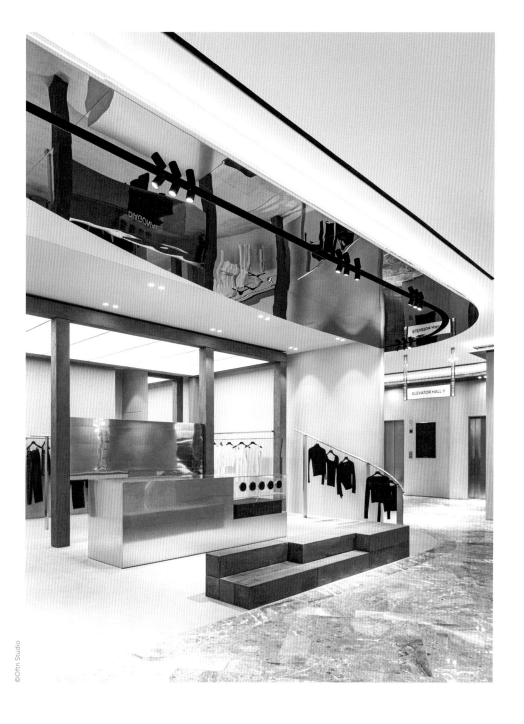

©Oftn Studio

신세계백화점 부산에 위치한
다이애그널 스토어. 형태적 단순함,
유니크함을 지향하는 브랜드의
콘셉트를 공간에 드러내고자 했다.

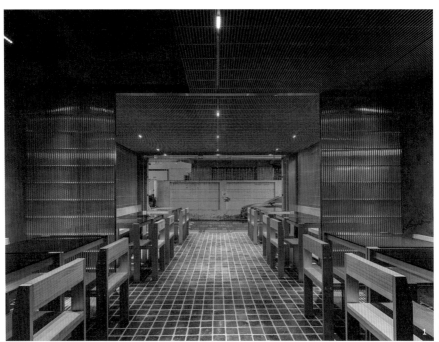

©Oftn Studio

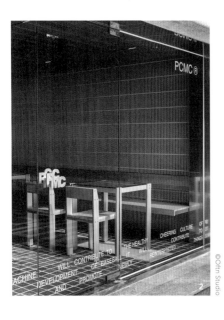

©Oftn Studio

©Oftn Studio

1 목재와 철재의 오묘한 조화를 의도한 PCMC 하이볼 바.

2 가구, 공간 디자인부터 음악 플레이리스트, 화장실의
핸드워시 하나까지 세심하게 신경 썼다.

3 하이볼을 제조하는 공간은 철재로 서늘하게, 손님의
몸이 닿는 부분은 목재로 아늑하게 구성한 테이블.

OFTN STUDIO

매우 공감해요. 그간 오픈스튜디오는 시각적 자극점이 높은 공간보다 감도가 높은 공간을 만들어왔다고 느끼거든요.

김진수 작업할 때는 밸런스를 최우선시합니다. 실용성과 미감, 디테일, 그 어느 것 하나도 놓치지 않고 싶은 마음에서요. 그러기 위해선 근거 있는 디자인을 해야 합니다. 소재나 형태, 동선에 디자인적 근거가 있는 공간을 지향합니다. 반대로 우리 스튜디오만의 색, 스타일을 추구하려고 장식적인 공간을 만드는 일은 지양하고요. 또 지속 가능한 공간을 추구합니다. 우리가 만드는 공간뿐만 아니라 클라이언트의 브랜드도 지속 가능해야 한다고 생각하거든요. 최근 팝업 스토어를 중심으로 공간 디자인의 트렌드가 무척 빨라졌습니다. 생명력이 매우 짧아진 공간을 볼 때 개인적으로는 아쉬운 마음도 들어요. 물론 디자이너로서 단발적으로 큰 관심을 모아 매출을 올리는 공간의 목적을 충족시키는 것만으로도 대단한 일이라 생각합니다. 사람들이 좋아할 만한, 반 보 앞선 트렌드의 공간을 만드는 게 쉽지 않잖아요. 그럼에도 저희는 계속 와서 머물고 싶은 공간을 만들고 싶어요.

머물고 싶은 사람엔 소비자도 있지만 공간에서 가장 오랜 시간을 보내는 스태프도 있잖아요. 그들에겐 실용성이란 키워드가 만족감에 큰 영향을 끼칠 듯하고요. 아무리 예뻐도 수납공간이 넉넉지 않고 동선이 복잡한 공간은 불편하기만 하니까요.

김진수 맞습니다. 공간 브랜딩이란 말을 참 좋아하는데 공간의 이해와 목적, 개성 등이 유기적으로 살아 움직일 때 발현된다고 봐요. 그래서 저희는 직원들이 어떻게 일하는지, 어떤 서비스 정신을 갖고 임하는지, 손님과 무슨 말을 주고받는지 늘 궁금해요. 작업에 앞서 클라이언트에게 묻는 것이 많습니다(웃음). 때론 기능, 실용을 디자인 중심에 내세울 때도 있습니다. 패션 브랜드 어썸니즈 쇼룸이 대표적인데, 클라이언트는 창고 같은 공간을 원했어요. 창고라는 단어에서 아이디어를 얻어 손님들에게 브랜드의 대표 상품인 퍼 모자 하나하나를 꺼내 착용, 경험시켜주는 과정을 디자인으로 풀어냈어요. 오브제 월이 그것인데 공간의 중심을 잡아주는 동시에 수납력도 넉넉해 매우 만족하는 프로젝트예요.

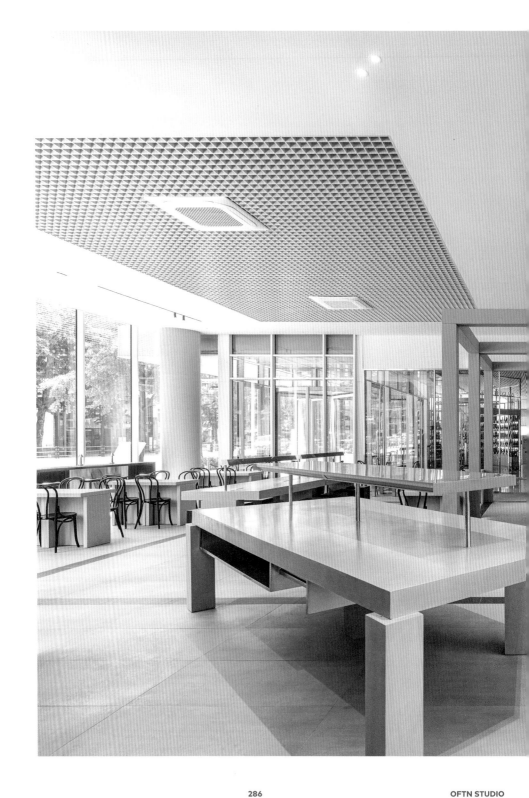

빵의 본질에 집중하며 클래식과
컨템퍼러리를 조화롭게 유지해
한국의 디저트 문화를 재해석하고자
하는 브랜드의 이념을 공간에
담아내고자 노력한 아방베이커리
을지로 DGB점.

©Yongjoon Choi

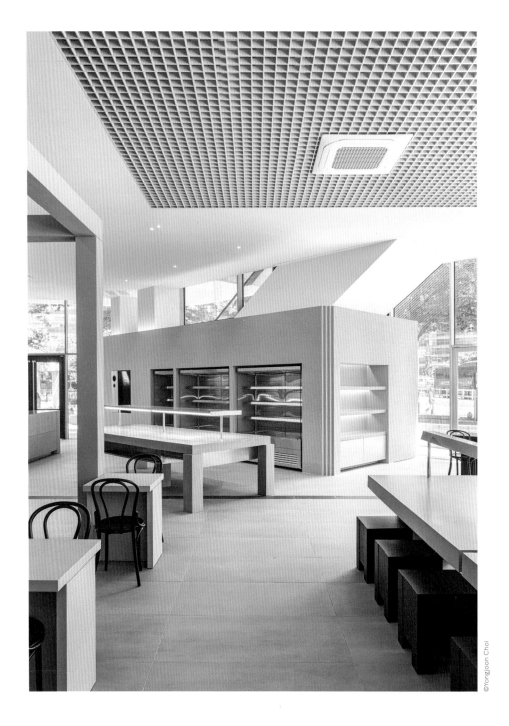

©Yongjoon Choi

유럽의 광장을 콘셉트로 전통 건축
양식과 현대적 요소가 조화를 이루는
디자인을 지향했다.

오픈스튜디오의 포트폴리오를 보면서 '노골적이지 않아서 좋다'는 생각도 했습니다. 앞서 말했듯 물성이나 비율, 디테일의 합으로 일궈낸 결과물이라 보는데요.

김수지　페터 춤토어의 건축을 참 좋아합니다. 그의 건축을 '분위기'란 단어로 정리할 수 있는데 저희가 지향하는 바도 동일해요. 문을 열고 들어섰을 때의 온도, 습도, 향과 같은 것들로 분위기가 완성되잖아요. 저희는 오감을 자극하는 분위기를 지향합니다. 만들고자 하는 공간을 지속적으로 상상하고, 머릿속에 떠오르는 경험이나 이미지를 공간으로 구현하고자 노력합니다. 완성도를 높이기 위해서 계속 시도해보는 수밖에 없어요. 또 마음에 드는 비율, 마감재 구성이 나올 때까지 수정을 거듭하죠. 멤버들에게는 정말 미안하지만 작은 디테일이라도 수정이 생길 때마다 스케치업의 모델링을 전부 수정해 보여달라고 요청합니다.

김진수 대표는 어떤 건축가, 디자이너를 존경하나요?

김진수　데이비드 치퍼필드. 정돈된 중용의 건축을 좋아합니다. 심심한 평양냉면처럼 두 번, 세 번 갔을 때 더 좋아지는 공간을 만들고 싶어요. 말씀하신 것처럼 저희의 노력, 고민을 최대한 숨긴 공간을 만들고자 합니다. 처음엔 몰랐지만 두세 번 왔을 때 디테일이 눈에 드는 공간, 그런 게 좋아요.

그간 진행한 프로젝트 중에 가장 마음에 드는 걸 꼽는다면요?

김수지　헤어 스튜디오 탄(TAN) 프로젝트를 꼽고 싶습니다. 헤어 스튜디오는 디자인과 기능 모두 중요한데 들어섰을 때 압도되는 인테리어로 손님에게 신뢰를 줄 수 있는 동시에 많은 집기를 적재할 공간, 탕비실, 샴푸실 등이 필요합니다. 두 개 층으로 구성된 약 66m²(20평) 규모의 공간이었는데 중앙에 계단이 자리해 협소하게 느껴졌어요. 고민 끝에 파격적으로 손님을 맞이하고 이용료를 받는 카운터를 없앴습니다. 대신 키큰장을 만들어 수납, 라커, 캐셔 공간의 기능을 겸하게 했어요. 기존 헤어 스튜디오와 다른 형태이기 때문에 응대 방식이나 서비스도 바뀌어야 했는데 클라이언트가 적극적으로 수용해줘서 감사했어요.

되레 스태프가 달려가 손님을 응대하기에 친절한 분위기를 형성할 수도 있었겠어요.

김진수　맞아요. 최근에 작업한 PCMC 하이볼 바 또한 만족스러웠어요. 공간은 물론 매장 음악 플레이리스트, 화장실에 놓은 핸드워시 브랜드 등 마이크로한 서비스까지 관여한 프로젝트예요. 특히 음료를 제조하는 테이블 바가 백미입니다. 하이볼은 차가운 온도에서 제조해야 하는 음료이기 때문에 주방 쪽은 금속을, 손님 방향엔 따뜻한 물성의 원목을 사용해 테이블을 만들었습니다.

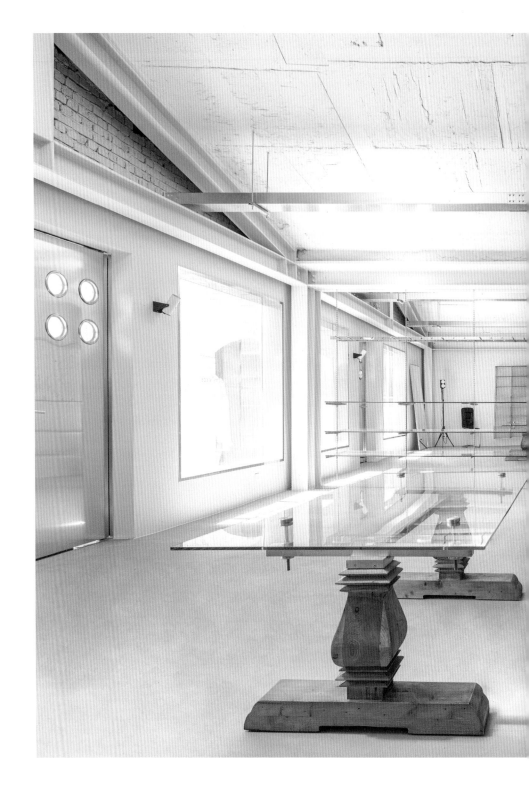

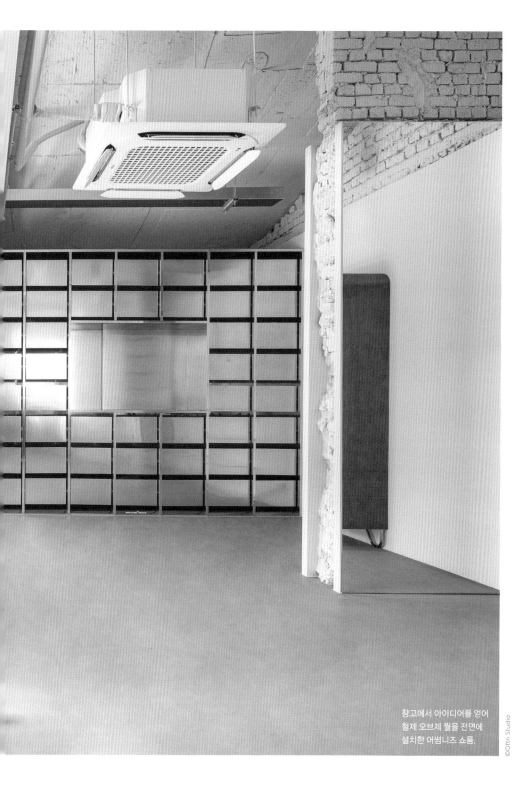

창고에서 아이디어를 얻어
철제 오브제 월을 전면에
설치한 어썸니즈 쇼룸.

1 복층 구조를 적극 활용한 헤어
 스튜디오 탄(TAN).

2 카운터 대신 키큰장을 세워 좁은
 공간을 보다 넓게 활용했다.

세심하게 소재를 선택한 데에는 원하는 소재의 물성이 공간의 분위기, 사용자의 경험에 따라 많은 부분 좌우되잖아요. 소재에 대한 스터디는 어떻게 진행하나요?

김진수　　주기적으로 소재 샘플을 받아봅니다. 또 스튜디오에 있는 기존 소재와 붙여 테스트해보면서 새로운 조합을 찾아갑니다. 이채로운 소재를 찾기보다 보편적으로 사용되는 소재를 새롭게 구성하는 편을 더 선호합니다.

공간에 대한 영감은 어디서 얻으시나요?

김진수　　클라이언트의 말에서 주로 힌트를 얻는데, 세부적인 디테일은 개인적인 경험에서 많이 차용합니다. 스스로 취미 부자라 말할 수 있을 만큼 관심사가 방대해요(웃음).

김수지　　책이나 영화도 많이 보는데 물리적 경험을 무시할 수 없을 것 같아요. 여행을 가면 건축 기행이라 할 수 있을 만큼 리스트를 정해 다양한 건축 명소를 방문합니다.

주거 프로젝트에 대한 욕심은 없으신가요?

김진수　　집이란 굉장히 다층적인 공간이라 생각해요. '4주 혹은 8주간 디자인해서 누군가 10년, 20년 아니 그 이상 잘 살 집을 만들 수 있을까?'라는 고민이 앞섭니다. 그간 4~5회 주거 공간 디자인을 했는데, 모두 저희에게 상업 공간을 의뢰했던 클라이언트의 집이었어요. 이전 작업과 이후의 인연을 통해 클라이언트의 취향, 생각, 라이프스타일을 파악했기에 가능한 일이라 생각합니다. 최근에 마무리한 키(Key) 하우스 프로젝트는 참 즐거운 기억으로 남아 있는데, 클라이언트가 상업 공간에서 주로 사용하는 소재, 공법들로 집을 꾸미고 싶어 했어요. 일례로 스테인리스 스틸에 폴리싱을 마감재로 사용하고 싶다고 하시더라고요. "매일 그걸 닦고 계셔야 해요"라며 극구 말렸지만 클라이언트가 워낙 강하게 원해서 그대로 진행했어요. 우리가 오히려 말려야 하는 상황이라니, 디자이너로서 즐겁고 감사한 프로젝트 아니겠어요.

**오픈스튜디오의 매력을 사뭇 짐작할 수 있는 대목이네요(웃음).
오픈스튜디오가 생각하는 지속 가능한 공간은 무엇인가요?**

김진수　　매우 복합적이겠죠. 수명이 긴 공간, 친환경적인 공간은 기본일 테고, 앞서 말했던 것처럼 사용자가 편안하고 애착이 가는 공간일 수도 있고요. 우리가 디자인한 프로젝트 중 결과물이 좋았으나 금세 사라진 곳도 있습니다. 부동산, 경제, 브랜딩 등 많은 요소가 뒤섞여 벌어진 일이에요. 일을 하면 할수록 거듭 공부할 것이 많다는 생각을 합니다. 디자인은 물론이고 폭넓은 시야를 통해 새로운 공간 디자인, 접근을 제시하는 스튜디오가 되고 싶어요.

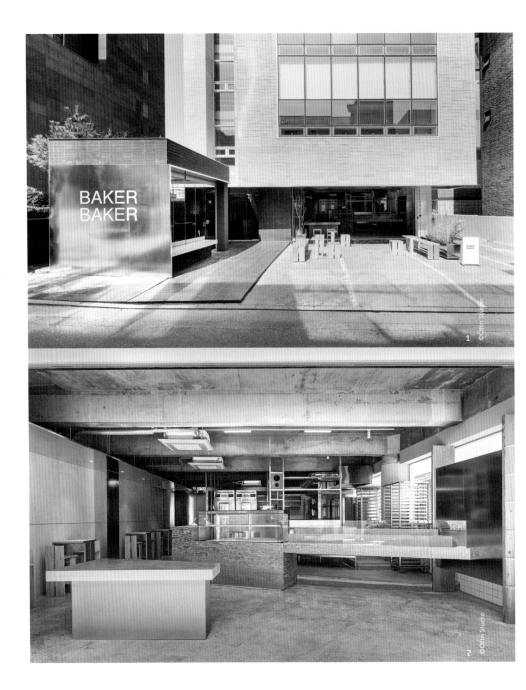

1 광장에서 영감을 받아 빵이라는 공통된
 관심사의 사람들을 모으는 공간을
 의도한 브런치 카페 베이커베이커.

2 오로지 빵만이 주인공이 될 수 있도록
 마감재의 원시적인 특성을 사용해
 가공되지 않은 자연스러움을 지향했다.

OFTN STUDIO

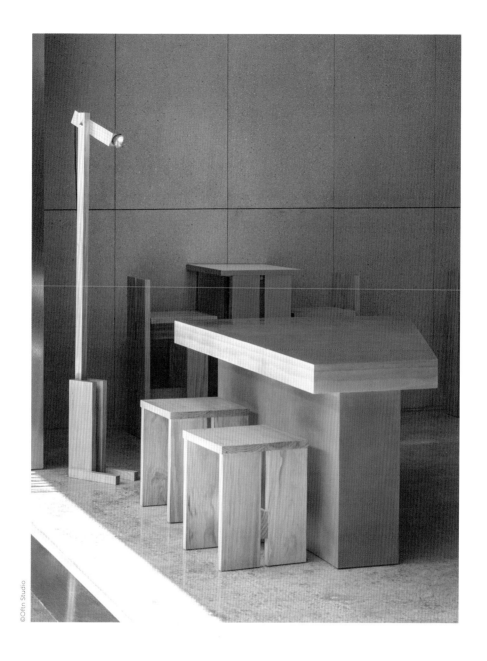

매끈하고 반짝이는 물성의 마감재
대신 시간이 흐를수록 아름다운 목재,
콘크리트 등을 주로 사용했다.

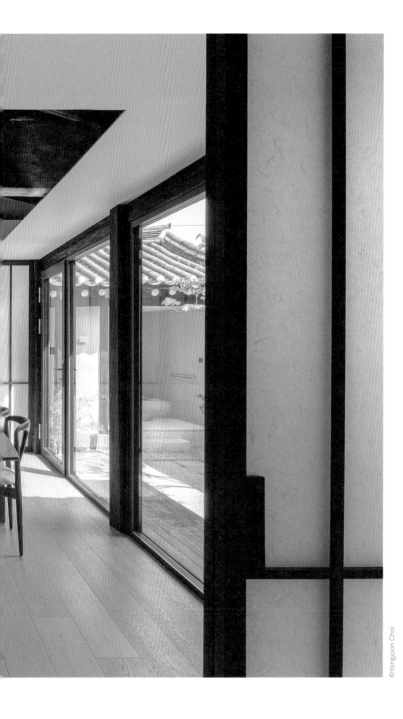

한옥을 현대적으로
재해석한 스테이
노스텔지어 히든재. 현대
건축 마감재로 한국의
전통 건축을 재해석하고자
노력했다.

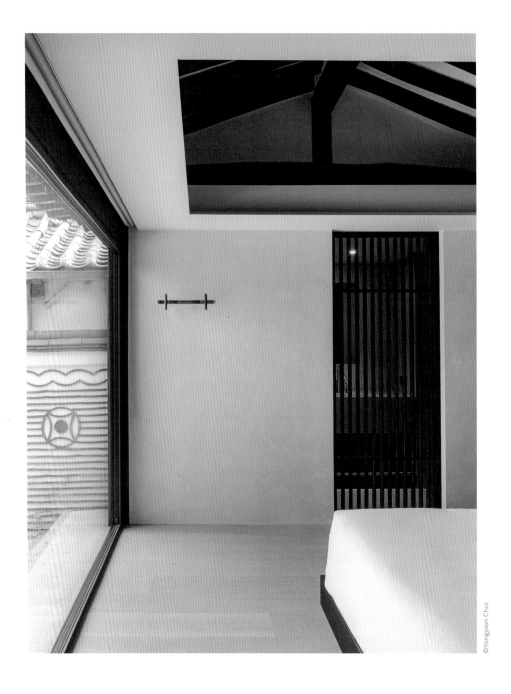

©Yongjoon Choi

유리벽을 통해 채광을 확보한
2층의 침실 공간.

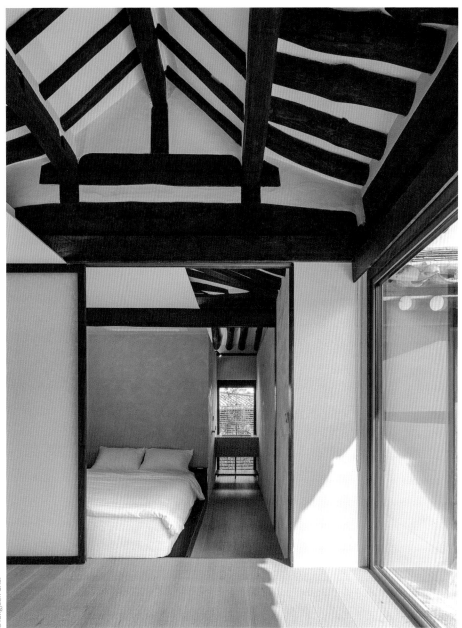

©Yongjoon Choi

천장의 끝을 깔끔하게 마감하되
중심엔 서까래를 노출시켜
한옥의 매력을 드러내고자 했다.

아방베이커리

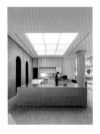

어썸 니즈

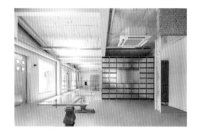

베이커 베이커

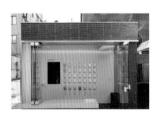

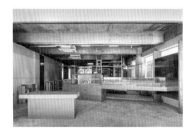

다이애그널 센텀

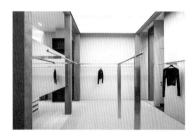

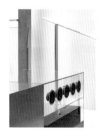

키 하우스

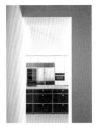

PCMC

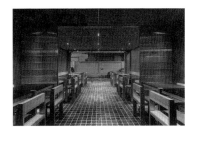

헤어 스튜디오 탄

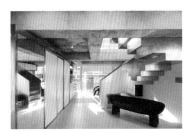

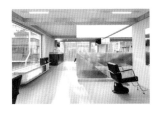

히든재

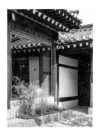

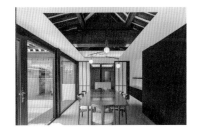

What

Would

Designers

Do?

What Would Designers Do?

Vol.2

상업 공간,
경험을
디자인하다

초판 1쇄 인쇄 2023년 11월 22일
초판 1쇄 발행 2023년 11월 30일

발행인　　윤호권
사업총괄　정유환

기획　　　까사리빙 편집부
책임 편집　김소연
글　　　　김소연, 유승현
디자인　　시호워크
마케팅　　윤주환

발행처　　(주)시공사
주소　　　서울특별시 성동구 광나루로 172 린 하우스, 4층 (우편번호 04791)
대표전화　(02) 3486-6828
홈페이지　www.sigongsa.com / www.casa.co.kr
SNS　　　@casaliving

ISBN 979-11-7125-289-3 (03650)